敦煌

石窟全集

敦煌

石窟全集 12

敦煌研究院 主编

佛教东传故事画卷

本卷主编 孙修身

上海世纪出版集团
上海人民出版社

敦煌石窟全集

主编单位…………敦煌研究院
主　　编…………段文杰
副 主 编…………樊锦诗(常务)

编著委员会(按姓氏笔画排序)
主　　任…………段文杰　樊锦诗(常务)
委　　员…………吴　健　施萍婷　马　德　梁尉英　赵声良

出版顾问…………金冲及　宋木文　张文彬　刘　杲　谢辰生
　　　　　　　　罗哲文　王去非　金维诺　周绍良　马世长

出版委员会
主　　任…………彭卿云　沈　竹　刘炜(常务)
委　　员…………樊锦诗　龙文善　黄文昆　田　村
总 摄 影…………吴　健
艺术监督…………田　村

佛教东传画卷

本卷主编…………孙修身

　　　影…………宋利良
　　图…………吴晓慧
地　　图…………郦伟堂　张艳梅
封面题字…………徐祖蕃

前　言
佛教东传历史的图像记录

　　佛教是世界三大宗教之一，二千年来大盛于东亚和南亚，对当地哲学、宗教和艺术发展影响深远，至今东亚仍有一个佛教文化圈。佛教自公元前六世纪在印度兴起后不久，即传播四周，东传入中国、蒙古、朝鲜半岛和日本；南传入斯里兰卡、缅甸、泰国、老挝、柬埔寨、越南和印尼。东传其中一条路线是经中亚入新疆，至敦煌，再经河西走廊入中原。

　　敦煌位处今中国甘肃省河西走廊西端，自丝绸之路开通以来，就是中原与西域的交接点，也是东西文化交流的窗户。敦煌莫高窟现存壁画四万五千平方米，精美彩塑三千三百九十余身，成为世界闻名的佛教艺术宝库。本卷根据敦煌的佛教历史故事壁画，探索佛教自印度传入中国的历史图像，藉此明了佛教如何在中国植根和佛教中国化的过程。

　　佛教历史故事画是传教的方法之一，门类颇多，曾有不同称呼，如感应故事画、史迹画等，本卷暂称以较易理解的"佛教东传故事画"，大抵包括感应化现的传说、高僧事迹与佛教有关的历史人物故事、瑞像图等。它是佛教艺术内容的一大类，但鲜有学者研究，有待研究的课题还很多。莫高窟南区四百九十二个洞窟中，有历史故事画的四十八个，近十分之一，经考证确认的题材多达数十种。相对于构图宏伟、气势磅礴的经变画和佛陀生平的故事画，佛教历史故事画既不在主要洞窟、不占主要壁面，画面也未必特别精美。然而，它涵盖佛教在中国发展的重要内容，历史价值绝不在经变画之下。佛教历史画是从佛教徒的观点着墨，记录佛教东传过程，虽零星片断，但经过重组，显露出中国与印度、中亚文化交流的历史和佛教中国化的过程。

　　从前研究佛教和佛教艺术有"内学"和"外学"之分，内学重视佛教义理及其内涵，外学则注重佛教艺术；两类研究虽各有硕果，但彼此脱

节,难免各有障目之叶,不能作全方位的综合研究,使许多重大的佛教问题朦胧不清。研究佛教历史故事画则必须集内、外学,结合佛教经籍和古代历史文献,去看这些佛教艺术图像,重现二千年佛教东传长途的历程。这些故事画的内容,散见于古代汉文及藏文、于阗文和梵文等文献,后者部分有汉译本。敦煌遗书有《诸佛瑞像记》,实是绘画瑞像图的文字记录,亦可见敦煌石窟艺术与出土文献之为一体,不可分割。

敦煌佛教历史画的发展

佛教成功的因素,其中就有极大的适应性和包容力——深谙入乡随俗和尊重当地传统文化之理,每传到一地都作相应的调整改变,使教义与当地文化紧密结合,故深受当地人尊信,最终使佛教受惠。佛教传入中国后,改变的内容更多,因此研究佛教发展绝对不能忽视佛教中国化的现象。敦煌的佛教历史故事画,可说是佛教中国化过程的缩影。

佛教历史故事画始于隋代,敦煌地区有这内容的洞窟现仅存三个,以彩塑(莫高窟第203窟主龛的凉州瑞像)和绘画(说法图形式,如降龙入钵和白耳蛇故事等)来表现,绘画在布局上未跟其他壁画分开。彩塑只流行于隋至盛唐,佛教历史故事多以绘画表现,由隋流行至西夏。

现存有佛教历史画的初唐洞窟只有两个,但题材新、画面大:莫高窟第323窟南北壁史诗式的佛教历史故事画,题材由西汉至隋,包括张骞使西域、康僧会在江南传教以及隋文帝迎昙延入朝等。中唐时期留下的相关洞窟十一个。以瑞像图为主要形式,排列在石窟主室佛龛的四坡。这种首创的形式流行到北宋。此外,每坡的边角处也有少量为填补空白而绘的故事画,如于阗毗沙门天王决海等。中唐出现五台山图,中国佛

教圣地五台山成了此时佛教画的重要题材，这是佛教已经中国化的形象记录。晚唐时，绘画佛教历史画的洞窟减少，但图像的位置和构图却发生了巨大变化，原绘在佛龛的瑞像图走到甬道顶或甬道两壁的上端，有的绘出故事情节，画面随之增大。另外值得注意的是五台山图由简而繁的发展，特别是五台山信仰的中心神祇"新样文殊"的出现。

五代、北宋至西夏，敦煌佛教历史故事画的工艺水平和数量都臻于高峰，洞窟多达四十余个。瑞像图除保存以前各期的主要形式外，又有多种新发展。例如不再是并排多个瑞像，而以单幅绘在甬道顶部；从前零星绘画的故事画也趋于一体，形成经变式故事画，绘在洞窟主室的墙壁，与其他经变画平起平坐，甚至占据主要壁面，进而形成莫高窟第61窟的巨制五台山图。还有以大画面系统表现中国高僧事迹的变相图。同时期的敦煌遗书也有类似的情况，将中国僧侣与释迦牟尼并列，如称刘萨诃为刘师佛，说何僧伽和尚是释迦化身，并都是释迦牟尼的老师，又称为释迦文佛等，凡此种种都是佛教中国化的进一步表现。

晚唐以还，敦煌整体艺术水平滑落，这时能产生优美的佛教历史故事画，得力于当时敦煌归义军府衙内专门的绘画机构伎术院和画院，其中有专门创作中国高僧故事的画家，"勾当画院都料"的董保德便以绘画佛像和刘萨诃因缘变相而驰名。从元代开始，敦煌西陲地区尊奉西藏佛教和伊斯兰教，汉地佛教集中在中原，敦煌的佛教历史故事画终成绝响。

佛教故事画的历史价值

一　展现佛教和佛像艺术的东传

佛教立教初期只有佛足迹石、晒衣石、阿育王拜塔等故事，这些早

期佛教故事传到了印度以外的许多国家和地区,但自立教至公元前三世纪阿育王时期尚无佛像制作和偶像崇拜。佛像的出现乃是受希腊文化影响的结果。佛像出现后,沿着丝绸之路向东传。敦煌开窟造像的方法源自印度,并深受犍陀罗文化传至西域的各种技法影响。将敦煌的佛教图像与印度、于阗的对照,再引证文献,不难考定佛像崇拜及其艺术风格是由印度经于阗再传播到中原。

二 展示佛教和佛教艺术中国化的进程

　　敦煌早期佛教历史故事画和中唐瑞像图多是印度故事,自公元 848 年归义军时期,莫高窟故事画的题材、绘画位置、表现形式、佛教地位发生巨变,题材多为中国佛教圣迹故事。汉地瑞像图一时涌现,如濮州铁弥勒瑞像、河西张掖佛影瑞像、酒泉释迦瑞像、凉州瑞像、中原刘萨诃和何僧伽(泗州和尚)变相等。这是佛教中国化的痕迹:以中国佛教故事为内容的中国式佛教艺术。这些材料的史学价值实非文献可比。

三 研究中印比较文学的重要材料

　　佛教历史故事画常有中印两个版本,许多原是印度或西域诸国的佛教历史故事,被中土佛教徒改编成中国的圣迹故事:如印度乌仗那国(今巴基斯坦西北部)檀特山的毛驴送粮入山故事被改成中国五台山玉华寺的故事,摩揭陀国(今印度北部)摩诃菩提寺的瑞像故事变为中国的鸽圣故事,僧伽罗国(今斯里兰卡)的释迦施宝瑞像中的贫士被附会为中国高僧刘萨诃和尚的前世故事等。当五台山文殊信仰确立后,文殊便取代于阗决海故事中的毗沙门天王,成为到泥婆罗国决开湖岸放出积水的

主人翁。凡此都说明印度佛教故事和中国佛教故事间的演变关系。

四　复原中原来往中亚的道路

　　许多中土高僧和使者,如法显、宋云、惠生、玄奘、王玄策等,曾远涉西域和印度古国古城,将佛教故事带回中土。敦煌佛教历史故事画涉及摩揭陀国、罽宾国(今喀什米尔)、犍陀罗(今巴基斯坦东北部)、加毕试、乌仗那、泥婆罗(今尼泊尔)、于阗(今新疆和田)、扜弥国(在今新疆于田县境)、龟兹(今新疆库车)、末城(今新疆和田东面),以及河西的酒泉、张掖、凉州(今甘肃武威)等地。据故事画所提供的资料,结合法显、宋云、玄奘、王玄策等人所记之情况,可知大致公元七至十世纪来往中印地区的三条主要道路,此可补中西交通史研究与考证之不足。

　　第一道从中国往印度。自敦煌起行,分南北路:北路即唐玄奘游学印度之路,经高昌(今新疆吐鲁番)西出新疆,南下巴基斯坦,入印度西北部的乌仗那国和犍陀罗;南路经鄯善(今新疆若羌)、于阗至印度。第二道从印度西北入中国。唐朝敕使王玄策、李义表和高僧智弘律师沿此道往还中印两国。先从犍陀罗出发,经迦湿弥罗(今喀什米尔),逆信度河北上至于大勃律国(今喀什米尔北部),经小羊同国(今西藏西南与尼泊尔西北接壤处),再沿雅鲁藏布江东行,至今西藏阿里地区吉隆县,经泥婆罗国进入中国。第三道从摩揭陀国入中国。唐代玄照和王玄策第二次出使印度即经此道返回中国。北行出泥婆罗国,抵今西藏阿里地区吉隆县,再到吐蕃首府逻些(今拉萨),向北沿唐蕃古道直达长安(今西安)和洛阳。

佛教东传路线图

蒙古高原

阿克苏　库车　吐鲁番
克孜尔
榆林窟
于阗　米兰　敦煌
莫高窟　黄河　大同　北京　渤海
巴米杨　武威　五台山　朝
哈达　塔克西拉　须弥山　庆阳　云冈　天龙山　鲜
炳灵寺　洛阳　泰山　黄海
拉萨　麦积山西安　龙门
青藏高原　瑞山　半岛
萨嘎　成都　长　江　杭州　普陀山　东海
金卫　宗嘎　峨眉山　大足　宁波
蓝毗尼　加德满都　天台山
鹿野苑　迦毗罗卫
那兰达
菩提伽耶　大理　珠
山奇　红　江
巴格　印　河　广州
曼德勒
阿瓦　河内
阿旃陀　蒲甘　台湾岛
度
清迈　万象
仰光　南奔府　南
阿马拉瓦蒂　半　直通　湄
康契普腊姆　华富里　公
岛　曼谷　半　海
纳加帕塔姆　吴哥　岛
阿努拉达普拉
康提

日本海　日本
镰仓
日本列岛　东京
大阪　京都
奈良

太平洋

印度洋

海南岛

苏门达腊岛

爪哇岛　达戈
门杜特

图　例	
● ——	佛教胜地
▲ ——	佛教遗迹
→ ——	佛教传播路线
——	河　流
——	岛　屿

公元前 500—公元 1400 年

目　录

第 一 章

印度佛教故事

　　印度是佛教起源的国家,曾有许多佛教圣迹和传说,这是敦煌佛教艺术的重要题材。这些故事有一部分被绘画成情节简单的画面,有些则按传说的内容绘成佛陀、菩萨等尊像或瑞像图。由于画面比较简单,只能从其造型特征、动作、持物、衣饰以至周围画面,结合文献考订其内容。这些故事,许多记载于唐玄奘和王玄策的著作中。画面虽然简单,但是能反映出印度佛教传入中国的实况。

第一节　佛陀行化圣迹

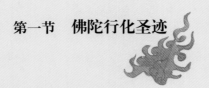

佛陀释迦牟尼，公元前六世纪生于迦毗罗卫国（今尼泊尔境内），原是净饭王的太子，有感于人生生老病死诸苦，毅然放弃安逸的生活，为众生寻求解脱苦难的方法，终于在菩提树下觉悟成道。敦煌洞窟里有不少描述佛陀一生的壁画，故事完整，本套丛书中的《佛传故事画卷》专门论述之。此处收录的，并非完整的佛传故事画，而是个别的故事画、瑞像和圣地。

佛陀正觉之地——
摩诃菩提寺高广大塔

摩诃菩提寺又称菩提道场。佛陀出家苦修六年后于此寺内菩提树下成正觉，因此摩诃菩提寺就成为古印度摩揭陀国的著名寺院。该寺位于印度比哈尔南部伽耶市的布达葛亚，面对恒河的支流尼连禅河（今名法尔古河）。菩提寺在中印文化交流方面曾发挥过极为重要的作用，许多中国高僧曾经来此学习，法显、玄奘、王玄策等曾至该地巡礼，也是印度王接见中国唐朝敕使的地方。佛寺还派出制造石蜜（蔗糖）的工匠到中国传技，因而敦煌遗书中有制糖法遗文。佛陀涅槃后，历代教徒纷纷在他降生、成道、初次说法及涅槃之处建佛塔，合称"八大灵塔"。摩诃菩提寺内建的塔中，包括僧伽罗国国王修建的高广大塔。

菩提寺高广大塔是晚唐至宋代莫高窟壁画常见的题材。例如晚唐的第9和第45窟甬道顶绘画一座楼阁式的大塔，阶前有一个幞头长衣的人，可能是王玄策。第45窟画面的右上方榜题说明这是菩提寺的高广大塔。

第一尊佛像礼迎释迦真身和佛像东传

最早的佛像传说与两位和释迦同时代的国王优填王、波斯匿王有关。优填王统治北印度跋蹉国（国都为憍赏弥城），波斯匿王统治憍萨罗国（今印度纳格普尔以南，钱达及其东康克尔地区）。优填王和波斯匿王由于思念释迦，分别用檀木和金造释迦像。

优填王造释迦佛像记载于《增一阿含经》《法显传》和《大唐西域记》：故事发生在憍焰（赏）弥城，即今日柯桑村。佛陀上升至三十三天（"天"是众生生活的世界，此世界分为三界，第一界各有若干重天）为母亲说法，没有向优填王告辞，优填王思念释迦而忧苦成疾。群臣为救王命，请释迦的弟子没特伽罗子（大目犍连）用神力接引工匠上天见释迦，以牛头旃檀木依真容刻成像，让优填王礼像即如礼佛，因而痊愈。释迦自天上归来，此檀木像起立礼迎，释迦指示弟子阿难尊者借鉴此法，以雕像弘扬佛法。

临摹优填王雕刻的释迦像而成的瑞像，敦煌莫高窟绘画在中唐第231、237诸窟。第231窟的释迦旃檀瑞像，身着袈裟，端立于莲花座上，榜题"中天竺憍焰弥国宝檀刻瑞像"，敦煌遗书《诸佛瑞像记》中有此像的条目，可作壁画的注脚。

旃檀木像礼迎释迦的情节描绘在中唐第231、237窟龛顶，晚唐第9窟和

宋代第 454 窟。第 454 窟的,更绘出此故事的一些情节,在最后佛陀向阿难表示,今后弘扬佛教就以佛像为传教的依据。

另据河北省邯郸北响堂山传说:释迦自天上为母亲说法归来后,见自己的座位被他佛所占,出于慈悲心,站在山门之外。此传说与龙门石窟释迦像题铭相同。

优填王造佛像的故事还有另一个版本,说罗汉背负工匠上天所造的是弥勒像。优填王造佛像的故事发生在释迦在世时。造弥勒像的故事是唐玄奘在乌仗那国听到的,故事发生在释迦涅槃不久。这两个相似的故事都和佛像传入中国的传说有关,唐玄奘认为弥勒像东传是佛教东传的开端。

释迦佛像传入中国首见于南齐《冥祥记》:东汉明帝派遣使者到西域求法,带回释迦牟尼像,明帝派画匠摹写供养。以往多怀疑此记载的真实性,但近年云南、四川等地墓葬出土很多东汉佛像,证明这时期中国民间的确有很多佛像。其中云南省昭通出土的成组佛教乐舞俑,有东汉桓帝年号,可确定佛像在东汉已传入中国。更有相传三国时期(公元220—265年),优填王的释迦像模制品已传入日本,今日本嵯峨清凉寺的旃檀木刻释迦瑞像,就是最好的证明。从考古发现可确定佛教传入中国有两条路线,除"北道"丝绸之路外,还有"南道",从缅甸经云南、四川而入中原。

弥勒像的东传记载于《大唐西域记》:在乌仗那国(今巴基斯坦西北部和阿富汗东北部)的首都达丽罗川城有一身金色的木刻弥勒菩萨像,传说是末田底迦带工匠上天,依弥勒菩萨真容雕刻的。综合《阿育王经》和《阿育王传》的记载,释迦佛嘱咐阿难,派弟子末田底迦到乌仗那国传教,又派末田底迦的弟子商那和修到中国传教。玄奘因此说"自有此像,法流东派",即佛教从此以后向东流传。河南省安阳市灵泉寺有阿难传法给末田底迦、他再传给弟子的石浮雕,这是根据《阿育王经》刻制的,也证明中国内地亦有同样的见解。

降龙入钵

释迦成道至入灭涅槃的四十五年间,经常率领弟子在恒河流域化缘说法。有一年佛陀到优楼频螺去,感化迦叶三兄弟皈依佛法。《佛本行集经》记迦叶的一段故事:迦叶的弟子患病,在草堂休养,被人逼走,怨恨而死,化成毒龙在草堂伤害人畜。迦叶请火神来镇伏,但火神之法力不及毒龙。适逢佛陀暂居草堂,毒龙吐火,佛陀即时通身出火,所坐之处却安然无损,毒龙被慑服,遂纵身入佛钵,向佛陀忏悔。

这是敦煌最早的佛教历史故事画之一,仅见于莫高窟隋代第 380 和第 381 窟,以说法图形式表现:绘一佛二弟子,佛拿一钵,钵中有龙。在第 454 窟甬道顶绘释迦度迦叶兄弟的故事,其中一幅绘武士,身上烈火熊熊,可能是迦叶兄弟崇拜的火神,但榜题未能读通。

降龙入钵故事深入中国人心,后来并改编成中国的故事,主角变成晋代僧涉公,他应苻坚之请,降服毒龙收入钵中,瞬间降雨解救久旱之苦。

迦叶兄弟救释迦

迦叶兄弟有神通,许多人甚为信服。佛陀为了引导迷徒,令下大雨,但佛的四周却没有水。迦叶见天下豪雨,担心佛陀溺水,便泛舟去营救,却见佛陀履水如地,河水分为两半,露出河床,迦叶心服而退。

此故事见于晚唐莫高窟第9窟和宋代第454窟的甬道顶。第9窟绘一撑起大伞的小艇,艇上有船夫、舵手和下跪的佛陀弟子,伞下画成蓝色的佛就是释迦牟尼。第454窟画释迦牟尼跣足踩双莲花,浮行于碧波上,旁绘迦叶正襟危坐在小木船上,疾驶到佛陀之前。画上没有榜题,据人物活动,推定为迦叶救佛陀的故事。

佛陀晒衣石

这是印度另一个较早传入中国的故事,《法显传》、《洛阳伽蓝记》和《大唐西域记》都有佛陀晒衣的记载:龙王不喜欢释迦传扬佛教,大兴风雨阻拦,佛僧迦梨里外尽湿。佛陀以法力停止大雨后,在石上清洗和晒干袈裟,于是石上留下袈裟衣纹。虽时间久远,但衣纹痕迹仍新,后人在佛陀坐处及晒衣地方修建了一个塔作纪念。

此故事画在敦煌莫高窟,仅见于初唐第323窟的北壁中部,用中国式的连环画绘成:第一个画面绘一佛,榜题说洗衣石在波罗奈国,是佛陀晒衣服的地方。榜题侧有天女自天空飘飘而降,准备替佛陀蘸水清洗方石,旁有榜题说忉利天王(欲界六天王之一)知道佛陀要洗衣服,便将此地变为水池。第二个画面画一方石,石上有一朵乌云,云中雷神正鸣雷。方石旁有一个不信佛教的外道婆罗门,赤祖上身,光着脚,跳踩和弄污方石,石旁再画婆罗门被雷电殛毙。方石另一侧有两位天女正在蘸水洗石,榜题解释这块方石是专给佛陀晒衣服用的天造之作,石上十三条纹,至今仍存。神龙在此保护方石,让菩萨可常来清洁。

佛陀显灵救海难商主

唐玄奘的《大唐西域记·摩揭陀国》、支谦译《撰集百缘经》及《杂譬喻经》等有此记载:漕矩吒国(今阿富汗首都喀布尔南面)有位轻蔑佛法的商人,泛舟南海经商,因风迷路三年。在粮食耗尽之际,突然见前面有大山峻岭及发光物体,正当商人们以为是房屋,庆贺抵达陆地之际,其中有一商主却说这是海中巨大的摩羯鱼,山是鳍背,发光处是它的炯炯双目。刹那间,摩羯鱼使商船颠簸不已。于是那位商主向众人说:"听闻观世音菩萨能救人于危难之中,请大家一起称念观音之名。"果然,崇山立即消失,不久有和尚列队而至,拯救商人们回国。自此轻蔑佛法的商人对佛

信心贞固，建窣堵波，并率领信众四处躬礼圣迹。

此故事画以莫高窟宋初第454窟保存得最好：一艘大帆船随风前行，船上有人牵帆、合十、摇桨划船，后有舵手掌舵。船中部有一身着袈裟的立佛，船两侧挂佛幡，随风舞动，船后另绘一佛立于莲花座上。大木船的左下侧有怪物，头顶长角，双目圆睁，目光炯炯，正张开大口要吞噬帆船。海上有放光的摩尼宝珠。榜题曰："释迦牟尼游化时。"值得注意的是《大唐西域记》说商人所念为观音菩萨名号，可是榜题说是释迦牟尼，所以按榜题放在这里。

捣地出水解商旅之渴

此故事记载于《大唐西域记·摩揭陀国》：印度东北部摩揭陀国城内有一口大井，其开凿与佛陀有关。据说一群商旅因热渴所逼，向佛陀求助，佛陀指向地下，商人依指示用车轴捣地，水泉即涌出，各人饮后皆得觉悟。

在晚唐莫高窟第126窟甬道顶部紧靠内口的南角处，绘画这故事：地下涌出的泉水像一座峥嵘的山峰，拔地而起，这形象化的创作，表示用车轴捣地，大量泉水涌出地面的一刹那情景。

佛陀留身影和足迹感化毒龙

这故事与一条叫瞿波罗的毒龙有关，中国很多书都有关于此龙故事的记载：龙原是那揭罗曷国的牧牛人，供应乳酪给国王，因犯错失被谴责，怀恨在心，于是发愿要化为恶龙灭国杀王，然后跳崖自尽。其死后果然化成毒龙，住在石窟中。毒龙正要出石窟害人，刚起这一念头，释迦牟尼已知，他怜悯该国的人，运用神力自中印度飞到石窟，毒龙见释迦后，平息恶念，誓不杀生，矢志维护佛法，并邀请释迦到窟中居住，受其供养。释迦说自己即将寂灭，愿在石窟留下身影，在石窟门外一块石头上留下足迹，说每见留影，再起毒心便可止息，并派遣五位罗汉接受毒龙供养。那揭罗曷国是译名，还有多种译法，地应在今阿富汗贾拉拉巴德。

此故事以尊像图的形式表现，见于晚唐、五代和宋代的敦煌洞窟中，其中以五代第98窟所见保存最好，画面绘佛陀结跏坐于须弥座上，示意佛留的身影，座前绘有两只大脚印，即佛足迹石，把两个情节画在一起。

佛教最初没有佛像崇拜，信众对佛的崇敬之情，都是通过供养佛的遗物例如佛钵，活动遗迹例如晒衣石，以至遗骸如舍利等来表达的。佛足迹石是供养的对象之一，并随着佛教发展而传到其他地方。除了征服毒龙时曾留下佛足迹外，佛还曾在许多地方留下佛足迹。佛足迹石的崇拜可能在南北朝时传入中国。在中国现已发现自唐至明的佛足迹石多处，计有陕西耀县药王山、河南巩义市慈云禅寺等，总计七块刻石。

护国佑民白耳蛇

《法显传·僧伽施国》记载佛陀上

升三十三天，为因诞下他而难产早逝的母亲说法，帝释天（护法天王之一，是三十三天之主）为迎接释迦从天上归来人间而造三道宝阶。三百多年后阿育王欲了解宝阶的基础状况，派人发掘，但掘到黄泉还没掘出基础，阿育王因此更笃信佛教，并立即在宝阶上修建精舍。在精舍的僧尼住处有一条白耳龙，神力能令农稼丰熟，雨泽依时，化除各种灾害，使人民安居乐业。僧众感谢白耳龙的恩惠，为它作龙舍和敷置坐处，设食供养。每年夏季，龙就化作两侧雪白的白耳小蛇，让僧众将它放在盛酪的铜盂中，从僧尼上座传至下座，传遍之后便会化回龙形而去。故事绘在莫高窟隋代第 305 窟主室西壁佛龛南侧的佛陀说法图，佛陀两手捧持佛钵，钵中有一条盘曲仰首的白蛇。

乌仗那国石塔

乌仗那国译名很多，有乌苌、乌场、乌苌那、邬荼等，意为"花园"。该国物产丰富，人口众多，北魏的宋云、惠生曾到过乌仗那国，将它与中国繁华的大城市临淄和咸阳相提并论。他们在该国得到国王热情接待，当他们介绍了中国情况后，国王仰慕不已说："我当命终，愿生彼国。"公元 720 年（唐开元八年），中国派遣大使册立乌仗那国国王。

乌仗那国和中国关系密切，故在中国文献中有许多关于此国的记载，有关佛教遗迹的尤多。敦煌壁画有地踊石塔故事画，故事详载于唐代道宣律师《释迦方志》和玄奘法师《大唐西域记》等书，其中玄奘记载："在昔如来为诸人天说法开导，如来去后，从地踊出〔石塔〕，黎庶崇敬，香花不替。"敦煌遗书《诸佛瑞像记》亦有此故事条目："北天竺乌仗〔那〕国石塔，高四十〔三〕尺，佛为天人说法，其塔从地踊出，至今见在。"

此故事画见于北宋莫高窟第 454 窟甬道外口的北侧，画面简单，仅绘有一多面体石柱，基座为覆盆形莲花座，顶部有轮相等，所绘石塔和五代第 98 窟所见的阿育王石柱造型相近，但残留榜题："……石塔高四十三尺……"

纯陀凿井供养佛陀

佛陀在涅槃前，最后接受拘尸国工巧师之子纯陀的供养。据《长阿含经》、《涅槃经疏》等，佛陀涅槃前的晚上自行乞食到纯陀家，纯陀取井水和食物招待佛陀晚膳，饭后，佛陀为说法。当天半夜，佛陀入灭。

晚唐至宋代，凡绘佛教历史故事的必有此故事。莫高窟五代第 98 窟甬道顶部的壁画保存最好，画面极简单，仅绘一方形井槛，旁有一人（即纯陀）汲水。宋代第 146 窟有榜题写："〔拘〕尸……中，纯陀故宅，为佛……"

过去研究认为，凡是持钵的佛，都定为药师佛，但弄清纯陀故事后，或疑是表现佛陀独自入市乞食至纯陀宅的景状。如陕西省黄龙县石空寺石窟的持钵大佛及石刻，即不似药师佛情状。

1 菩提寺高广大塔

菩提寺是佛陀成正觉和涅槃的地方，佛
教徒在此建塔纪念，其中有高广大塔。此
故事画在敦煌莫高窟有很多，但只有这
幅有榜题，内容与敦煌遗书《诸佛瑞像
记》的条目相同。

晚唐　莫45　甬道顶

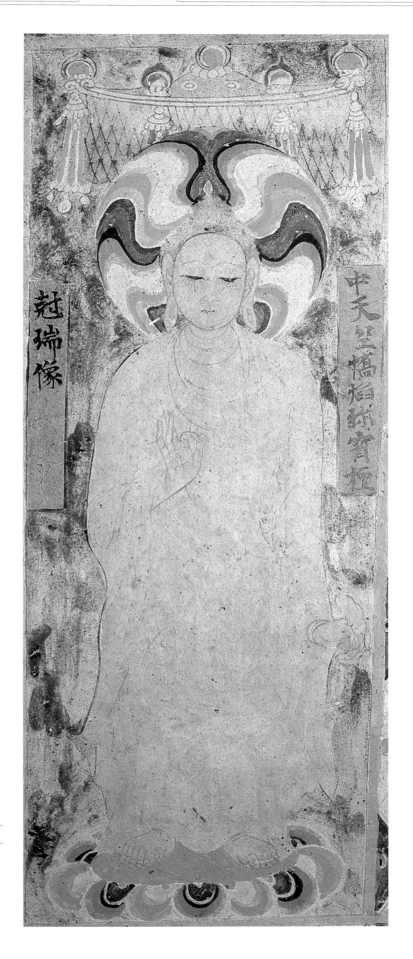

2　旃檀木释迦像

释迦上天为母亲说法，优填王依释迦真
容，用旃檀木刻成佛像，佛教认为此像
是佛教艺术中第一个出现的佛像。此像
端坐，右手作说法印。

中唐　莫231　西壁佛龛顶

3 没特伽罗子上天依释迦真容造像

没特伽罗子当是释迦的弟子大目犍连。释
迦上天为母亲说法,优填王派没特伽罗子
背负三十多人上天,各依释迦真容雕刻旃
檀木像。这是他们飞上天的情形。

宋 莫454 甬道顶

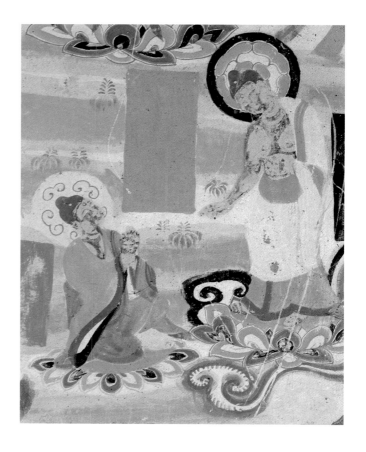

4 旃檀木像跪迎释迦

释迦从天上回来时,檀木释迦像跪迎释
迦归来,释迦向檀木像说以后使用佛像
传教。

晚唐 莫9 甬道顶

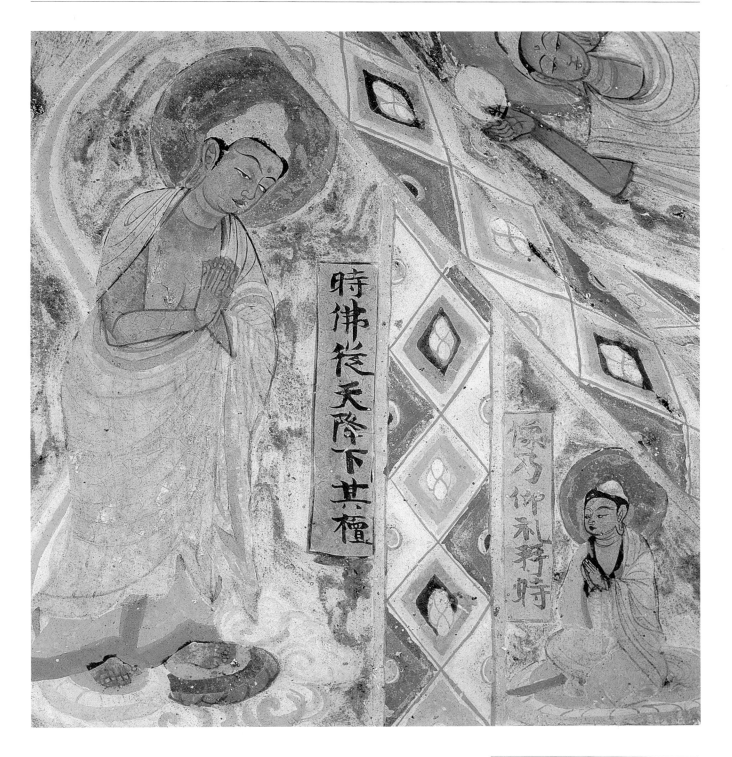

时佛从天降下其檀

像乃仰礼释时

5　旃檀木像礼迎释迦佛

释迦为母亲说法完毕，自天上归来，优
填王所造的旃檀木释迦像，下跪合十迎
接释迦。

中唐　莫231　西壁佛龛内西坡

6　旃檀木像跪迎释迦
宋　莫454　甬道顶

7　旃檀木像跪迎释迦
中唐　莫237　西坡北角

8　旃檀木像跪迎释迦

晚唐　莫9　甬道顶

9　释迦钵中的降龙
隋　莫380　北壁

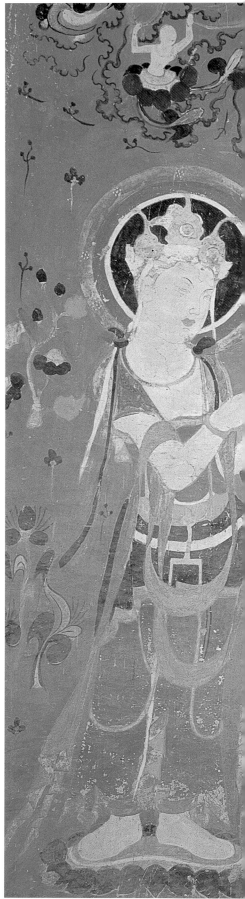

10　降龙入钵
此故事以说法图绘成，佛陀居中，左手
捧钵，钵中有龙，两弟子和两菩萨分立
左右。
隋　莫380　北壁

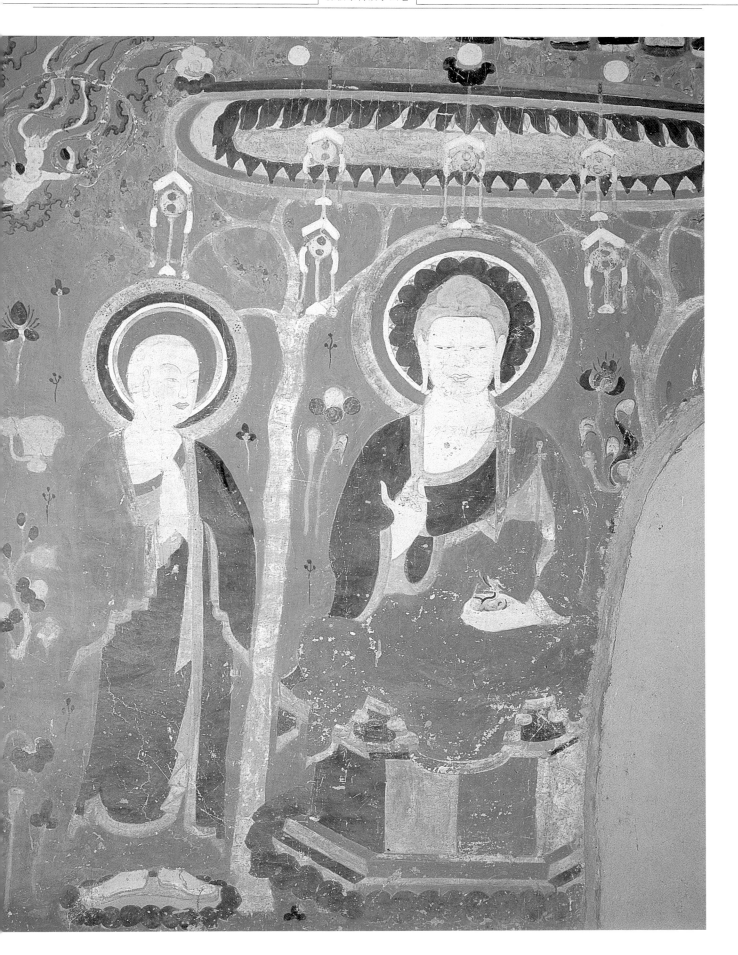

11　车轴筑地得水泉

一群商旅途中因缺水而向释迦求救，释
迦指示一个地点，商人用车轴向地下捣
之，立即涌出泉水。

晚唐　莫126　甬道顶

12　迦叶救释迦

迦叶听说释迦遇大水，请人驾船前去拯
救，却见释迦立于水中，没有遇险。图
的左上方是没特伽罗子上天为释迦造像
的故事。

宋　莫454　甬道顶

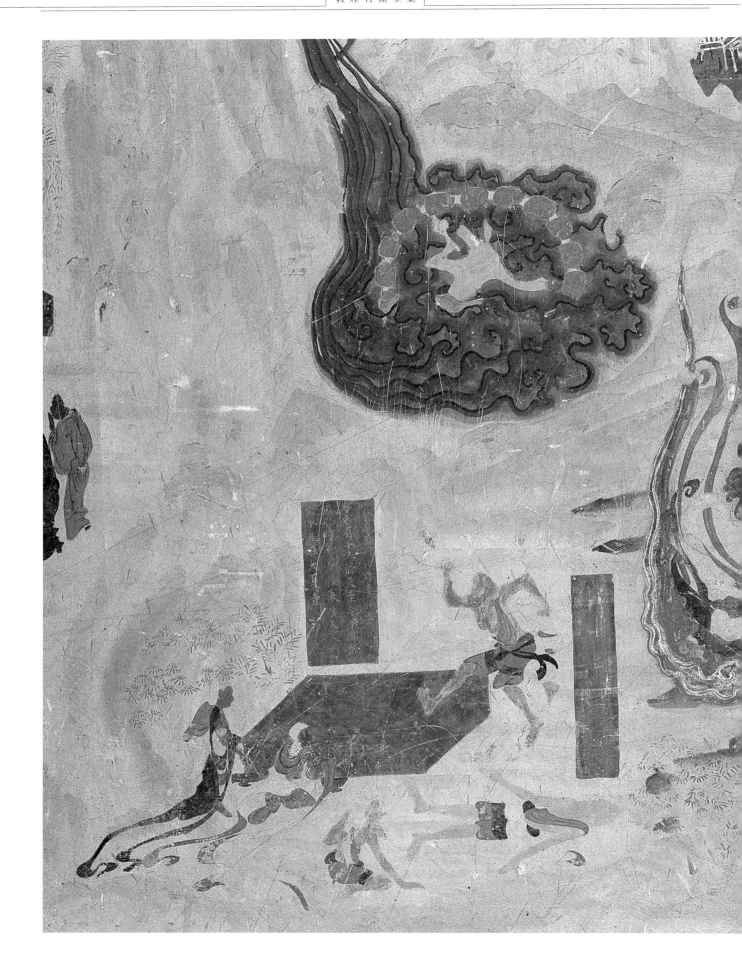

13　佛陀晒衣石故事图
初唐　莫323　北壁

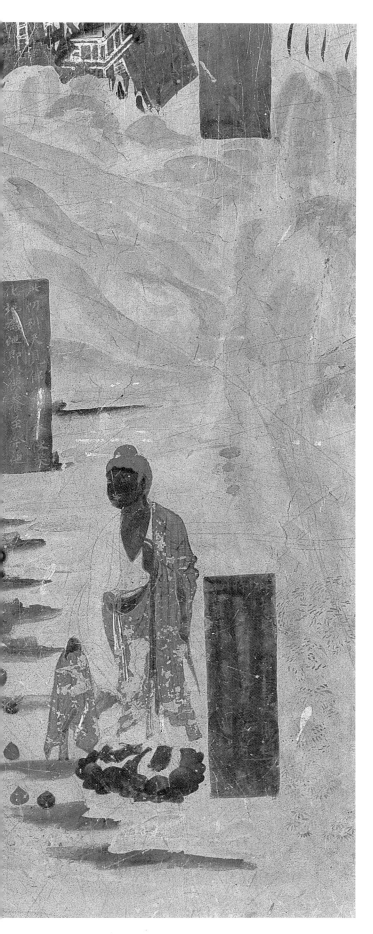

第 323 窟佛陀晒衣石故事示意图

本图用连环组画方式绘画晒衣石故事的各个情节：图 14 是佛陀到处说法，引起龙王不满，下雨阻止佛陀说法。图 15 是两位天女为佛陀清洁晒衣的方石。图 16 是不信佛教的外道，用脚踩污晒衣石，不让佛陀晒袈裟。图 17 雷神打雷。图 18 外道被殛毙。

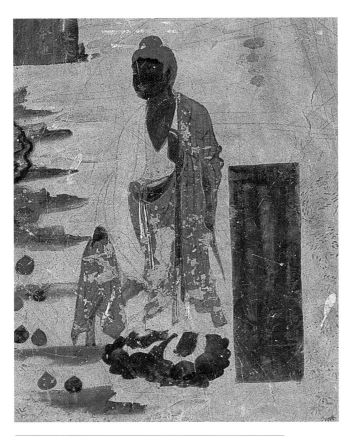

15　天女洁净晒衣石

自天而降的天女用清水为释迦佛清洁晒
衣石。

初唐　莫323　北壁

16　外道踩污晒衣石

外道婆罗门正在跳踩晒衣石,方石旁有两
天女洗晒衣石。

初唐　莫323　北壁

14　释迦说法

释迦到处传教,触怒龙王,龙王下大雨阻止释迦说法。

初唐　莫323　北壁

17　雷神打雷

外道弄污了释迦的晒衣石，雷神不高
兴，手持大槌，打击成雷，务要惩罚外
道。

初唐　莫323　北壁

18　雷殛外道

弄污释迦晒衣石的外道被雷神殛毙。

初唐　莫323　北壁

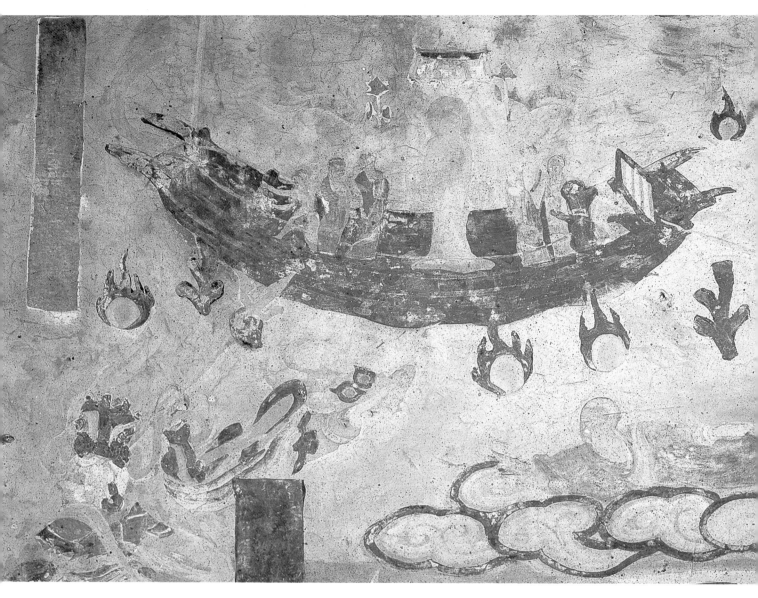

19 释迦救商主

画面绘有一艘大帆船，佛陀站在船中部，身着袈裟，船后另有一佛站在莲花座上。船的左下侧有怪物，头顶长角，双目圆睁，正张开大口要吞噬帆船。海上还有放光的摩尼宝珠。船上的人或牵帆、划船，或合十。榜题写"释迦牟尼游化时"。

宋 莫454 甬道顶

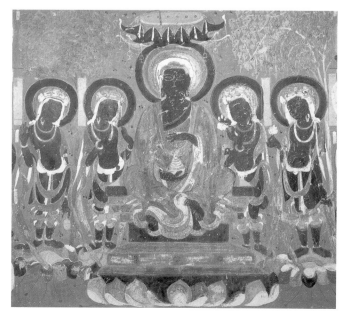

20 释迦钵中白耳蛇

隋 莫305 西壁佛龛外南侧

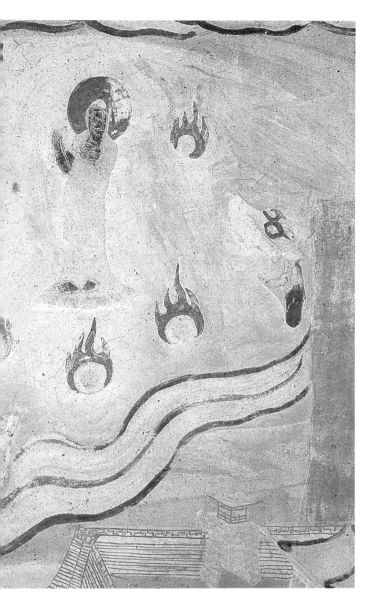

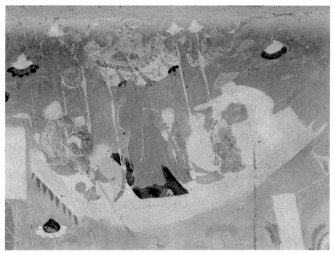

21　释迦救商主于海难

晚唐　莫 9　甬道顶

22　佛陀足迹

佛陀坐于须弥座上，示意佛留的身影，座前绘有大足印，即佛足迹石。

中唐　莫 231　西壁佛龛顶

23 乌仗那国石塔

宋 莫454 甬道顶

24 纯陀最后供养释迦的水井

图中方形的是水井外缘，旁边站立的是
纯陀。

五代 莫98 甬道顶

第二节　阿育王弘扬佛教

　　著名的印度阿育王，又称无忧王，是公元前三世纪中印度摩揭陀国国王。阿育王弑兄篡位，诛杀朝臣，大兴牢狱，残害无辜。后来皈依佛法，觉悟前非，继而大修佛塔，竖立石柱，将有关佛法的诰文刻于石柱之上，在首府华氏城举行第三次佛典结集大会。更以国王之尊，亲自礼拜佛陀圣迹和塔庙，又派僧侣四处弘教，把原来仅限于印度部分地区的佛教，传遍全印度及以外的地方。中国佛教文献中更说阿育王曾派十八人来华弘教。

　　阿育王弘扬佛教的故事在敦煌壁画中有五种表现：建首都波吒厘子城，建八万四千塔，建神变多能塔，巡拜佛塔和竖立石柱。

首都波吒厘子城

　　"波吒厘子"梵文意译为"子"。波吒厘子城又称华氏城，在佛教东传历史上甚为重要，它象征佛教向四周传播的开始。此城位于恒河下游数河交汇之处，是交通要道。公元前450年建城，毁于公元六世纪哒哒人的侵略。阿育王曾由此城出兵并吞羯陵伽，虏杀二十五万余众。经过一轮惨烈杀戮，他顿悟战争不能服人，皈依佛法才是唯一正途。阿育王登基第十七年，在此城举行第三次佛典结集大会，议决派僧人到各地弘扬佛教，东有今缅甸、泰国交界的地区，南有斯里兰卡，西有中亚各希腊

化国家，北有尼泊尔。此城因此成为阿育王弘教的转折点，也是佛教向四周传播的肇始，故此成为敦煌佛教历史故事画题材之一。

　　此城名为"波吒厘子"，乃源于一则神奇故事。玄奘《大唐西域记》有记载：摩揭陀国有一位婆罗门，博学高才，门生数千。同学每多相约从游，其中一位书生因学无所成，为应邀颇犹豫。同学为使书生高兴，戏称为他聘娶新娘，于是书生扮作新郎，同学扮作新娘的父母，坐在"波吒厘树"下，故称波吒厘树为女婿树。书生开心极了，日暮之时，仍不肯归家。黑夜来临，书生只见林中广设帷帐，烛光遍野，管弦并奏。不久有老翁向书生指着女儿说是他的妻子，并为书生宴乐酬歌，七日不休。另一方面，同学和亲友入树林寻找书生，却见他独坐树荫，行动像招待宾客。这时老翁再出现，亲自招待众人。一年后，书生夫妇生了一个儿子。书生既想归家，又不忍心与妻儿离别，老翁便驱使鬼神修建新城，让书生安心留下。由于先有孩子而后筑城，故称此城为"波吒厘子城"。

　　莫高窟宋代第454窟甬道顶绘画此故事，是敦煌莫高窟里绝无仅有的一幅，极富社会情趣。画面为庞大的建筑群，四面围墙，各开一门，隔路绘一正在施工的场地，房屋的框架已经建好，当就是老翁为其书生女婿建

造新宅时的景状。

建造八万四千塔

阿育王皈依佛教后，到处建立寺塔供奉佛陀舍利及供养僧众。阿育王统领有八万四千小国，故敕令建八万四千佛塔，每塔均有佛舍利。传说中国境内亦有分布，第 61 窟五台山图中，绘有阿育王瑞现塔，并有榜题。据唐代来五台山的日本僧圆仁的记载，认为这是八万四千塔之一。在中国效法阿育王建塔之事甚多，如隋文帝、唐武则天、吴越王钱俶等，可见他建塔的故事在中国影响既深且广。

敦煌壁画绘阿育王建塔故事很多，最早见于莫高窟第 231 及 237 窟。绘在第 231 洞窟主室佛龛四坡边角处的，是瑞像的附属图。画面极简单，仅一座佛塔，旁有巨掌遮挡着太阳，指缝间放出霞光数道，光芒之中绘有佛塔数座，代表阿育王伸手遮挡太阳，扬言阳光所及之处当建八万四千座佛塔，显示他弘扬佛教的雄心壮志。宋代第 454 窟甬道顶部还遗留有清晰的题记："阿育王建八万四千塔。"

建造神变多能塔

《大唐西域记》及《大慈恩寺三藏法师传》等记载阿育王修建供养佛牙的神变多能塔，每当月圆之时，佛牙放出神光，故称神变多能塔。此题

材在敦煌莫高窟晚唐、五代和宋时颇多，都绘在洞窟甬道的顶部。其中以五代第 108 窟保存最完好，至今还保留清晰的墨书榜题。画中有一座四层楼阁式的大塔，各层正面设有一门，塔顶有轮相、宝瓶等饰物，塔下正前方有僧俗数人，正在观赏或交谈，神态各异。

巡礼拜塔

阿育王为推广佛教和以佛法治国，常以身作则到处巡礼和供养佛塔。在莫高窟初唐第 323 窟北壁中下方，就有一幅"阿育王拜塔"的故事画：阿育王及随行臣僚多人，向数座塔跪拜。榜题进一步解释：其塔不是佛塔而是尼干子塔，阿育王误加礼拜后，这个塔立即倒塌。阿育王感谢佛之大德。故事寓有佛教当昌、外道当灭的暗示。

毁地狱和遍立石柱

阿育王信佛后，在印度各地竖立刻铭佛法诰文的石柱，中国东晋高僧法显、唐玄奘均曾提及。在莫高窟自晚唐至宋初的佛教历史故事画中多有石柱，但都没有榜题。

立柱的因缘或可结合《大唐西域记》的两则记载，亦可由《诸佛瑞像记》推明。阿育王登位初期，倒行逆施，设立地狱治国中犯人，声言入狱者死，在地狱门前经过的人也成为阶

下囚。一次一沙门经过,被抓入狱,屡受刑而不死。狱主上报,阿育王来狱中察看。狱主说阿育王违反自己颁布的律令:入狱者死。阿育王遂杀狱主,废除地狱,从此减轻刑罚。《诸佛瑞像记》有毁地狱建造佛寺的条目,与《大唐西域记》有关记载相同。《大唐西域记》同一卷又有石柱的记载,石柱上铭题阿育王布施四方僧人。

考古亦有发现阿育王时代的大、小摩崖、石柱和有铭刻的石窟及石板,刻石时间约在公元前250年,其中石柱高七点七至十三米,铭文大多用佉卢文和梵文刻成,内容有导民尊敬僧人和禁止破坏佛寺,还有阿育王巡礼佛迹的记载。

阿育王所立的石柱,在敦煌壁画仅见于莫高窟五代第98窟甬道顶,绘有一条蓝青色的石柱,造型已很中国化了。

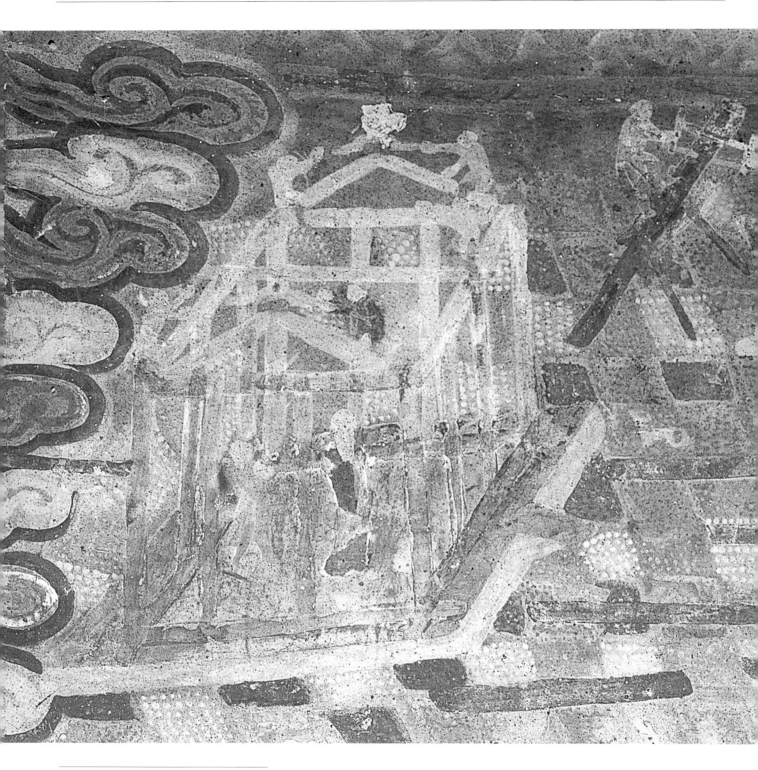

25 修建波吒厘子城

画面所见的庞大建筑群代表波吒厘子
城,是阿育王所建的首都。城门外有一僧
人举手指划,隔路有施工场地,房屋的框
架已经搭好,工匠数人在屋架内和屋架
顶工作,空地有工人锯木和刨木。

五代 莫454 甬道顶东端

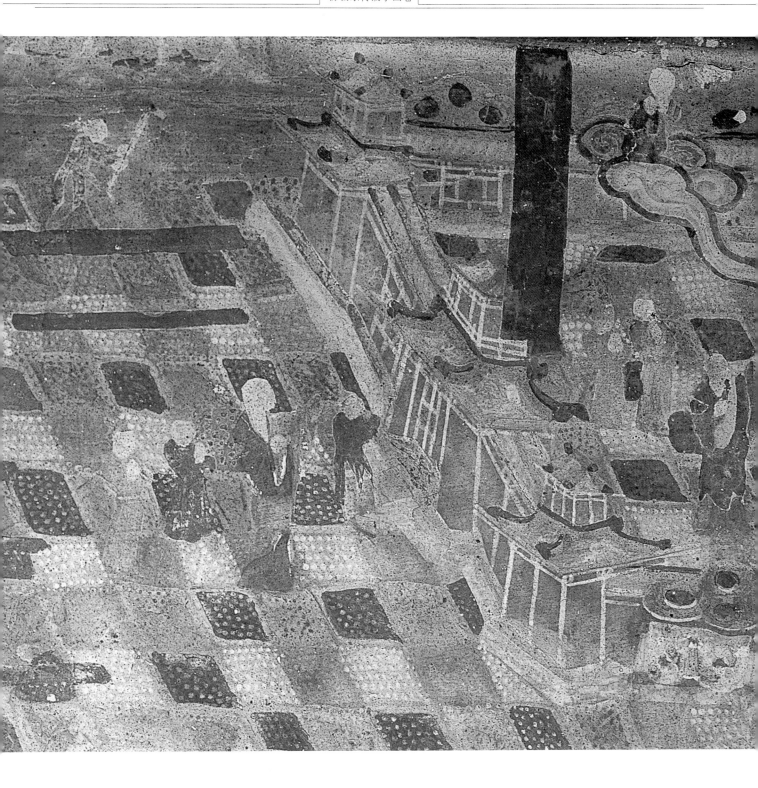

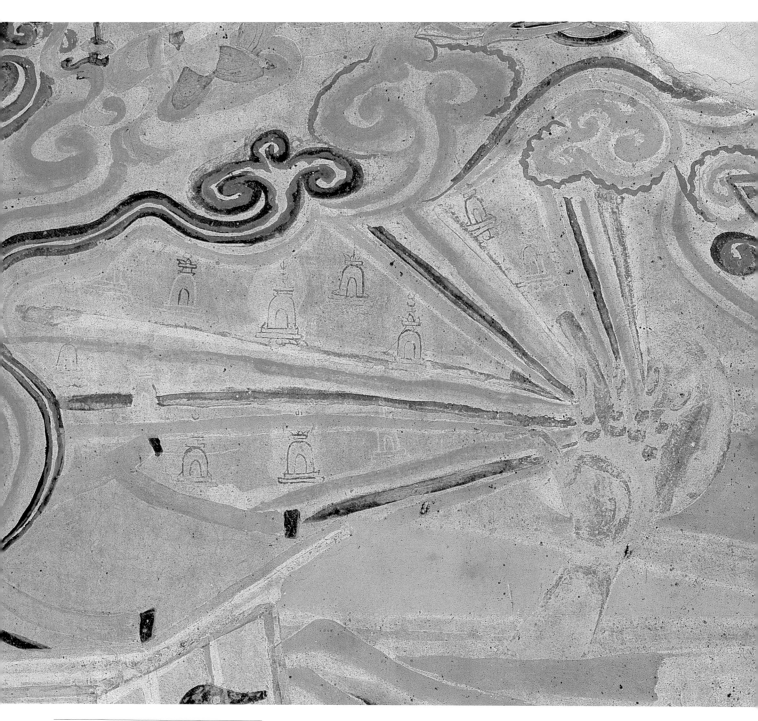

26　阿育王一手遮天

画面绘巨手，指缝间放出霞光，光芒之
中有佛塔数座，表示阿育王决心在阳光
所照的地方，修建佛塔。

宋　莫454　甬道顶

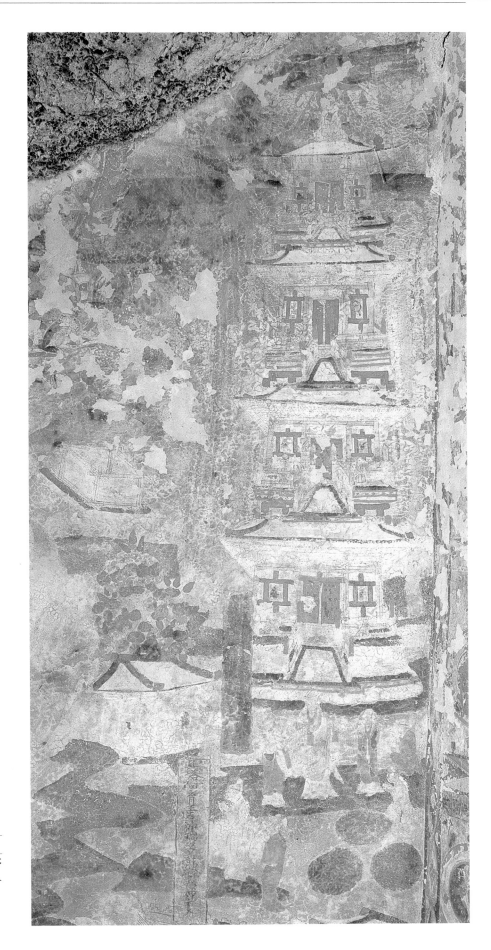

27 阿育王造神变多能塔

这是阿育王为安奉佛牙而修建的神变多
能塔，其为四层的中国式的塔，塔前有一
群僧俗，左下方有榜题。

五代 莫108 甬道顶

28　阿育王拜佛塔

下跪者是阿育王，其随行臣僚多人。该
塔不是佛塔，受不起信佛的阿育王一
拜，登时崩解。榜题文字斑驳，可辨读
为："此外道尼干子塔，育王见，谓是
佛塔便礼，塔遂崩坏，□(阿)育王感
德。"

中唐　莫323　北壁

29　阿育王石柱

阿育王废除毒害生民的地狱，到处竖起
刻有佛经和尊敬僧人的告示。这画面极
为简单，仅有一多面体、覆钵式柱座的蓝
青色石柱。

五代　莫98　甬道顶

第三节　印度诸国瑞像

　　瑞像是佛教图像和造像中一种非常独特的类型,虽为数不多,但别具用途——所有瑞像都是受人崇拜的,与其他佛教造像及故事画的性质很不同。瑞像是释迦的真容摹写,或是与释迦、菩萨、神祇或圣者的灵迹(包括显灵、放光、飞来等)有关,小部分是感应故事,例如阿育王造塔也列为瑞像。本章收录在敦煌所见的印度诸国瑞像。

　　在敦煌佛教艺术作品中,瑞像所占比例不多。若不靠榜题和敦煌遗书《诸佛瑞像记》文字辅助,瑞像外观不易与一般佛像和造像区别。最早的瑞像就是摹写印度优填王和波斯匿王所造第一尊释迦像而产生的,再经多次摹写和仿造,流传极广。优填王所造释迦像的仿制品传入中国时,正式被称为瑞像,隋末至初唐,敦煌开始出现瑞像。自此,瑞像成为敦煌佛教艺术的重要题材之一。瑞像中以释迦最多,其次是保护于阗国的神王。瑞像传入中国后,产生了汉地的瑞像,这是标志佛教中国化的其中一步进程。

释迦佛瑞像

一　摩揭陀国释迦正觉放光瑞像

　　中印度摩揭陀国(又名摩伽陀国)摩诃菩提寺的菩提树是释迦正觉成道之所,别具象征意义;《大唐西域记·摩揭陀国》和《法苑珠林》提到僧伽罗国捐钱给印度摩揭陀国修建摩诃菩提寺,寺中有释迦尊像和舍利子,但没有记述此释迦像的形态。摩诃菩提寺释迦瑞像首

见于莫高窟第 231、237 诸窟佛龛的放光瑞像和成道坐像,今由瑞像所见,佛头有高肉髻,眉宇之间绘有白毫,身着袈裟,端立在莲花座说法,榜题:"中天竺摩诃菩提寺瑞像。"四川省广元市千佛崖石窟中的雕刻,亦与莫高窟瑞像形姿全同,旁边还有唐代王玄策出使印度的题记和《法苑珠林》卷二十九的一段文字,是考证第 231 和 237 窟摩诃菩提寺释迦瑞像的根据。

　　与此寺有关的故事见于《大唐西域记·摩揭陀国》:在菩提树西面不远有一大精舍,内有玉石佛像。释迦初成正觉后,国王在此建七宝堂,帝释天(护法天王之首,统领诸天王)建七宝座,让释迦在塔中思维七日,结跏坐于金刚座说法,放出异光,照明菩提树。佛陀涅槃后,印度诸国君王用两躯观音像作为菩提树精舍南北地界的标志。当地传说如果观音像没入地下,佛教便会衰亡;七世纪玄奘到此地时,两观音像已陷没至胸,表明佛教灭亡之时不远。这就是第 231 窟放光坐像和第 237 窟成道坐像的金刚座之前分作两栏,栏内各画一仅及胸际的菩萨头像之故。

二　波罗奈国释迦初转法轮瑞像

　　鹿野苑是释迦成道后初转法轮(首次说法)的圣地,位于古印度波罗奈国(又名婆罗那斯,在印度恒河支流的阿拉哈巴德河下游的瓦腊纳西)。这里有一座石雕释迦真容像,以纪念初转法轮的盛事,《大唐西域记》特别说这石像是

"量等如来（释迦）身，作转法轮势"。此瑞像在敦煌莫高窟首见于中唐第231、237诸窟佛龛中，第231窟瑞像眉间有白毫，结跏趺坐说法，座前绘有法轮和佛足迹，象征初转法轮。《大唐西域记》另有记阿育王曾在此地修建佛塔和寺院。宋代莫高窟第76窟东壁绘画纪念佛陀的转法轮塔。

三 毗耶离城释迦说法瑞像

释迦多次在毗耶离（吠舍离）巡城说法，留下许多圣迹，讨论佛教教义和戒律的第二结集大会也是在此举行。

与释迦在毗耶离城说法有关的瑞像见于莫高窟第231窟主室佛龛顶南坡东南角。画中有二佛，并行于碧波绿水之中，俱着袈裟，足踩莲花，榜题："佛在毗耶离巡城行化紫檀瑞像。"第237窟的瑞像和榜题同第231窟相同。《诸佛瑞像记》有此瑞像的条目，文字和榜题全同，而且加注："其像在海内行。"可能是《大唐西域记》记释迦化度渔人及摩羯大鱼的故事。

四 僧伽罗国释迦施宝瑞像

施宝瑞像故事发生在僧伽罗国，七世纪时由玄奘从印度带回中国，自中唐至宋代成为莫高窟佛教壁画的题材之一。《大唐西域记·僧伽罗国》和《诸佛瑞像记》记载这一故事：僧伽罗国的佛牙精舍有释迦佛金像，头上肉髻用珠宝装饰。有一盗贼凿通墙壁潜入精舍，爬上释迦像偷肉髻上的珠宝，怎知越爬越高，总是不能得手，无奈唯有放弃，并喟叹："释迦昔日修菩萨行时曾誓愿不顾自己的生命，为悲悯四生作出奉献。如今释迦遗像却何以吝宝？真不明白释迦从前怎样修菩萨行。"说毕，释迦像竟然俯首向贼，让他取去头上珠宝。贼人变卖珠宝时被捕，押送到国王面前审判。国王问珠宝来历？盗贼说是释迦所给，不是偷窃得来的，国王不信，派人到精舍查验，果然见释迦像俯首折腰。国王得知释迦显灵，便不加罪于贼，更出重金赎回珠宝，重置肉髻之上，释迦像俯首至今不变。

施宝瑞像故事在莫高窟总是以瑞像图出现，并有两个画面不同的版本，一说贼人爬像而上，一说爬梯而上，这是前述两画记载内容稍有不同的原因。五代末的第72窟佛龛西坡，画一立佛像，左手作与愿印，俯首向一俗夫（即贼人），俗夫举手伸向佛头摘髻珠，榜题："中印度境，佛额上宝珠。时有贫士，既见宝珠，乃生盗心。像便曲，既躬，授珠与贼。"有一些洞窟壁画，如莫高窟晚唐第9窟甬道南壁就把贼人绘作沿梯而上，伸手摘珠。

随着佛教的中国化，这个故事的贼人变成中国高僧刘萨诃。莫高窟第72窟南壁"刘萨诃和尚因缘变相"（详见第三章）有盗髻珠的场面，榜题："蕃人无惭愧，盗佛宝珠扑落而死时。"敦煌遗书说此蕃人是刘萨诃的前生，更言之凿凿说刘萨诃死后下地狱，观世音菩萨历数他的罪状，其中一条是前生盗髻珠。这是

印度盗髻珠故事和中国高僧故事结合的例子,堪称佛教中国化的典型表现。

五 犍陀罗国释迦双头瑞像

双头瑞像的故事发生在犍陀罗国(梵语音译,又作乾陀罗,意译香遍国,即国中多生香花)。犍陀罗国在公元前四世纪被亚历山大大帝率军侵略,深受希腊文明的影响;公元前三世纪时,印度阿育王将佛教弘扬至此,产生与希腊艺术结合的犍陀罗佛教艺术;佛教再经犍陀罗北传到中亚和中国。东晋法显、唐代玄奘和慧超都经此地到印度。

故事记在《诸佛瑞像记》和《大唐西域记·犍陀罗国》:有一位贫士努力赚钱,誓愿造释迦如来佛像,并到大窣堵波所,请画工绘如来妙相。画工为他的至诚感动,答应不计较工钱多少。后来又有一人,同样拿一点点金钱,求画师画释迦妙相。画工收了两人的钱,但只画得一像。画成之日,两人俱来礼敬。画师为两人指示释迦像说:"这是你们要的佛像。"两人相视怀疑,画师对他们说:"为什么考虑这么久?我的工艺丝毫不差的。假如我没有说错,如来佛像必有神变。"果然如来像现出双头,使三个人目瞪口呆,叹为观止。《大唐西域记》记载此瑞像的原样在犍陀罗国的大窣堵波石陛南面,像高一丈六尺。《诸佛瑞像记》还记瑞像衣饰、冠髻和坐立特点,当是敦煌壁画画师作画的脚本。

此故事画在敦煌莫高窟始见于吐蕃统治的中唐时期,一般以瑞像图出

现,画面极为简单,晚唐至宋代都有绘制,前后绵延了数百年。中唐时期莫高窟第231窟主室佛龛所见,画面绘一两头四手的佛像,其中两手屈置于胸前合十,两侧各有一幅巾缠首、身着吐蕃服装的俗夫仰视佛像。榜题:"分身像者,胸上分现,胸下合体,其像遂形神变。"晚唐第237窟亦有此瑞像及榜题。五代末年第72窟佛龛西坡的双头释迦像,两侧的施主身份改为幞头长衣的汉人,这就标明两窟绘画时代不同。

甘肃省安西县东千佛洞的第5窟,是西夏末年至元代初年开成,亦有此瑞像画。施宝瑞像旁边的施主,变成身着圆领窄袖长衣,双手合十,腰中系宝带,挂三尺宝剑,双膝跪地的武士。这和莫高窟所画有明显差异,由老百姓变成战士,证明作画当时战云密布,极可能是蒙古人灭西夏后,不愿归降的西夏人在此开窟隐居所作的画像。可见东千佛洞虽与敦煌为邻,艺术风格却迥异。

弥勒佛瑞像

弥勒是梵语音译,意译为慈悲,所以又称为慈氏佛。出生于印度,与释迦同时,随佛祖出家后写出了一部佛经,在释迦涅槃前圆寂。在天上的兜率天为诸天王说法,直至释迦涅槃后五十六亿七千万年再降生人间,故是继释迦佛之后的未来佛。

把弥勒佛真容刻成佛像的故事见于《大唐西域记》:在印度乌仗那国有一大伽蓝(佛寺),其木刻的弥勒佛像,由

一罗汉以神力使工匠升天三次，亲睹弥勒佛真容而刻成，后来这个弥勒像东传中国。这则罗汉造弥勒像故事，绘于宋代莫高窟第454窟的甬道顶。壁画不是单独绘的，而是和其他佛教历史故事画纠合在一起，绘成连环故事画。

一 弥勒随释迦现瑞像

故事记载于《婆沙论》中：底沙（或补沙）佛有两个弟子：释迦牟尼和弥勒。底沙佛观察两人的根（即衍生各种感觉和认识的能力），见弥勒的根先熟；再观察两人所化度的二十个有情（即人），谁先根熟，却是释迦所化度的人最先根熟。据此排定释迦比弥勒先成佛的次序，释迦比弥勒快九劫（劫是时间的单位）觉悟成道。

此瑞像画见于五代末年莫高窟第72窟佛龛中，弥勒瑞像作佛形结跏坐于狮子座上，座前设有壸门，内绘有雄狮，左边有榜题："弥勒佛随释迦牟尼佛现。"

二 摩揭陀国白银弥勒瑞像

印度摩揭陀国有一尊白银铸造的弥勒像，据《大唐西域记·摩揭陀国》所载：释迦成道的菩提树旁有精舍，每层的佛龛皆有金像。精舍门楣用金银雕镂装饰，珠玉间错其中。外门左右各有龛室，右为观自在菩萨像，左为高十多尺的白银弥勒菩萨像。莫高窟第231窟西壁佛龛顶其中一尊白银弥勒瑞像作佛形坐像，高肉髻，着袈裟，坐须弥座说法，左有榜题："天竺白银弥勒瑞像。"同窟另一尊白银弥勒瑞像为菩萨形，袒上身，戴花冠，下着羊肠大裙，旁边的榜题写着："摩竭〔陀〕国，须弥座释迦并银菩萨瑞像。"《诸佛瑞像记》中同样有此条目："摩竭陀国须弥座释〔迦并银菩萨瑞像〕。"

三 犍陀罗国白石弥勒瑞像

白石弥勒像，高十八尺，竖立在犍陀罗国大窣堵波西南百余步之处，曾多次显灵和放出异光。故事记载于《大唐西域记·犍陀罗国》：有一群盗贼正在偷窃，白石像显灵动身迎贼，贼党怖栗而逃，从此改过自新。此瑞像见于五代末年第72窟佛龛顶。瑞像为立像、佛形、高肉髻。榜题写道："□天竺国弥勒白佛像。"

观世音菩萨瑞像

观世音省称观音，亦称观自在。为什么叫"观世音"？《法华经·观世音菩萨普门品》有清楚的解释：苦恼的众生，只要一心称念观世音菩萨，菩萨立即示现观闻广化众生，为他们解除苦难，所以称为观世音。

一 犍陀罗国释迦授记观音成道瑞像

观世音修道成菩萨的故事记载于《观世音菩萨授记经》和《观音三昧经》：释迦佛在犍陀罗国鹿野苑为华德藏菩萨说法结束，观音和势至两位菩萨来到，释迦为他们授记成佛（授记是佛授

予发心成佛者的记号)。此瑞像见于第72窟佛龛顶。瑞像作菩萨形,戴花冠,着袈裟,自右掩搭于左肩上。这是罕见的身着袈裟的观世音,而且没有杨柳枝及净水瓶诸观音标志物,是其为特殊的观音像,榜题"观世音菩萨瑞像记",却没有说明此瑞像原在地点,极可能是描绘佛陀授记观音成道的故事。

二 秣罗矩吒国观音成道放光瑞像

观音净土在印度南部海滨秣罗矩吒国的补陀落山(蒲特山),故又称之为"南海观音"。当佛教中国化之后,中国人将观音道场由印度移到中国浙江省普陀山,故有"普陀观音"之称,这是佛教中国化的标志。

此观音瑞像首见于中唐第231、237诸窟佛龛,231窟的观音瑞像为立像,作菩萨形,首戴花冠,项饰璎珞,袒上身而披巾,左臂下垂,下身着羊肠大裙,跣足端立于莲花座上,榜题为:"观世音菩萨于蒲特山放光成道瑞像。"《诸佛瑞像记》有此瑞像的条目,文字和榜题相同,应是作画的文字依据。

三 如意轮观世音

如意轮观音是佛教密宗代表理性的六个观音之一。如意轮观音有六臂,其中两手分别持如意宝珠和法轮,故名如意轮。《观世音菩萨如意摩尼陀罗尼经》和《观自在如意轮菩萨瑜伽》说如意轮观音为金色身,有六臂,头上结宝顶髻,戴庄严冠。此瑞像首见于中唐第

237窟主室佛龛之顶,作菩萨形,上有花盖,戴花冠,袒上身,四臂,两臂向上各执日月,一臂向下执净瓶,榜题"如意轮菩萨瑞像"。《诸佛瑞像记》有此瑞像的条目:"如意轮菩萨手托日月。"可是这个观音只有四臂,不是六臂,或因观音可以根据需要,作各种化身。

四 摩揭陀国救苦观音瑞像

救苦观音的出处记载于《大唐西域记·摩揭陀国》:摩揭陀国鞮罗择迦伽蓝,僧徒千数习大乘佛学。救苦观音瑞像首见于中唐的第231窟佛龛之中,作菩萨形,戴花冠,有头光,赤袒上身,颈挂璎珞,披巾自腋绕肩,下身着羊肠大裙。此观音同样有四臂,两手向上,各托日月,左下手提净瓶。榜题:"天竺摩加〔陀〕国观世音井(按:井为敦煌俗字,即菩萨二字的缩写)。"

其他瑞像

一 老王庄佛瑞像

此瑞像最先出现在中唐第231和237诸窟。瑞像作佛形,高肉髻,着袈裟,榜题:"老王庄(?)北,佛在地中,马足搭出。"《诸佛瑞像记》有此瑞像条目,其中有些和榜题相同,但是时至今天,尚未查到此瑞像的故事。

二 南无宝境如来瑞像

此瑞像见于第72窟的佛龛中,瑞像作佛形,手作转法轮印,榜题:"南无宝境如来。"南无是梵语的音译,意思是

敬礼和救我,是众生向佛皈依之语。如来指得真理的人。此佛名号奇特,至今仍未查到此瑞像的名字和故事,可能是误书之名。

三 高浮放光佛瑞像

高浮应该是"高附",是月支国五翎侯之一的首府,在今塔吉克斯坦西部的瓦赫什河流域。七世纪时此地曾经是中国的领土,公元661年(唐龙朔元年)中国在此地设置行政机关"高附都督府",修建骨咄施沃沙城,管理附近五个州。八世纪此地并入大食国(今伊朗、阿富汗一带)。玄奘记载这个地区佛教不普及,佛教徒修习不认真,寺院比较少。

此瑞像见于莫高窟中唐第231、237诸窟主室佛龛的西坡上。第231窟此瑞像作佛形,头有高肉髻,两耳垂肩,有花盖、头光,身着袈裟说法,跣足端立于莲花座上,榜题分左右两半,写道:"高浮图寺放光佛,其光如火。"《诸佛瑞像记》有此瑞像条目:"高浮图寺放光佛,其光声如爆(后注有,其像两手□)。"其与画面榜题文字基本相同,是画工作画时的文字底稿,说明此瑞像原样在中亚高浮城的佛寺。此瑞像出现在敦煌,表明佛教东传路线之一是必须经过中亚传入新疆,最后到达中国内地。

四 指日月瑞像

这尊瑞像是罗睺罗,他是释迦的长子,出家后证阿罗汉果,信奉小乘,只知独善其身,后来在释迦讲经的法华会上,罗睺罗明白了大乘普渡众生之理。《法华经·授学无学人记品》记载释迦授记罗睺罗来世将会成佛,称号是蹈七宝如来。"罗睺罗"的名字意义是手执太阳和月亮为众生屏除黑暗。敦煌遗书和榜题中所见的"指日月像",当是指罗睺罗。此莫高窟瑞像,是表现释迦为儿子授记未来成为"蹈七宝莲花如来"。

此瑞像首见于中唐第231、237诸窟佛龛之中,及后晚唐至宋代亦有绘画。不管什么时代,此瑞像在洞窟的位置,都是绘在佛龛四坡的边角处。莫高窟第72窟此瑞像作佛形,头顶有高肉髻,有花盖、头光,身着赭红色袈裟,端立于莲花座上。右臂高举,五指伸张,托金乌(太阳),左臂下垂,五指直伸向下指向月亮,月内有鲜花和大树。在第231窟中,此画没有榜题,第237窟的榜题写在邻格之中,在五代第72窟,图像和榜题一起出现在一格中,这样可以知道它们的关系和断定此瑞像故事的内容。

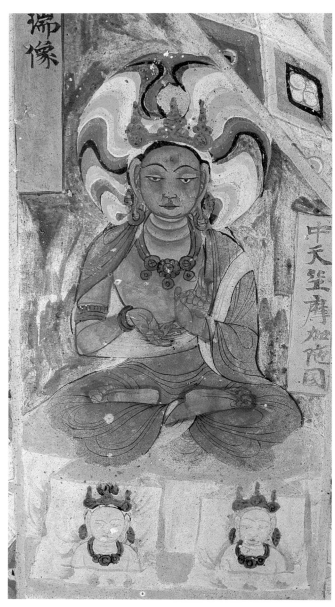

30　摩揭陀国释迦放光瑞像
释迦座前两观音像已陷没至胸，表示佛
教已从代表开始的正法期和代表发展的
象法期转而进入衰落的"末法"期。
中唐　莫237　西壁佛龛东坡

31　摩揭陀国释迦正觉放光瑞像
释迦在他三十五岁生日当天，证得无上
正觉而成佛，他成佛的地点在摩诃菩提
寺的菩提树下。这是描绘释迦成佛时的
真容，左手作说法印，右手作与愿印。
中唐　莫231　西壁佛龛顶

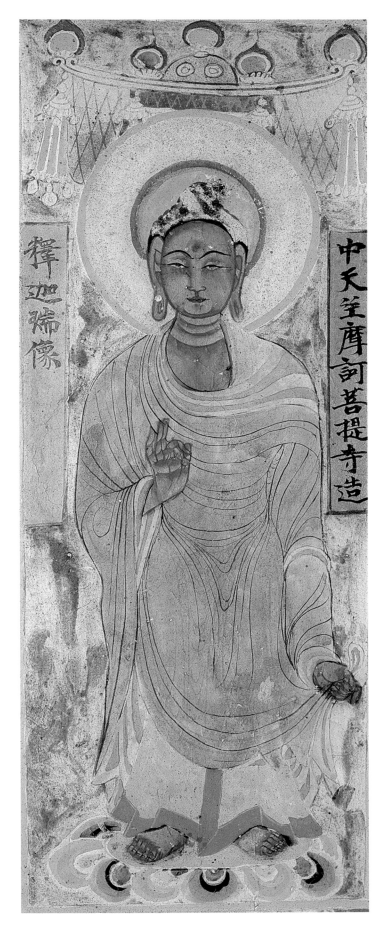

释迦瑞像

中天竺摩诃菩提寺造

32 摩揭陀国摩诃菩提寺释迦瑞像

释迦在菩提树下成佛，后人在此修建摩诃
菩提寺，寺中有一尊释迦佛像，成为敦煌
壁画瑞像的摹写对象。

中唐 莫231 西壁佛龛顶

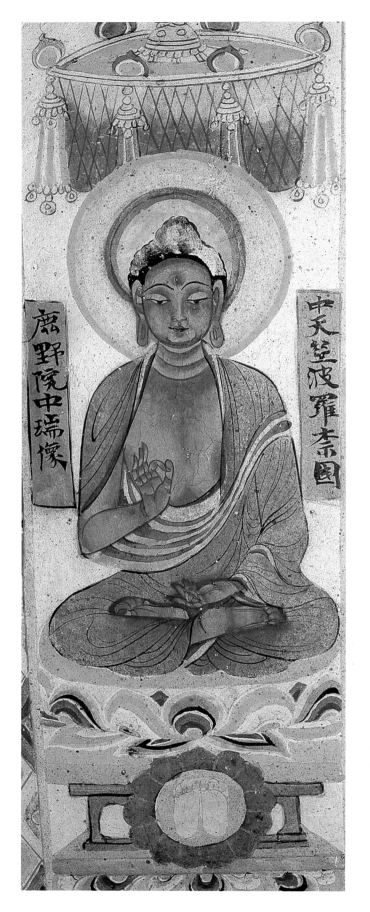

鹿
野
院
中
瑞
像

中
天
竺
波
罗
奈
国

33　波罗奈国释迦初转法轮瑞像

释迦成道后，首次说法的地方就在波罗奈
国的鹿野苑，称为"初转法轮"，右手作说
法印，座前有一个法轮，中央有一双脚板，
是释迦牟尼的足迹。佛陀的脸、颈、胸、手、
足和衣纹，均以深浅表示立体，是中国艺
术中鲜有的人物绘画法。

中唐　莫231　西壁佛龛内

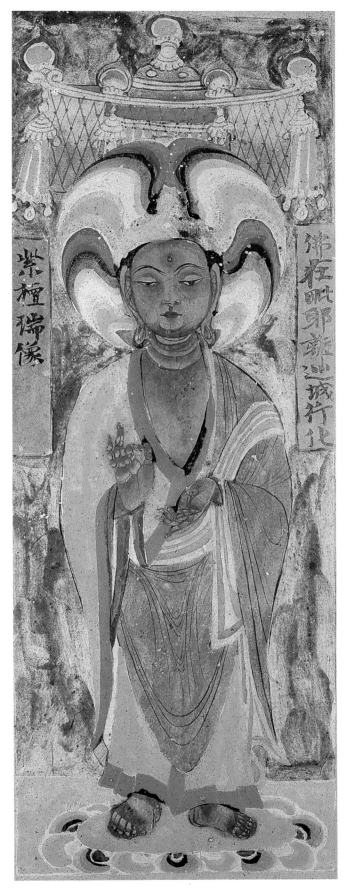

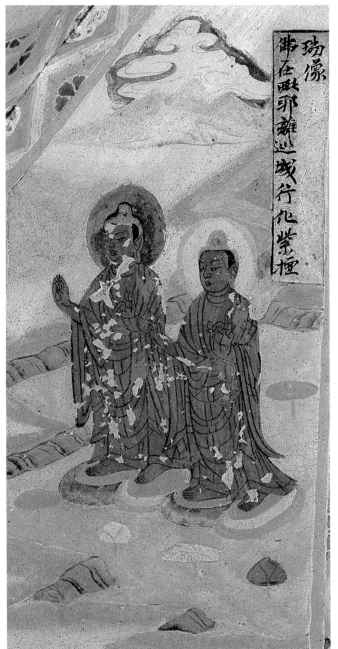

35 毗耶离城释迦巡行瑞像

这一图有两佛像，一高一矮，榜题说明佛
陀在毗耶离城巡行说法，而且注明其中一
个是旃檀木像，因此可见，一为释迦真身，
另一是檀木刻像。

中唐 莫237 西壁佛龛顶

34 毗耶离城释迦巡行瑞像

毗耶离城是释迦多次说法的地方，这是释
迦的檀木像在城中四出说法的画像。

中唐 莫231 西壁佛龛顶

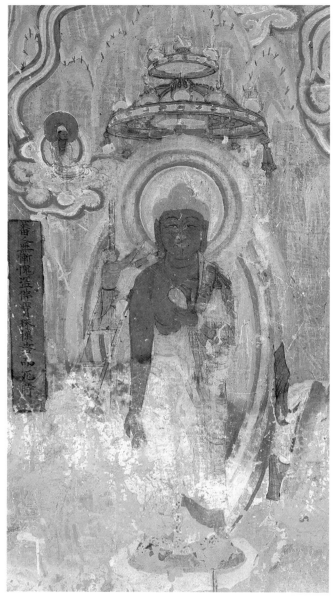

36 僧伽罗国释迦施宝瑞像

有一个盗贼，潜入佛寺偷释迦佛像头上的宝珠，贼人越向上爬，佛像就越高，没有办法偷走宝珠，贼人说佛陀爱惜宝珠如生命，又如何舍生普渡众生？佛陀像听后立即俯身让贼人取走宝珠。

晚唐　莫9　甬道顶南坡

37 蕃人盗释迦像宝珠

此图是刘萨诃因缘变相图的一个部分，盗取佛陀头上宝珠的人是"蕃人"，据说此蕃人是刘萨诃和尚的前生。榜题说：不知惭愧的蕃人，因偷佛陀像宝珠而跌死。

五代　莫72　南壁

38 僧伽罗国释迦施宝瑞像

释迦左手伸向其旁边的贫士，贫士举手取珠，榜题说：在中(南)印度的一尊佛陀像，头上有宝珠，有一位贫士见宝珠而起盗宝之念，佛陀像于是折腰，亲手将宝珠交给贫士。

五代　莫72　南壁

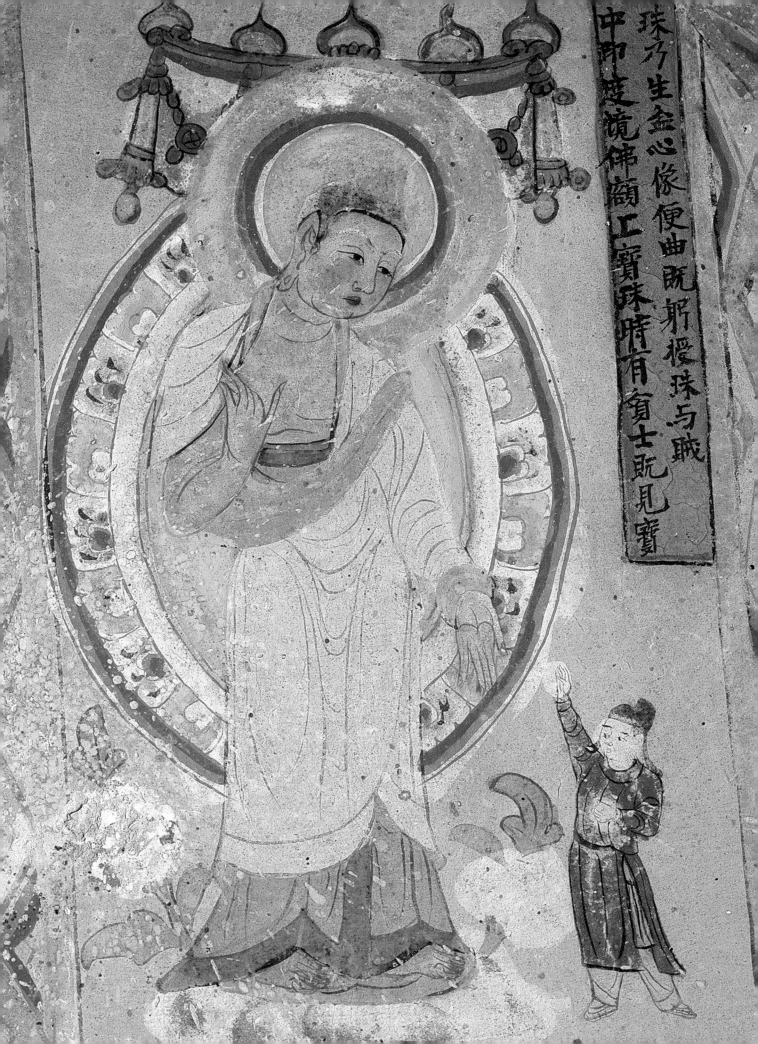

珠乃生金心像便曲既躬授珠与賊
中即度流佛巇工寶珠時有貧士既見寶

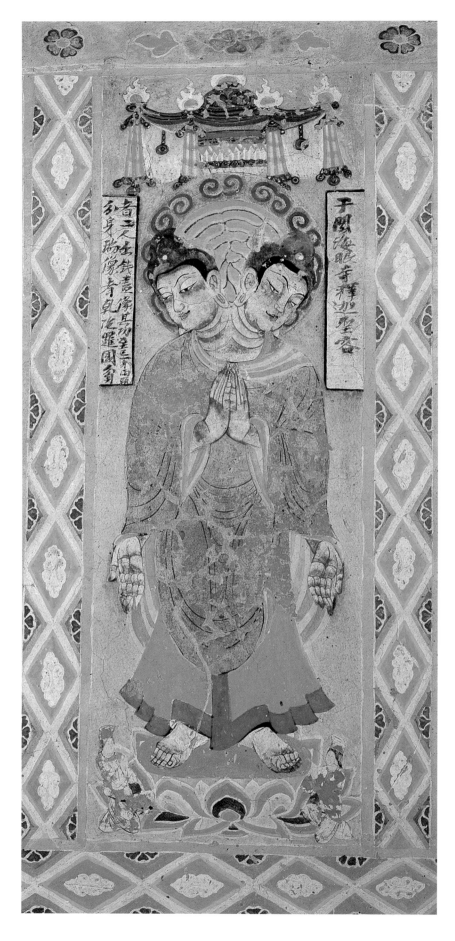

39　犍陀罗国释迦双头瑞像

有两位贫士，出钱造一尊释迦像，因两
人金钱不足，不能分造两尊，于是佛陀
以其神力，为两位有心人各显一个头。

中唐　莫237　西龛内西坡

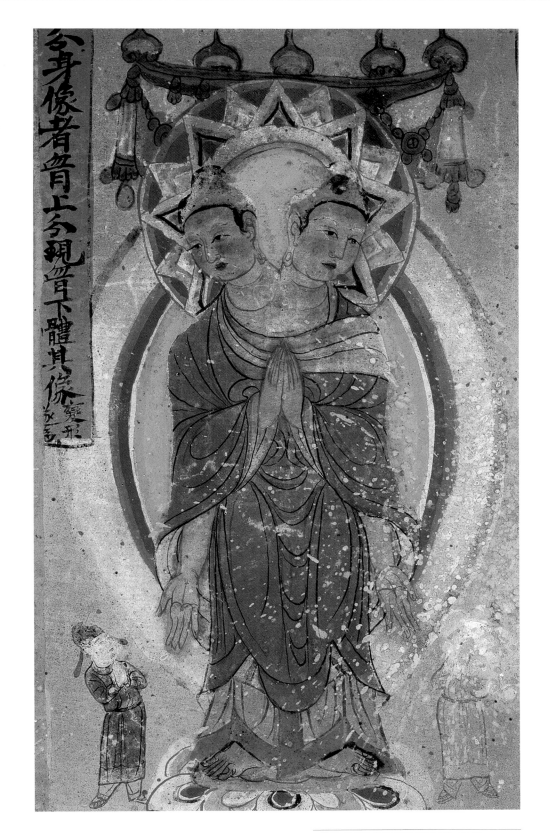

40　犍陀罗国释迦双头瑞像

此图的榜题写道：分身像，胸膛之上分
现，胸膛之下合体。释迦佛像两侧各画一
个合十的贫士。

五代　莫72　西壁佛龛西坡

41　释迦双头瑞像

西夏　东5　西壁北侧

42　礼拜释迦双头瑞像的西夏武士

在释迦像的右边是一个下跪合十，腰系宝剑的战士，反映西夏时代战事频频。

西夏　东5　西壁北侧

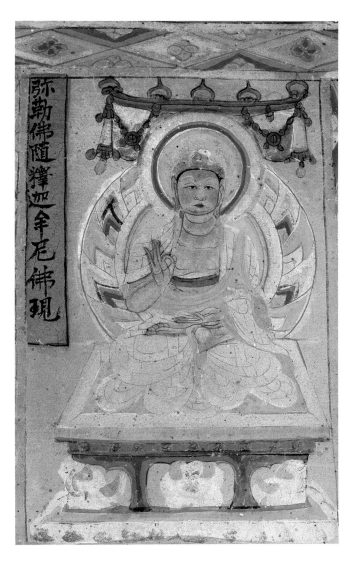

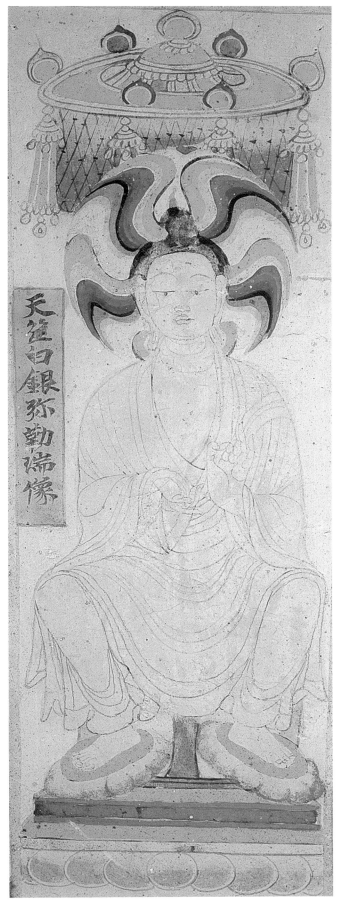

43　弥勒随释迦现瑞像

释迦和弥勒同是底沙佛的弟子，因为释
迦化度的人最先根熟，因此，释迦比弥勒
先成佛，这是在释迦成佛后，弥勒成佛时
的真容。榜题写道：弥勒随释迦佛之后现
身为佛。

五代　莫72　西壁佛龛顶

44　摩揭陀国白银弥勒瑞像

此窟有两尊白银弥勒瑞像并列在一起。
其中一尊榜题写明这是天竺的白银弥勒
瑞像，供奉在印度摩诃菩提寺的菩提树
东面的精舍。

中唐　莫231　西壁佛龛顶

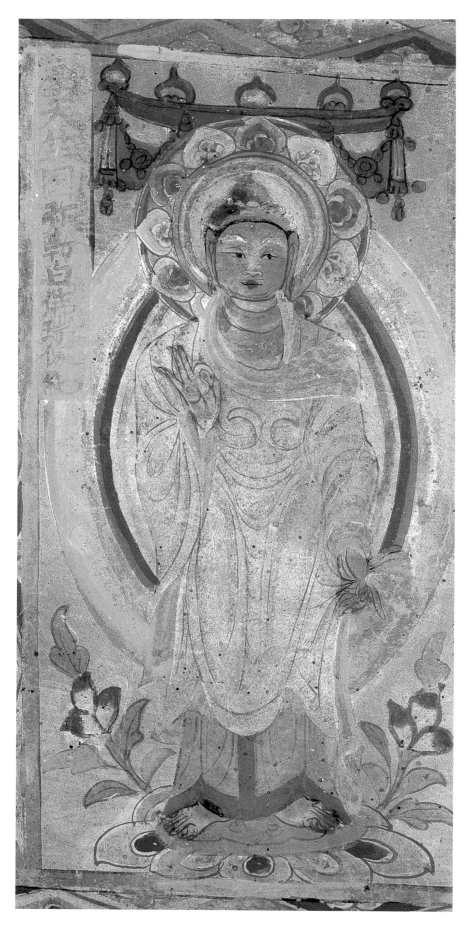

45　犍陀罗国白石弥勒瑞像
这像的原样是一尊竖立在天竺国的瑞
像，高十八尺的白石质的弥勒像，因为
此石像曾经显灵击走盗贼，具有灵力，
成为古代敦煌人信仰的对象。榜题写明
这是天竺的白石质弥勒像。
中唐　莫231　西壁佛龛顶

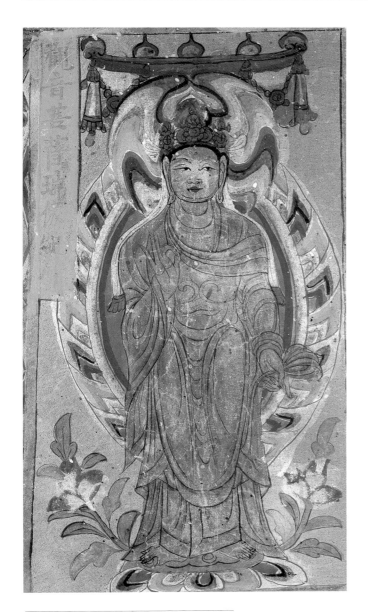

46　犍陀罗国观音受记成道瑞像

此可能是佛陀授记观音成道图，所以这
观音像身穿袈裟，左手中没有净瓶，右手
作说法印，是少见的观音造型。榜题只写
观音菩萨瑞像。

五代　莫72　西壁佛龛顶

47　如意轮观音瑞像

如意轮观音是密宗的观音，有六臂、如意
和法轮。此瑞像只有四臂，两手向上各托
日月。因观音根据众生的需要有不同的
化身，所以此像只有四臂。

中唐　莫237　西壁佛龛顶

48　秣罗矩吒国观音成道放光瑞像

蒲特山位于南印度海滨，这是"南海观音"
名号的缘起。此图画的是观音刚刚成道刹
那间的真容。榜题的内容为观音在蒲特山
成道时，放出祥光，内容和敦煌遗书的记
载相同。

中唐　莫231　西壁佛龛顶

49　摩揭陀国救苦观音瑞像

此观音有四臂，其中两臂各托日和月，太
阳以金乌为代表，月亮以桂树为代表，一
手作说法印，另一手执净瓶，榜题写天竺
摩加国观世音菩萨。

中唐　莫237　西壁佛龛顶

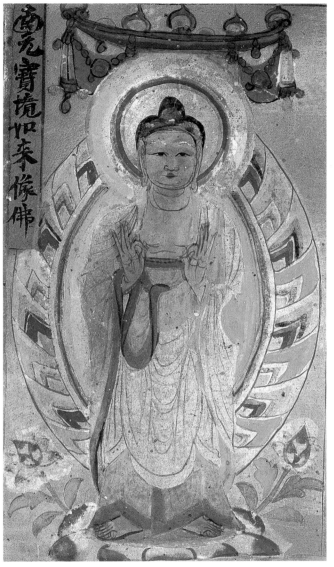

51 南无宝境如来瑞像

五代 莫72 西壁佛龛顶

50 老王庄瑞像

此瑞像至今仍未查出是什么佛或菩萨。

中唐 莫231 西壁佛龛顶

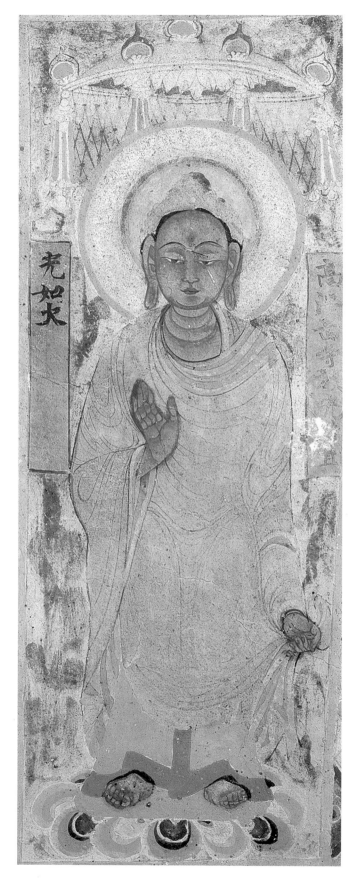

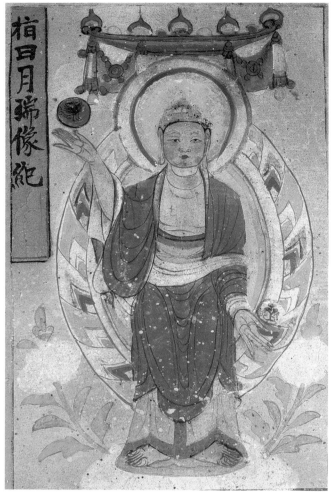

53 指日月瑞像

这尊瑞像是罗睺罗,他手托太阳和月亮,为众生驱除黑暗。罗睺罗的名字,即是为世人屏除黑暗的意思。罗睺罗是释迦的长子,原是小乘佛教教徒,后来跟从父亲接受大乘佛教。榜题标明是指日月瑞像,太阳以金乌为代表,桂树则代表月亮。
五代 莫72 西壁佛龛顶

52 高浮放光瑞像

壁画中的瑞像是高浮的一尊佛像。高浮瑞像出现在敦煌,说明佛教东传其中一条路线是经过中亚进入新疆的。
中唐 莫231 西壁佛龛顶

第 二 章

于阗的历史和传说

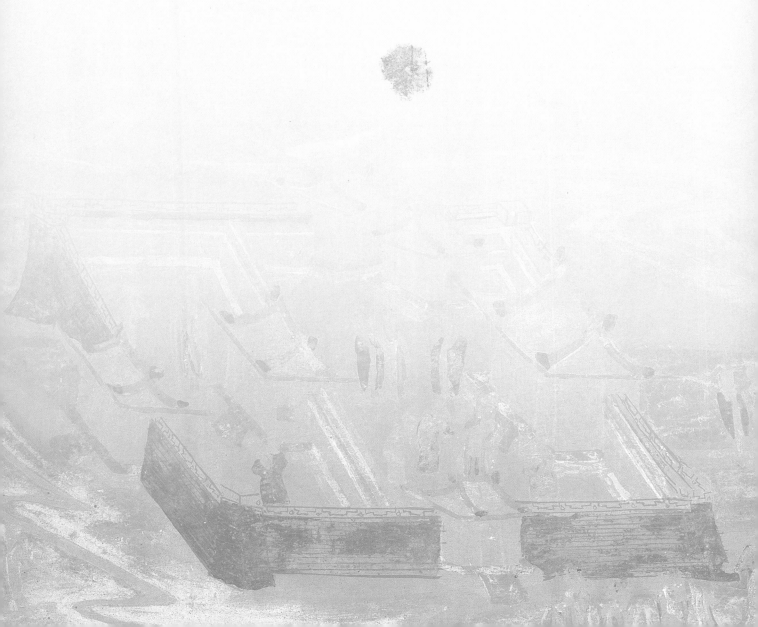

　　于阗是西域重要的古国,在"丝绸之路"南道上,地当今日新疆西南部的和田附近。

　　于阗是西域著名的佛教之国。据藏文《于阗国授记》记载:于阗建国于佛涅槃后 234 年,亦即在公元前 266 至 256 年间。建国后一百六十五年,亦即公元前一世纪左右,佛教传入于阗。佛教是否这样早就传入于阗,颇受怀疑,至少汉代没有于阗信佛教的记载。但到魏晋时,大乘佛教流行,自此不少高僧到于阗取经,或经于阗再到印度,于阗亦常举行佛教结集,得到佛教研究和翻译方面的名声。大抵自晋至唐,于阗对中土传受的佛教影响颇大,《贤愚经》、《华严经》即是在于阗集成或全译成为汉文。中国西行取经的高僧法显和玄奘,都在其游记中记载于阗佛教盛况。于阗与唐朝维持紧密的关系,唐朝在西域的势力衰落后,于阗与敦煌一样,一度为吐蕃所据,吐蕃势衰之后,于阗与统治敦煌的归义军关系更加密切。公元 1006 年(北宋景德三年)于阗被信奉伊斯兰教的喀喇汗王朝所灭。

　　于阗在敦煌留下不少佛教历史故事画,大部分绘于归义军统治时期(公元 848—1036 年),当时两地交往频繁,后期的归义军节度使曹氏家族还与于阗王族结为姻亲,所以许多于阗的佛教传说——上自海陆变迁,下至建国传奇和风土民情,一一出现在敦煌佛教艺术中。

第一节　海陆变迁及黄沙为害

　　唐代初年，玄奘赴印度求法，道经于阗，把目睹的一切记录下来：该地范围四千多里，大半是沙漠砾石，很少土壤。居民也种植谷物，且当地水果出产丰富。

　　据地质学研究，于阗原是一片汪洋，因喜马拉雅山造山运动，使海洋变成陆地；此外，于阗位于戈壁沙漠的西南边，风沙为害，掩埋了不少城市。这些大自然变幻无常的现象，在佛教传入于阗后被编成动听的毗沙门天王决海故事，而风沙埋城的威胁，还涉及佛像东传于阗的问题，见本章第四节。

变海为陆的舍利弗和毗沙门天王

　　毗沙门决海故事仅见于藏经洞发现的唐代藏文《于阗教法史》。传说在迦叶佛时代（释迦佛前生）之前，于阗居民得到龙神护佑，农稼丰收，每年每家以斗谷供养龙神。迦叶佛出世后，在这里传授佛法，深得人心。信佛的人不再供奉龙神，龙神大怒，将此地变为大湖，使人民陷于苦难深渊。

　　释迦牟尼佛出世，不忍人民受苦受难，便率领弟子来到于阗，命舍利弗和毗沙门天王决开湖岸，放出积水，使于阗再度成为适宜人居的地方，佛教也再次在于阗传播。这种变海为陆地的故事，非于阗所独有，在喜马拉雅山附近地区，如罽宾、迦湿弥罗（两地均在今喀什米尔）和泥婆罗诸国流传着同样的故事，但后期泥婆罗决海的主角，不再是印度的舍利弗和毗沙门，而变为来自中

国五台山的文殊菩萨。这是中国佛教已超越印度，成为另一个世界性佛教中心后出现的。

　　这个决海的故事最早出现于中唐的莫高窟第 231 和第 237 窟主室佛龛一角，是瑞像故事的补白。画面很简单，一般是在简单背景前有二人持杖戟相交，代表决开海水。从中唐至北宋两百余年中，敦煌不断绘画毗沙门决海故事画，画面情状和上述相类，而且与其他历史故事纠合，绘于洞窟甬道顶部，形成巨如经变的大画面，典型例子有宋代开凿的第 454 窟。

释迦佛像预告风沙埋城

　　自古以来，大风沙一直是河西和新疆的天然灾害，古代许多西域邦国的消失，大概与此有关。人力对风沙莫之奈何，只好求佛保佑平安。有一则风沙故事与第一尊释迦佛像传入于阗有关。据玄奘《大唐西域记》记载：于阗国东面二百多里有媲摩城，城内有一尊旃檀木雕成的释迦佛立像，高二丈多，十分灵验，曾经显灵预告风沙来临的时间，深受当地人信仰。这像原是印度优填王所造，在释迦佛涅槃后先飞到于阗的曷劳落迦城（今中国新疆和田东北的乌村落弟村），当时这里的居民不认识这尊佛像，当然也不会礼拜。后来有一位罗汉来礼拜这尊释迦佛像，惊动了不信佛教的于阗王，他竟然下令活埋罗汉。有一个人可怜罗汉，暗中给他食物，罗汉临去前说七日后，一定有大风沙掩埋曷劳落迦

城。这个有心人入城遍告亲友，但没人相信。七日后果然刮起大风沙，掩盖此城，无人幸免。刮大风沙前，此人先作防风之备，后逃至媲摩城，佛像也跟着飞到媲摩城。故事传开后，媲摩城人人崇拜此像，祈求平安。

此媲摩城瑞像最早出现于中唐时期，其后一直延续下来，在曹氏归义军政权统治时期，敦煌壁画仍不断出现这个故事。

今天和田仍时常有大风沙为患，古代文献记载大风沙亦多，如唐代高僧义净记载黄沙埋没城镇和村落的故事。在和田以北一百三十公里的沙漠中有丹丹乌里克遗址，发现了十二座佛寺，可见此城当日何等辉煌，而今尽入土中，足以证明大风沙毁灭城市的厉害。

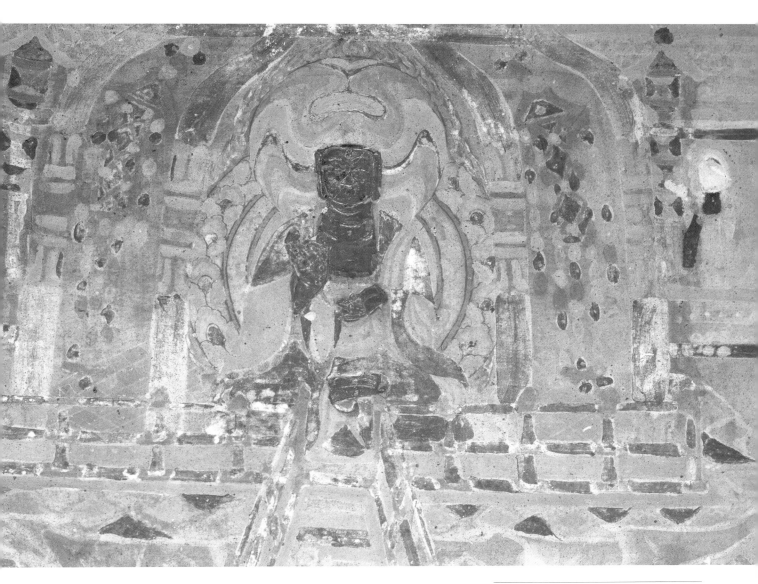

54 迦叶佛

迦叶佛为释迦之前生，到于阗传授佛法，
使于阗人不再信仰龙神，改信佛教，龙神
因而大怒，发洪水淹没于阗。

晚唐 莫454 甬道顶

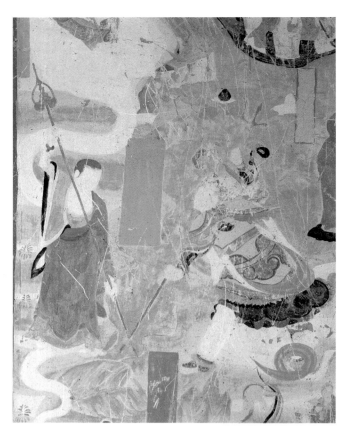

55　舍利弗及毗沙门决海

左为舍利弗,右为毗沙门,各持杖戟为于
阗决海放洪水。

晚唐　莫9　甬道顶

56　舍利弗及毗沙门决海

释迦佛出世后,派两个弟子为于阗放出洪
水。一座城前河流曲折,注入湖中,湖上
浮着六个佛。湖的一边是穿铠甲的毗沙
门,另一边是穿袈裟的舍利弗,各拿禅杖
和长戟打开湖口,放出湖水,湖上浮着六
个佛。榜题写"于阗国舍利弗、毗沙门天
王决海时"。毗沙门天王是佛教四大护法
天王之一,专职守护北方。

中唐　莫237　西壁佛龛顶

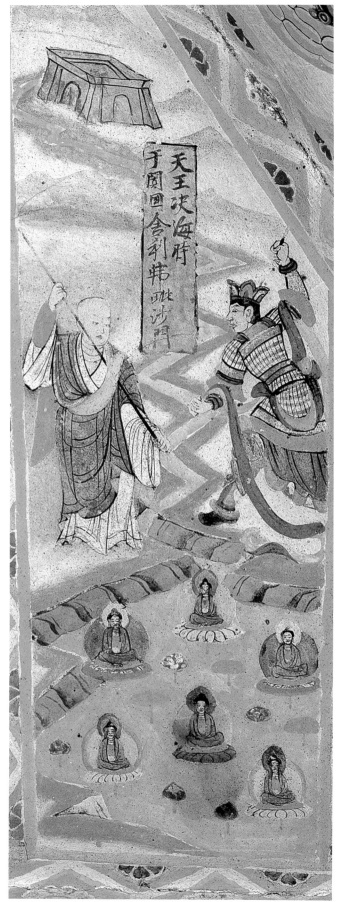

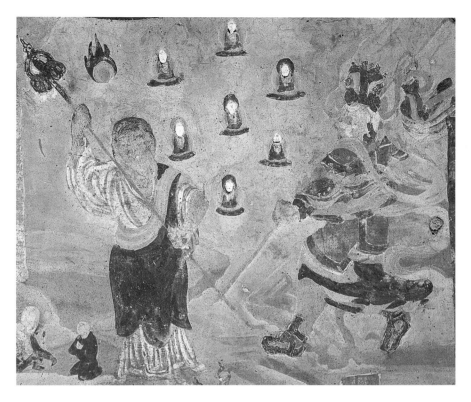

57　舍利弗及毗沙门决海

决海故事与其他故事绘在一起。舍利弗
旁边的两个人是有关高僧安世高的故
事。

宋　莫454　甬道顶

59　于阗媲摩城檀木释迦瑞像

传说此像在于阗曷劳落迦城时，曾预告
刮大风沙的时间，后来飞到媲摩城，因此
深得当地人信仰。按佛像东传中土的传
说，媲摩城释迦瑞像是摹写释迦佛像第
三期仿制品而成的。

晚唐　莫231　西壁佛龛顶

58　舍利弗及毗沙门决海

五代　榆32　甬道南壁

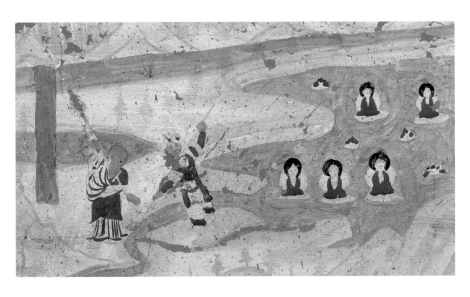

第二节　护国神佑于阗建国

于阗建国故事与佛教关系极大，尤以毗沙门天王最有特色。于阗的护国神王应有八个，壁画所见亦有八个，《诸佛瑞像记》却有九个神王：东方持国天王（提头赖吒）、西方广目天王（毗楼博差）、北方多闻天王（毗沙门）、摩诃迦罗、阿婆罗质多神、阿阇隅天女、悉他那天女、莎耶末利和迦迦耶莎利。

于阗护国神王信仰因安史之乱，更扩及大唐王朝。传说在唐与吐蕃兵作战时，毗沙门天王出兵助唐，使唐军获得胜利。此后，唐肃宗下诏城门门楼各绘四天王。在四川诸地，信者尤甚，借以祈求国泰民安。在归义军曹氏家族统治敦煌时（公元914—1036年），曹家与于阗尉迟王族结为姻亲，因此于阗护国神王画像遂大量涌现于敦煌佛教艺术之中。晚唐第9窟甬道北坡绘画了八个于阗的护国神王，归义军节度使曹议金开凿的"功德窟"，即莫高窟第98窟，其甬道南北两壁上端内入口处亦保存完好的于阗"八大神王"壁画等，都与于阗建国的故事有关。

毗沙门天王和观音阻居民决斗及于阗居民的由来

于阗国的居民是由汉地和印度来的移民。唐玄奘《大唐西域记》、《阿育王经》和《阿育王传》都有这个说法。此三书也记载了印度移民的故事：印度阿育王患病，王后暂时执

政。王后向太子求欢被拒，愤而假传圣旨，挖去太子双眼。阿育王发现后，怒谴太子的辅臣（一说是阿育王宰相），将其放逐到雪山之北，大臣辗转来到于阗西面建国为王，印度移民便成为于阗居民的重要来源之一。于阗最早可能有东西两国，关于西面之国的建立，另有一个故事：于阗东面的国王有九百九十九个儿子，为了凑足千子之数，收养了一个义子。一日兄弟玩耍间，揭露了义子身世。义子向父王请得兵马，出走至于阗之西自立为王。

于阗东西居民风俗习惯不同，一次两王田猎，相遇荒泽，相互争长终于爆发战争，东部居民大胜，斩下西土王的首级。玄奘更记载东土国王并吞西土后，在东西之间建都城。藏文文献则记载，东西居民刚交锋时，观音和于阗国的护国神王之一毗沙门天王出现，劝双方释兵，并指定东主为王，西主为相，共同建国。这些传说都可旁证于阗国早期居民是中、印的移民。

上述故事的壁画，仅见于中唐吐蕃统治于阗和敦煌时所开凿的第154窟南壁"金光明经变"西侧的条幅上，应是根据藏文《于阗国授记》等文献绘画的。此壁画分成上下两组，上组画毗沙门天王右手托塔，左手执枪，他对面是观音，表示他们正在阻止东西居民互相残杀；下组画毗沙门对面有红巾头饰天女端立谷堆旁，应

是《诸佛瑞像记》的"恭御陀天女",或是
于阗的其他护国女神,表示毗沙门和天
女保佑建国后的于阗五谷丰登。

护国神王和地乳——
于阗王族自命毗沙门天王之后的因由

于阗有许多别名,玄奘称为"瞿萨
旦那国",应是梵文,意译是"地乳",此
名和于阗王族来源有关。

汉、藏文献同时记载第一代于阗王
英勇神武,敬重佛法。他建国后,苦无子
嗣,央求毗沙门天王赐给儿子。毗沙门
天王遂从额中剖出婴儿赐给于阗王。但
婴儿只是啼哭,不肯吃奶,于阗王只好
再到神祠祈祷。当其时,神坛前土地忽
然隆起,流出乳汁,小王子就喝这奶长
大,后来智勇双全,更为毗沙门天王立
祠。故历代于阗国王皆自称毗沙门天王
之后,毗沙门天王自然也成为于阗的重
要护国神之一。

沙弥袈裟止干戈——
于阗王前世出家之谜

于阗建国后,国势强盛,常因开疆
拓土,与邻国厮杀。《大唐西域记》有一
则故事,讲于阗王出征时知道自己前世
是出家人的经过。

于阗都城西面三百多里有勃伽夷
城(今中国新疆皮山县藏桂雅村北侧),
城中有高十尺多的佛像,此像来自迦湿
弥罗国(今喀什米尔),其来源和于阗王
西征有关。迦湿弥罗国一个罗汉的沙弥
弟子临终想吃酢米饼,罗汉用天眼看到
于阗有酢米饼,便用神力取来给弟子
吃。沙弥吃过后,说来世愿生在于阗
国。于阗王后来生下太子。太子继位后,
攻打迦湿弥罗国,两军交锋时,罗汉出
现,向于阗王展示沙弥衣服,道出其前
世的故事,于阗王顿得宿命智慧,释兵
而回。于阗王还从迦湿弥罗国带自己前
生所供奉的佛像回国。途经勃伽夷城
时,佛像竟再不能移动。于阗王就地修
建伽蓝,广招僧侣,供养佛像,甚至将自
己的王冠放在佛像头上。

这故事只见于晚唐莫高窟第126
窟的甬道顶部,画面很简单,只绘两人
对谈,正是罗汉道出于阗王前世因缘,
劝其息兵的情状。此画风格不同于其他
洞窟,应是民间或外地画工所画,可惜
此画风瞬即湮灭,这是唯一保留下来的
一幅。

60　毗沙门天王与观世音

于阗东西两地的居民发生冲突时，毗沙门天王和观音现身调解，指定东主为王，西主为相，共同立国。榜题两个，一为草书毗沙门天王，另一不可辨读。

中唐　莫154　南壁西侧上部

61　毗沙门天王与恭御陀天女

于阗建国后，恭御陀天女掌管庄稼，在她脚下绘画一堆谷物象征五谷丰登。榜题草书只有毗沙门天王之名，无天女名号。

中唐　莫154　南壁西侧下部

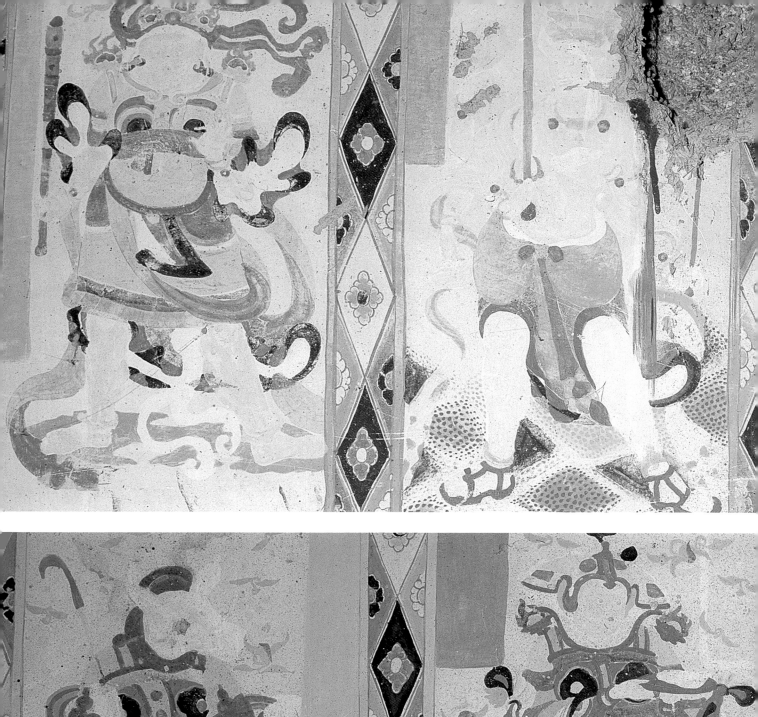
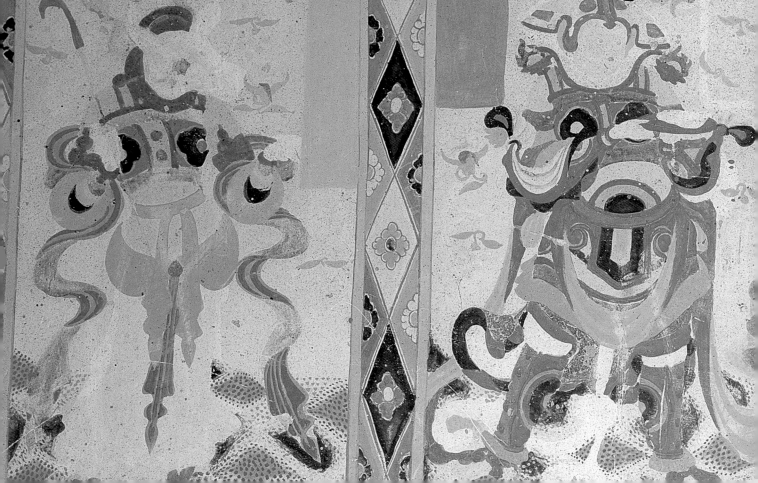

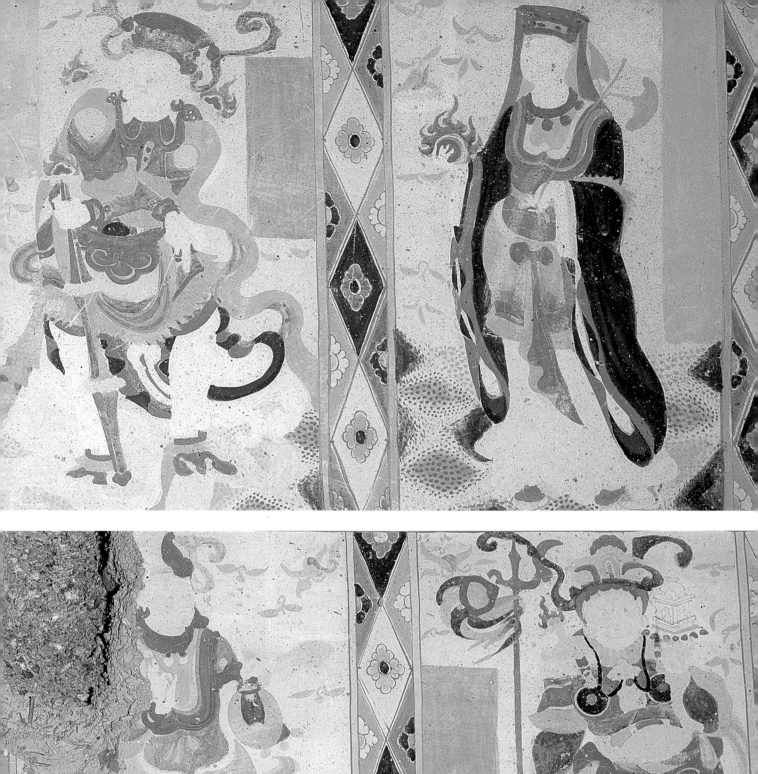

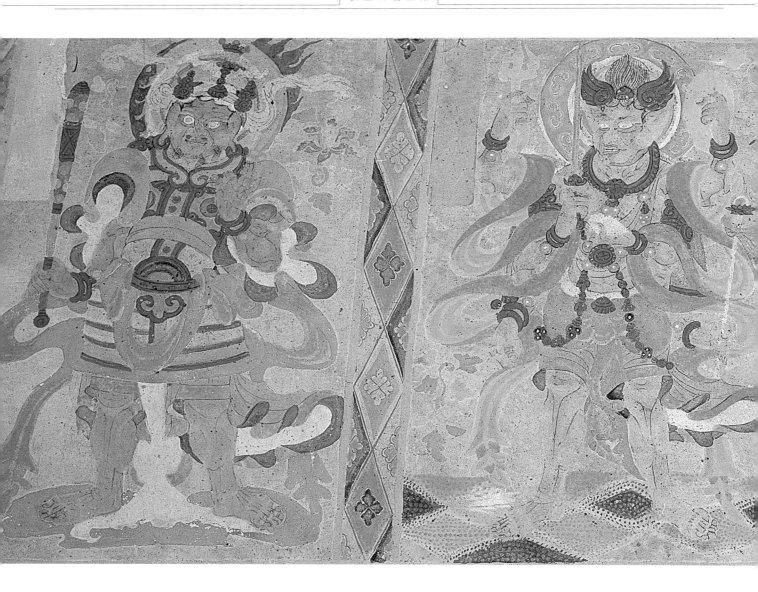

62　于阗护国天王和天女四身

◀见上页

晚唐　莫9　甬道顶

63　于阗护国天王四身　◀见上页

于阗共有八个护国神王，但名号有不同的
说法。右一托塔的是毗沙门天王。由于没
有榜题，又不详八大神王的特征，故其他
无法辨别。

晚唐　莫9　甬道顶

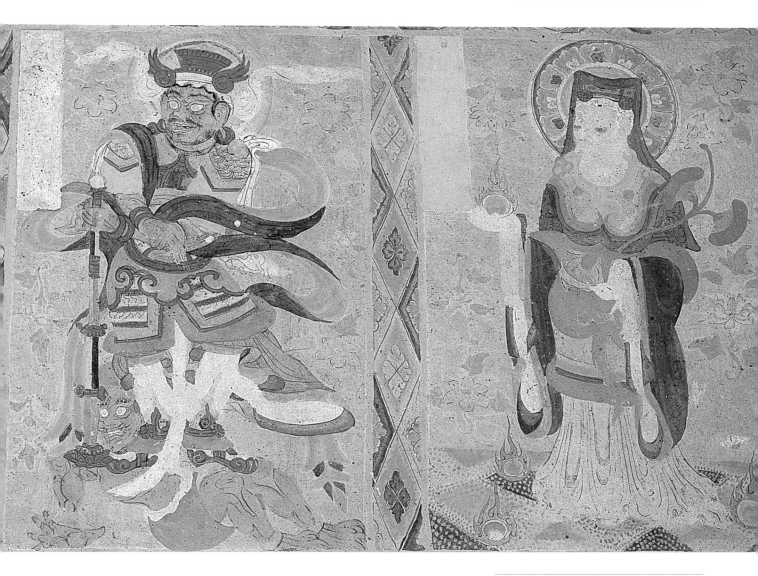

64　于阗护国天王及天女四身

右边手托明珠的是恭御陀天女，其他的
神王名号不详。

五代　莫98　甬道顶

65　于阗王息兵止干戈

画面非常简单，只画二人对谈，其中一
人有腰带，可能是于阗王，另一人可能
是罗汉，告诉于阗王前世曾为沙门的故
事，并劝他息兵回国，不可征讨。

盛唐　莫126　甬道顶

第三节　佛教圣地牛头山

于阗有许多著名佛教圣地和寺庙，其中最著名的是牛头山，此山原名瞿室馁伽山。

唐玄奘记载牛头山在于阗王城西南二十多里，佛寺建于山谷之间。历来中外学者研究牛头山的位置，有不同的说法：英国学者斯坦因说佛寺遗址在姚头冈西南十一英里，即今天和田西南端喀拉喀什河岸的 Kohmari 山上；中国学者黄文弼认为牛头山在什斯比尔古城南二十里处。根据 Kohmari 山中部现存两个残石龛、当地山势和由石窟通往山顶暗室的情状与敦煌壁画中所见的相同，斯坦因的说法比较符合实际。

牛头山和其他于阗佛教故事一样，随着佛教东传，加上统治瓜州和沙州（今敦煌和安西县一带）的曹氏家族与于阗尉迟王族结为姻亲后，成为敦煌佛教艺术的重要题材之一。

牛头山瑞像及大型圣迹图

牛头山相传是释迦佛为诸天略说法要之处，预言此地以后将会建一个敬崇佛法、遵习大乘的国家——于阗。中唐开始，敦煌有牛头山的释迦瑞像。

在归义军曹氏家族统治时期（公元914—1036年），牛头山故事不再只绘瑞像，而是与其他佛教历史故事画结合成圣迹图，以大幅画面出现于洞窟甬道顶部。瑞像则退居到这一圣迹图的四周。牛头山图集中土、印度、于阗的故事于一体，是印度佛教兴起后，经于阗传入中土的整个历程的缩影。图中央绘画的牛头，代表牛头山，牛头上有迦叶佛和释迦佛。迦叶佛首先到于阗传播佛教，释迦佛使于阗由海变为陆（事见第一节）。牛头山图中的两个主要佛像都与于阗佛教有关，彰显绘画牛头山图的中心是于阗。

牛头山图在归义军统治的两百年中，分别以四种形式表现。

一　牛头在下，其上有大量故事画

这是牛头山图最早的表现方式。第9窟的牛头在画的底部，牛鼻梁为一榜题所盖，其上有许多印度、于阗和中土的佛教故事，如释迦溺水、释迦救商主、旃檀木像迎释迦归来、阿育王一手遮天、阿育王神变多能塔、维摩方丈、那烂陀寺、舍利弗与毗沙门决海、牛头山释迦瑞像、文殊、普贤、迦叶佛、安世高化度湖神、昙延法师和王玄策在泥婆罗所见的水火油池等。牛头山壁画的内容基本已成定式，都不超过这些故事的范围。第98窟在类似湖海的地方，画巨大的牛头，绘画五官用圆和长方形，鼻梁作榜题牌使用，头上有天梯，表示登牛头山巅必须爬天梯而上。第146窟的画面和第98窟相同，还有榜题："释迦牟尼腾空至于于阗国。"

二　以牛头为界，将画面切割为上下两个部分，上下都是故事画

莫高窟第454窟甬道顶的牛头山图，壁画中央横列牛头山，它像一度地界，其上代表西面的印度，其下代表东面的中土，于阗刚刚在两者之间。故事内容和上述相同，如第454窟将牛头五官一一画出，鼻梁用长方形表示，直通于额际，作榜题牌使用。牛口大开，天梯直通牛头上的佛塔，塔中坐着最早在于阗传扬佛教的迦叶佛，其改变了当地人的信仰。佛塔上的立佛是释迦，左右为文殊和普贤。牛头山下部是一组佛教历史故事画，如阿育王一手遮天、龙神淹没于阗和于阗国都城等故事。两侧回廊建筑，各柱之间绘画佛像各一尊。回廊之上有城池及许多佛和菩萨的画像。

三　经变式牛头山图

五代和北宋初出现，如安西县榆林窟第33窟南壁。牛头山图的位置由甬道顶转到洞窟主室壁上，全图以牛头山为中心，四周围绕诸故事，组成大型经变画形式，和其他的佛经变相处于平等的位置，所以称为佛教历史故事变相图。这时原位于甬道南北壁上方的瑞像图，亦改变位置，绘于牛头山变相图的下方。第33窟的牛头山和它上面的佛殿占据全画的中央部位，宏伟的殿堂内有迦叶佛坐像，左右各有胁侍菩萨，殿堂之上的立佛是释迦。壁画的故事画都是前述的故事。

四　普贤取代牛头山在壁画中央的位置

五代的牛头山图的主角变为普贤菩萨，前后有其圣众，牛头移至图的左下角。榆林第32窟东壁北侧上部的牛头山圣迹图是变化最后阶段。骑白象的普贤居壁画正中，四周绘画构成牛头山图的各种故事，如毗沙门天王和舍利弗决海、道明和尚塔等故事。这些故事只见于佛教东传后所出现的传说和中国高僧传记中，但不见于佛经，这是佛教东传和中国化后的现象。这画面既可称为佛教历史故事变相图，亦可称为佛经变相。此壁画画面和华严三圣图（毗卢遮那佛、文殊和普贤）中的"普贤变相"几乎无异，位置变化反映于阗佛教故事在中国佛教艺术中越来越重要，一跃成为敦煌的佛教徒传教时的重要题材。

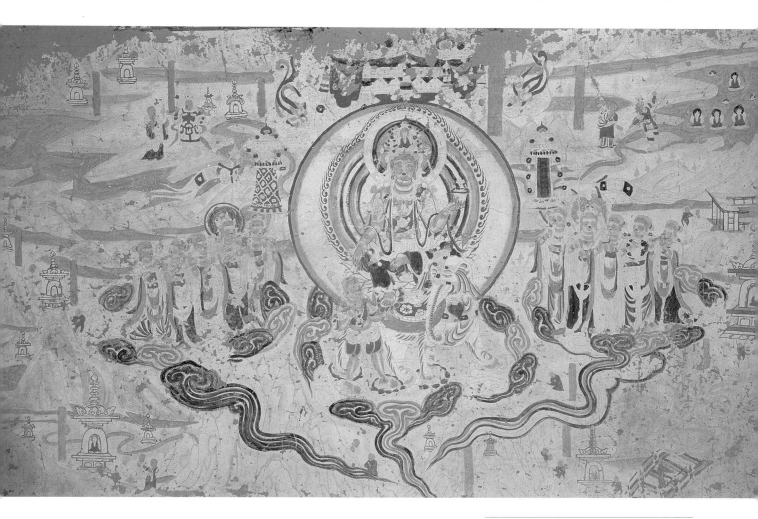

66 牛头山图的普贤变相

牛头山图的第四种类型，图的中央被普贤占据，牛头被移到右下角，牛口大张，伸出登山天梯。牛头上的迦叶佛和释迦佛消失了。此图还剩有牛头山图的元素，就是右上角的舍利弗和毗沙门天王决海故事。

五代 榆32 东壁

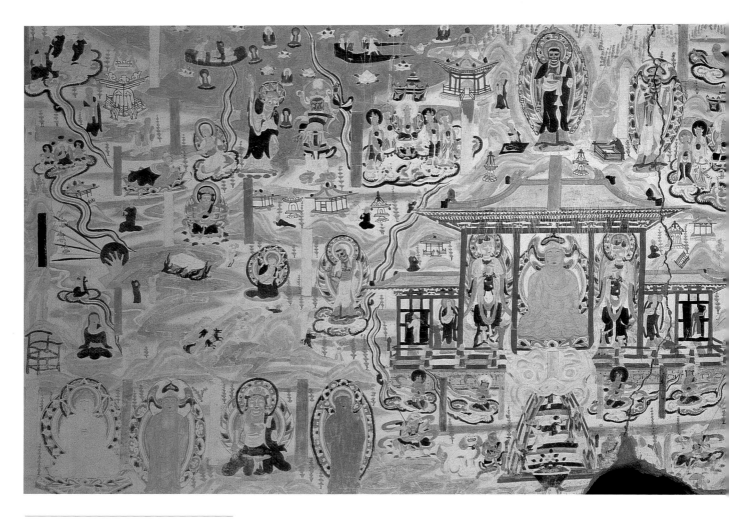

67　经变式牛头山图

牛头山图的第三种类型，牛头变得不重
要，牛头上的佛塔成为全图的核心。图的
位置从甬道改到洞窟侧壁上。虽然有这么
大的改变，但构成牛头山图的布局方式和
故事元素，仍然保留在图中。

五代　榆33　南壁

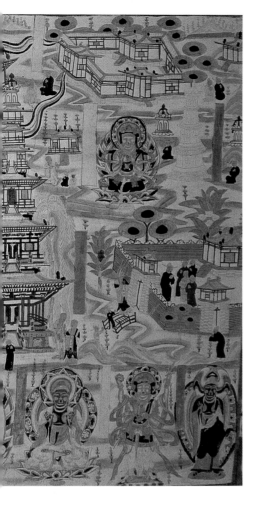

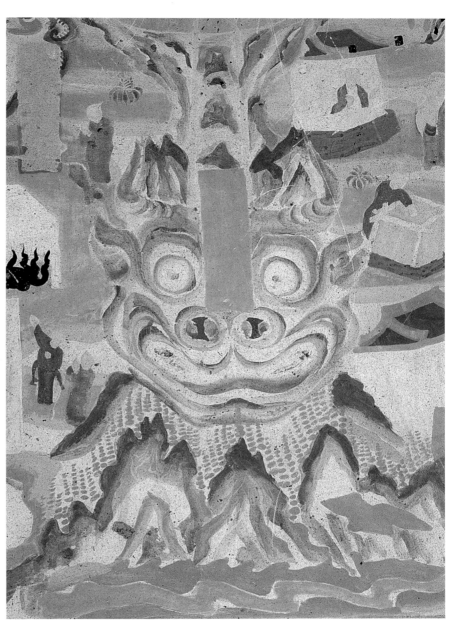

68 牛头

晚唐 莫9 甬道顶

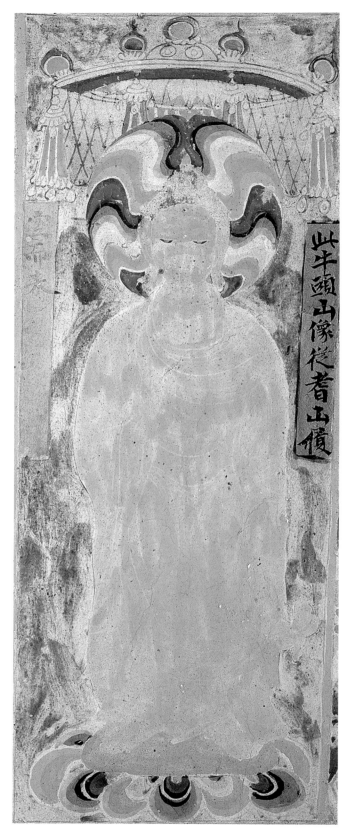

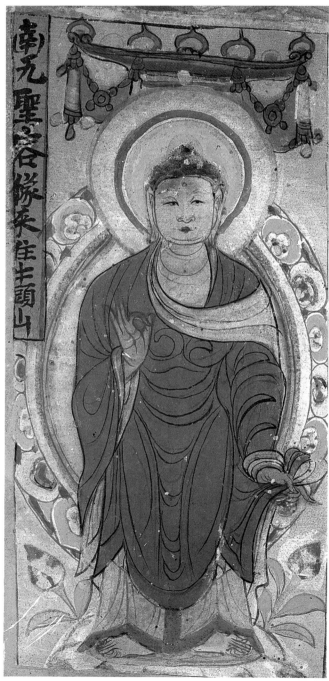

69 牛头山释迦瑞像

牛头山是于阗佛教圣地，传说释迦牟尼曾在此山为诸天说法，这是描绘释迦在山上说法的真容，榜题"此牛头山像，从耆〔阇崛〕山履空而来"。

中唐 莫231 西壁龛顶

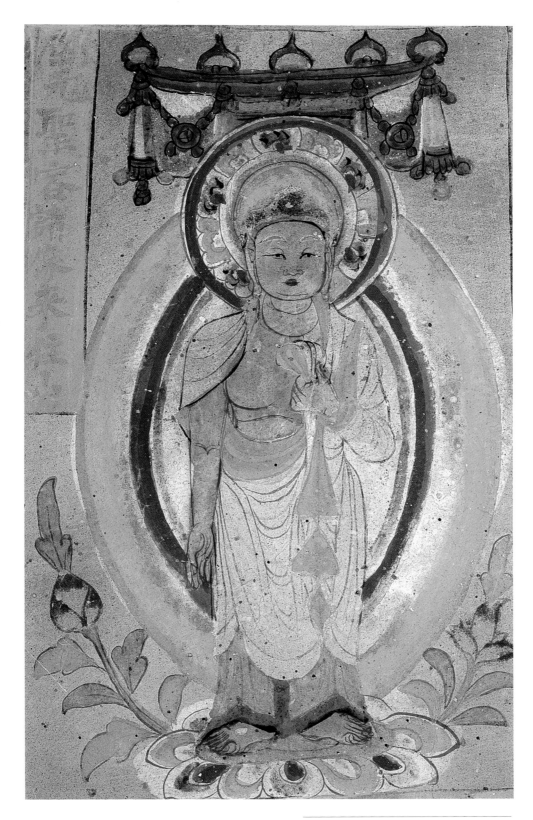

70 牛头山南无圣容瑞像

窟中有两尊释迦在牛头山的瑞像，这尊榜
题为"南无圣容像来住牛头山"。圣容是
指释迦在此山说法时的容貌。

五代 莫72 西壁佛龛顶

71 牛头山圣容像

榜题为"南无圣容诸像来住山"，山是指牛
头山。

五代 莫72 西壁佛龛顶

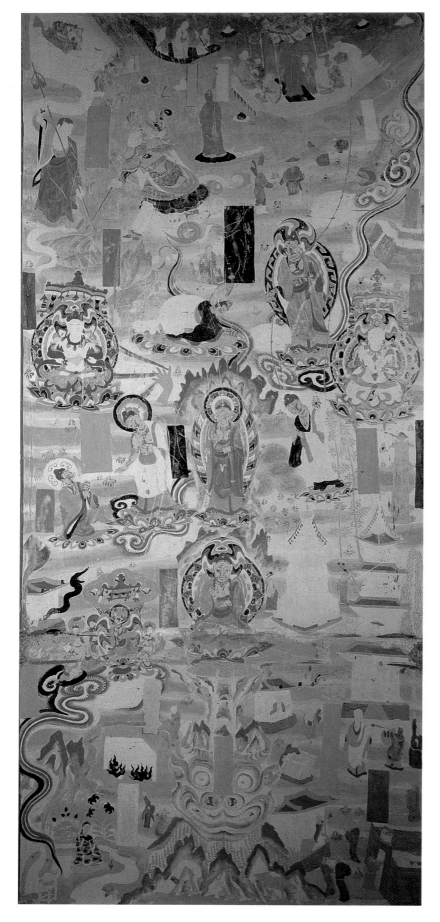

第 9 窟牛头山图中印佛教故事示意图

牛头山图有中国、印度和尼泊尔的佛教历史故事。其中图73、74、75和79是印度佛教故事,图76、77和78是中国于阗(今新疆和田)的佛教故事。

72　牛头山全图

这是牛头山图最早的类型,内容是佛教自印度经于阗东传中土的缩影。组成的布局方式和故事已成为定式。

晚唐　莫9　甬道顶

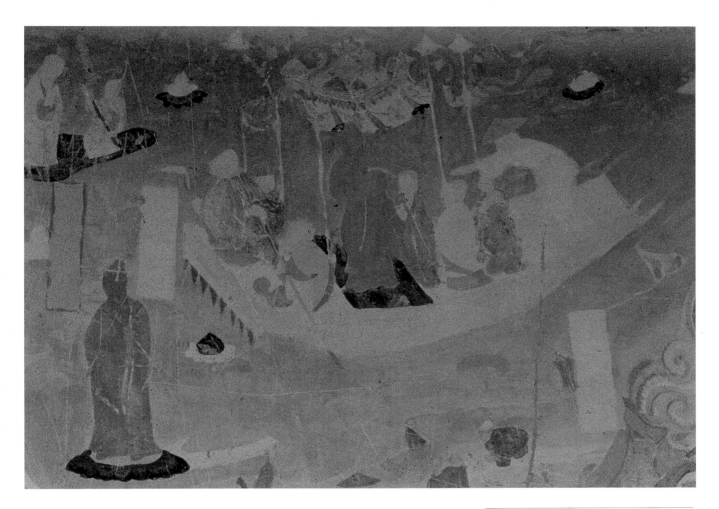

73　释迦救商船
晚唐　莫9　甬道顶

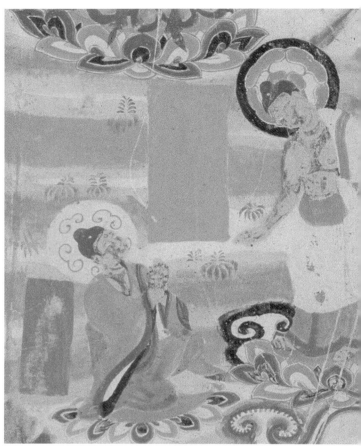

74 释迦自天上说法归来
晚唐 莫9 甬道顶

75 释迦向旃檀木像说以后可用
　　 佛像传教
晚唐 莫9 甬道顶

76　毗沙门天王与舍利弗决海

晚唐　莫9　甬道顶

77　牛头山图之释迦瑞像

晚唐　莫9　甬道顶

78　迦叶佛

晚唐　莫9　甬道顶

79　阿育王一手遮天

晚唐　莫9　甬道顶

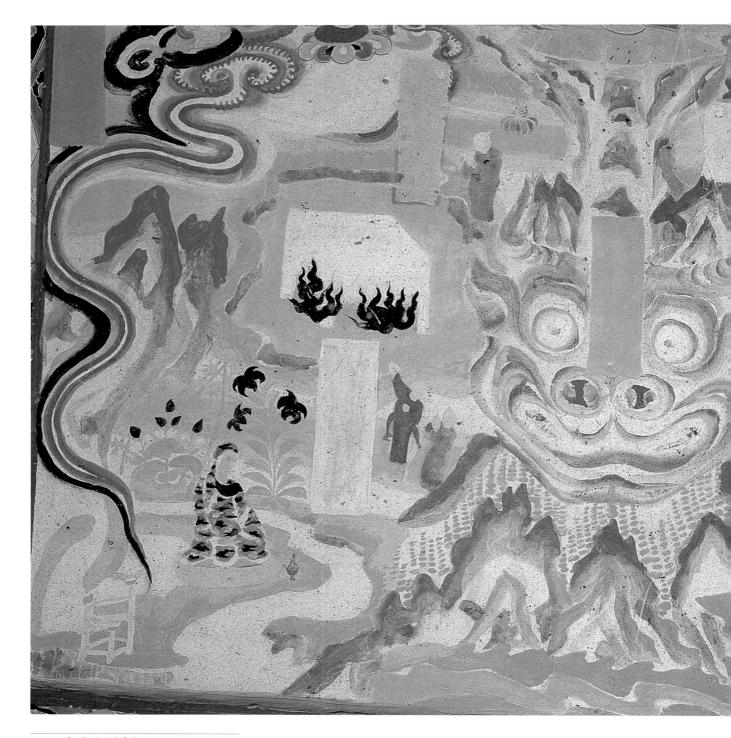

80　牛头山图底部

牛头之左右有多个印度和中国的佛教故
事纠结一起：左下角是中国昙延法师打
坐，其上是起火的泥婆罗方柜，其中安放
着弥勒下生时要戴的头冠；牛头右侧小房
子是在印度的维摩故居，屋旁有数僧俗在
一高塔前闲聊，此塔就是印度阿育王建的
高广大塔，塔下是印度的那烂陀寺，门前
的人应是王玄策。

晚唐　莫9　甬道顶

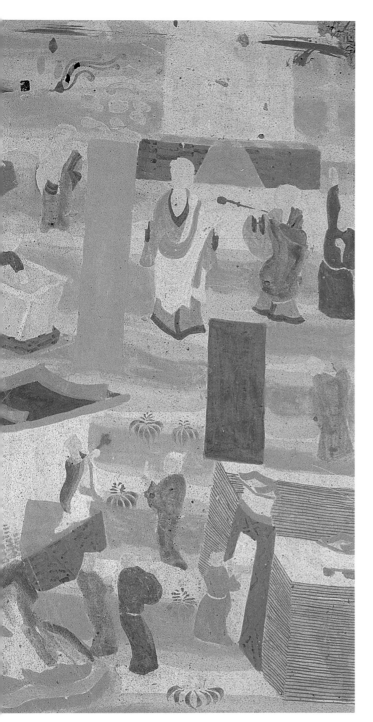

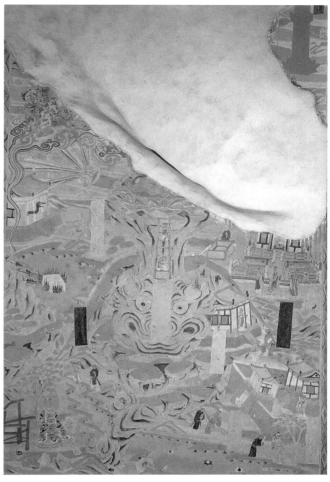

81 牛头山图

牛头在图的底部。此图残存下部,构图和
内容与第9窟牛头山相同。内容有纯陀
故井、维摩方丈、阿育王神变多能塔、那
烂陀寺、昙延法师和水火油池。

五代 莫98 甬道顶

82 牛头和登山的天梯

五代 莫98 甬道顶

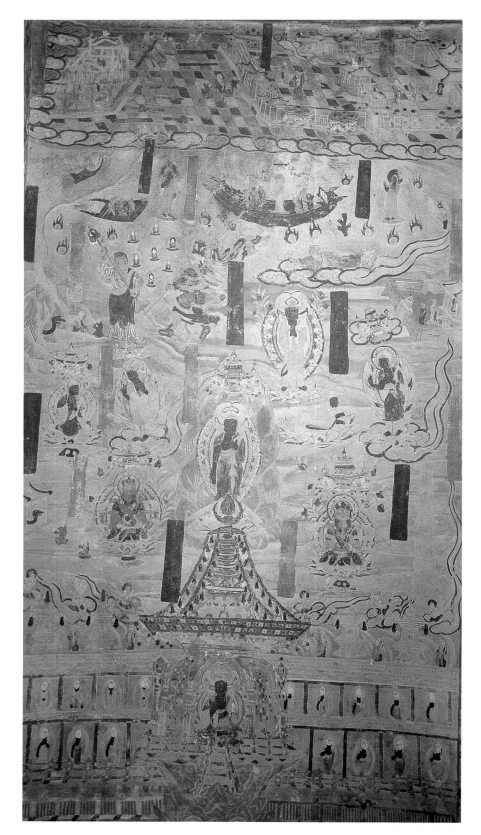

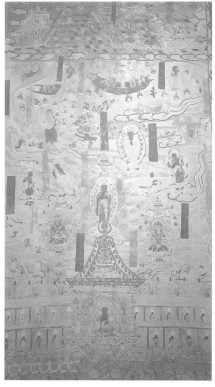

第 454 窟牛头山图中印佛教故事示
意图（上半部）

1. 象征佛教传播四方的印度波吒厘子城
 池（华氏城）
2. 释迦救商主
3. 迦叶兄弟救释迦于水
4. 没特迦罗子上天为释迦雕刻旃檀木像
5. 释迦自天上归来
6. 旃檀木雕像跪迎释迦自天上归来
7. 释迦向旃檀木像嘱咐用佛像传教
8. 毗沙门天王与舍利弗决海
9. 牛头山上的释迦瑞像

83　牛头山图上半部

此图是全图的上半部。牛头山和相连的
回廊横列于全图中段，将全图分为上下
两半。图的顶端是象征佛教传播四方的
印度波吒厘子城，其下是释迦救商主、毗
沙门天王决海、旃檀木像跪迎释迦和站在
佛塔之上的释迦佛。

宋　莫 454　甬道顶

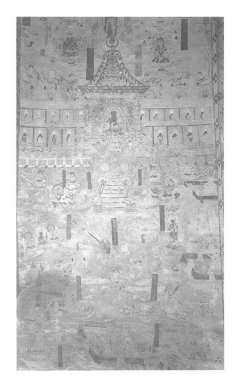

第454窟牛头山图中印佛教故事示意图（下半部）

10. 迦叶佛

11. 登牛头山的天梯

12. 飞天

13. 月藏菩萨和狮子

14. 菩萨和大象

15. 阿育王一手遮天，修建八万四千佛塔的故事，旁边是1908年伯希和曾经抄录过的榜题，写道：阿育王起八万四千塔，罗汉以手遮日

16. 于阗王诚心礼请佛到

17. 印度那烂陀寺

18. 在水火油池里的弥勒佛头冠柜

19. 泥婆罗水火油池

20. 昙延法师

21. 毗卢遮那阿罗汉请于阗王修建的佛寺

22. 于阗国都城

23. 纯陀供养佛陀的故井

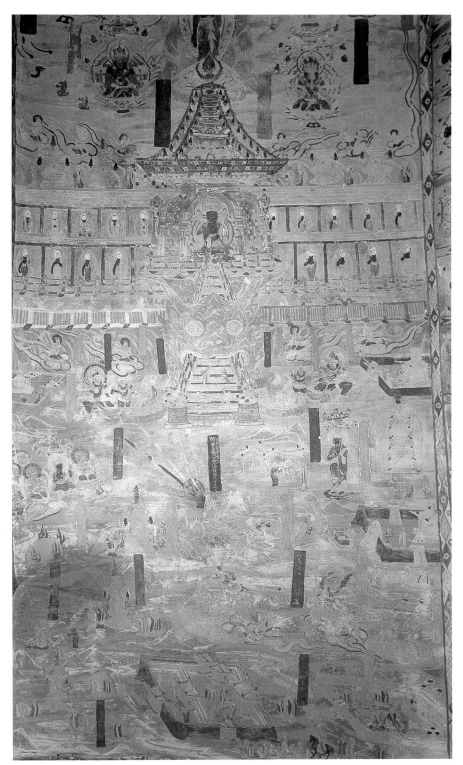

84　牛头山图下半部

此图是全图的下半部。坐在牛头和佛塔之上的是迦叶佛，图的下端是于阗国的故事，底部是于阗国都城，其前是于阗王礼迎毗卢遮那阿罗汉等故事。

宋　莫454　甬道顶

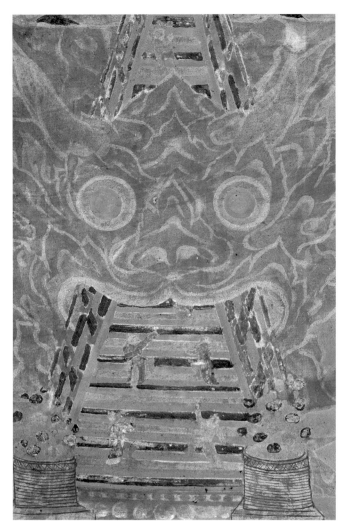

86　飞天和守护天梯的菩萨和狮子
登山天梯左边有月藏菩萨、天神及大力狮子守护,上方为飞天。

宋　莫454　甬道顶

85　牛头
这是画师匠心之作,将牛头山拟为一牛,牛舌拟作天梯,方便游人缘梯登山,巧妙地将不易表达的牛头山绘出。

宋　莫454　甬道顶

87　守护天梯的力士
宋　莫454　甬道顶

第四节　佛教东传必经之地

　　于阗位于丝绸之路的南道,是印度佛教东传必经地方之一,中土的佛教传播有传像和传经两种形式,大多是经过于阗传入的。

佛教传入于阗的序幕

　　有一则最早传入于阗的佛教故事,记载于《洛阳伽蓝记》、《北史》、《周书》、《大唐西域记》和《大慈恩寺三藏法师传》等中国文献之中。故事说有一位毗卢遮那阿罗汉,从迦湿弥罗国到于阗国的树林中打坐禅定。当地人见其容貌不同,服装怪异,向于阗国王报告。于阗王亲自到树林探个究竟。阿罗汉自言是如来弟子,并立即为于阗王讲述佛陀诱导三界众生,出离生死的故事。阿罗汉又请于阗王树福立德,弘赞佛教,兴建佛寺。他说于阗王若要见佛陀真容,必须先诚心建修佛寺。于阗王为见佛陀,于是修建了一座佛寺,阿罗汉再请于阗王一心礼请如来。于阗王如阿罗汉所言诚心礼请,不久佛从天空降临,交犍椎(钟磬之类,作法器和召集信众用)给于阗王,希望于阗王以后一心一德,尽力弘教。于阗王因见佛显灵,无负重托,立即弘扬佛教。

佛像东传莫高窟的历程

　　佛教建立之初,是没有佛像供人礼拜的,后来亚历山大大帝东征,带来希腊雕像艺术,印度因而开始雕塑佛像。据佛典所载,佛像是公元前六世纪由印度优填王和波斯匿王最早创造的,经公元前三世纪阿育王的提倡和弘扬,佛教不仅在印度各地广为传布,且传到印度以外许多地方,佛像制作亦向四周传播。

　　当佛像出现之后,于阗所有佛寺都供奉佛像,盛况记在东晋《法显传》:法显为参观于阗国佛寺每年一次的"行像"(佛像游行),在于阗住上三个月。当时于阗有十四大伽蓝(即佛寺),每寺行像一日,每年从四月一日起共行像十四天。行像时于阗都城洒扫道路,城楼张帏结彩。瞿摩帝寺是于阗第一大寺,传授大乘佛学,于阗王十分敬重,所以成为每年最先行像的佛寺。当天于阗王在城门外百步免天冠,易服下跪。当佛像入城,门楼上王后和彩女散花迎接。

　　从敦煌壁画所见释迦佛像的数次制作的故事,可复原传说中佛像从印度经于阗传入中土的路线。佛像自印度传入中土经过四个程序:释迦佛像的第一作是印度优填王因思念释迦而造的原作,第二作是于阗曷劳落迦城的仿作,第三作是于阗媲摩城的仿作,第四作是蔡愔奉东汉明帝命令去西域求佛法,把于阗的释迦佛像带回洛阳,这一传说把于阗确立为佛教东传的中转站之一。

于阗对中土大乘佛教的影响

于阗在佛教东传的过程中占有重要的作用，是引进大乘佛法的重要地点。佛教东传之初，中土翻译的佛经以小乘经典为主，三国时代朱士行鉴于大乘经翻译不足，亲自到于阗求取大乘佛经梵本，交在洛阳的于阗僧人翻译。于阗王十分礼重传授大乘佛学的瞿摩帝寺，该寺被安排为行像的第一大寺。于阗王独尊大乘的态度对日后中土佛教流行大乘，不无关系。北朝时，于阗以其丝路重镇的位置，五年一次举行研讨经律的结集大会，河西沙门昙无学等人将研讨过程和结果辑录成《贤愚经》，并传入中原。公元519年，中土的宋云和惠生由末城到达于阗，在捍䕋寺的佛塔发现半数幡盖是北魏送来的，足见于阗与中土来往甚密。有唐一代，于阗王多质子于长安而被授官，受封者众。武则天以《华严经》旧译不全，派人至于阗，求得梵文全本，交给于阗僧人在长安译出《华严经》八十卷全文，于阗已成为中土大乘佛教衍生繁荣的源泉。

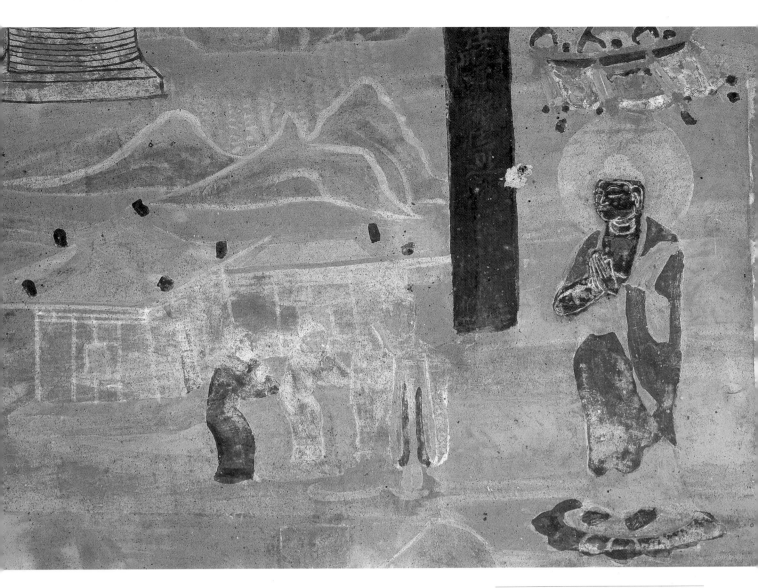

88　于阗王诚心礼请释迦

这是佛教传入于阗的故事，于阗国王为
见佛，特别修建一座佛寺，佛见于阗王如
此诚心，现身与于阗王相见。图中于阗王
持笏和侍从站在新修的佛寺前，毕恭毕
敬地迎接释迦佛。

宋　莫454　甬道顶

**89 毗卢遮那阿罗汉请于阗王修
建的佛寺**

佛教传入于阗与此佛寺有莫大渊源，于
阗王为见释迦佛特修建佛寺，释迦以其
虔诚而显灵，且亲将传教用的法器交给
于阗王，要他大力弘教。

宋　莫454　甬道顶

90　于阗国都城

图像所见的都城有两门，四角有角楼，并
有内外城之分。以媲摩城释迦檀木像庇
佑，于阗国都免受风沙灾害。

宋　莫454　甬道顶

第五节　庇佑于阗的瑞像

敦煌是丝绸之路西出天山南北道的大门，于阗又是南道的中途站，中唐时，两地唇齿相依，南有吐蕃，西有信奉伊斯兰教的喀喇汗王朝等强邻压境，于阗瑞像图在中唐时期开始出现在敦煌壁画中。最后两地均被吐蕃占领。吐蕃统治结束后，为抵抗虎视眈眈的强敌，公元901年于阗王李圣天娶归义军节度使曹议金之女为后，守护于阗的瑞像从此大盛于敦煌壁画上，时当五代至北宋初年。迄至1006年，于阗为信奉伊斯兰教的喀喇汗王朝所灭，瑞像图逐渐在敦煌消失。

莫高窟有瑞像的洞窟至少有二十七个，每个洞窟的瑞像数量不等，其中多达十二幅以上瑞像的洞窟有十个，以第220窟（约三十多幅，1943年为揭露下层初唐的壁画，剥去外层瑞像图）、第231窟（三十八幅）和237窟（四十一幅）最多。敦煌于阗瑞像包括诸佛（释迦佛、七佛、弥勒佛和南无圣容）、菩萨和护国天王（详见本章第二节诸护国神）等。归义军时期的瑞像由洞窟佛龛移到甬道两侧壁的上方。

释迦瑞像

一　坎城的释迦瑞像

《诸佛瑞像记》、《洛阳伽蓝记》说坎城释迦像是金色的，在媲摩城东面十五里的寺院里，前者更记瑞像是从漠国腾空飞来。此释迦瑞像首见于莫高窟中唐第231窟，旁有榜题："于阗坎城瑞像。"

以前有认为坎城就是媲摩城，但是第237窟的西龛顶之释迦瑞像，榜题写："于阗媲摩城中雕檀瑞像"，从洞窟瑞像榜题和《诸佛瑞像记》都分列坎城和媲摩城，说明这是两个不同的地方。

二　海眼寺释迦瑞像

海眼寺的故事是于阗变成大海的另一个神话版本，说有一颗从印度王舍城飞来的佛舍利，打开山沟缺口，放出洪水，佛舍利所到之处就建成海眼寺。此瑞像在中唐第231窟有两尊，旁边的榜题分别写道："于阗海眼寺释迦圣容像"和"释迦牟尼真容从王舍城腾空住海眼寺"。《诸佛瑞像记》有此像条目，内容和榜题完全相同。五代第72窟亦有此瑞像，榜题写："释迦牟尼佛真容，从王舍城腾空而来，在于阗海眼寺住。"

三　释迦浴佛瑞像

于阗浴佛的地方在西玉河（即今喀拉喀什河）。浴佛又名灌佛，用香汤沐佛像，是礼佛仪式之一。浴佛在印度是僧人每日功课之一，当佛教传入中国后，成为每年佛陀诞辰的庆祝仪式。浴佛瑞像见于五代第72窟和98窟，因以香汤浴佛，佛像必须用石材雕造，故瑞像都画成代表石质的绿色。

七佛瑞像

七佛又名七世佛，是指释迦佛及其前生的六世佛。于阗七佛瑞像绘画在敦

煌石窟有第三世佛的微波施佛和第四世的结跏宋佛。结跏宋佛,极可能就是梵音极为相近的拘留孙佛。此瑞像见于第72窟佛龛,立像戴花冠,着袈裟,有头光和身光,榜题亦说其神迹是从舍卫国飞来固城;莫高窟宋代的第220窟亦有此瑞像。

南无圣容瑞像

诸佛类中有南无圣容瑞像,传说与七世佛同时来到牛头山。这类瑞像不只一身,共有五尊佛和菩萨并排一组,瑞像名号前均冠以"南无"(向佛皈依意)两字,包括宝境如来、妙吉祥菩萨(即文殊菩萨)、观音菩萨、释迦佛和另一个代表浴佛而画成绿色的南无圣容像,均见于第72窟的佛龛。

虚空藏菩萨瑞像

虚空藏菩萨好比富有长者,毫不吝啬地满足世人需求,如在虚空大山内有无尽宝藏,故称"虚空藏"。莫高窟第237窟的虚空藏菩萨瑞像戴花冠,赤上身坐于金刚座上,作说法状,其榜题与《诸佛瑞像记》完全相同,写明"虚空藏菩萨于西玉河萨迦耶倦寺住瑞像";第231窟的虚空藏坐像有头光,榜题写:"萨迦耶倦寺住瑞像。"

第237窟西壁佛龛顶瑞像分布示意图

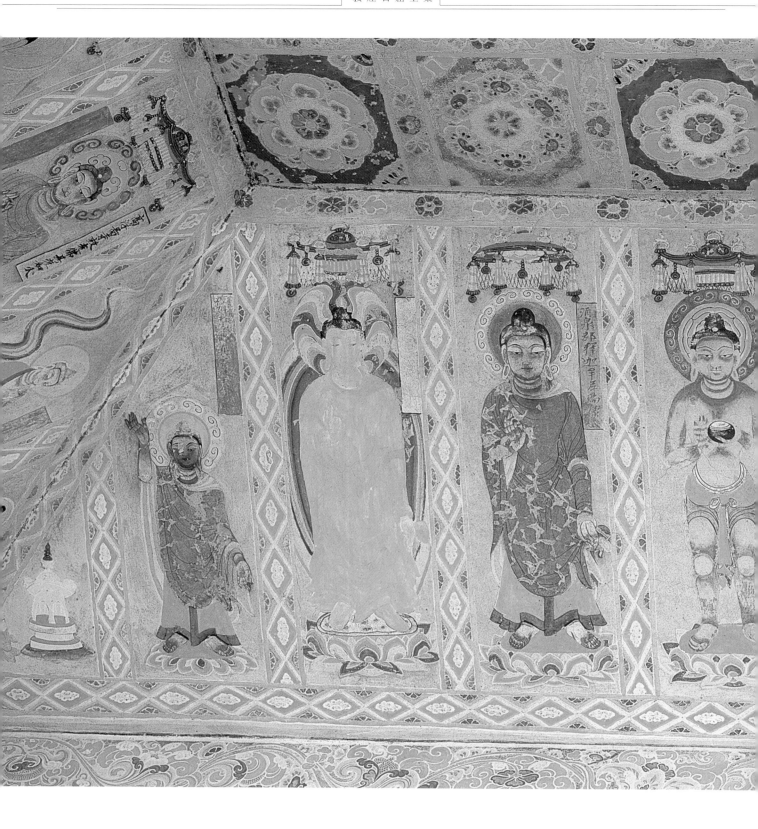

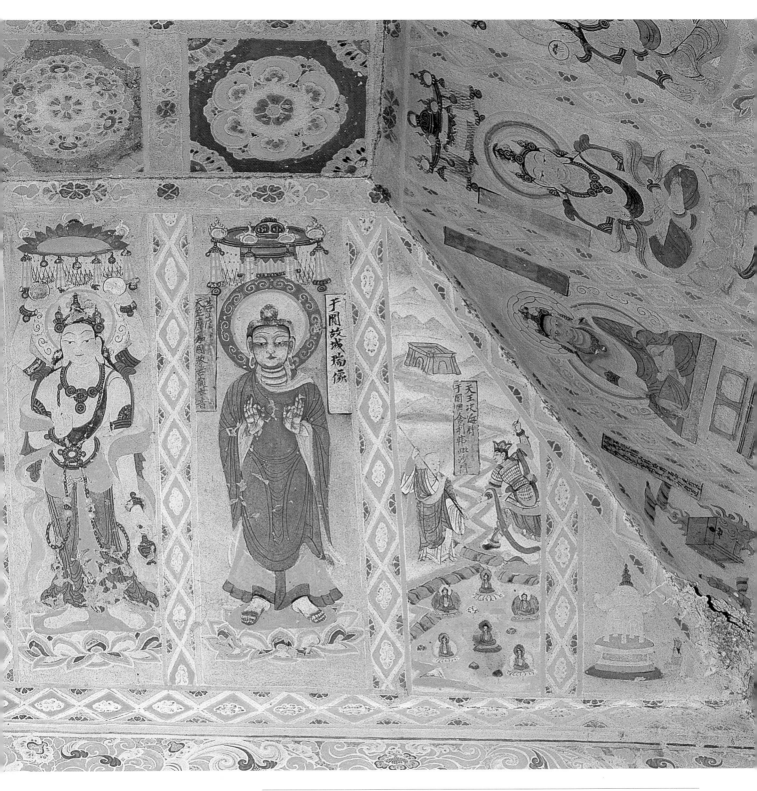

91 瑞像图

"瑞像"是具有解厄救苦法力的佛和菩萨的圣容或真容画像，敦煌石窟的瑞像在隋代开始出现，直至北宋为止。瑞像的来源地有印度，中亚的高浮国（即高附，在今塔吉克斯坦境内），于阗、酒泉等等，因各有法力，绘在敦煌洞中成为崇拜对象。

中唐 莫237 西壁佛龛顶

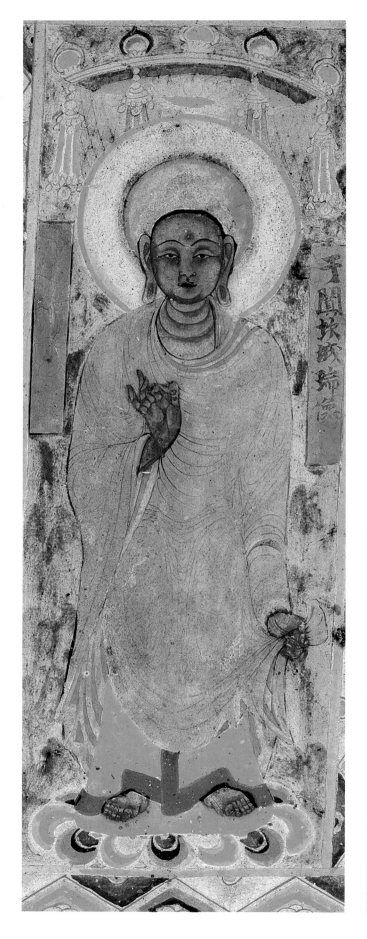
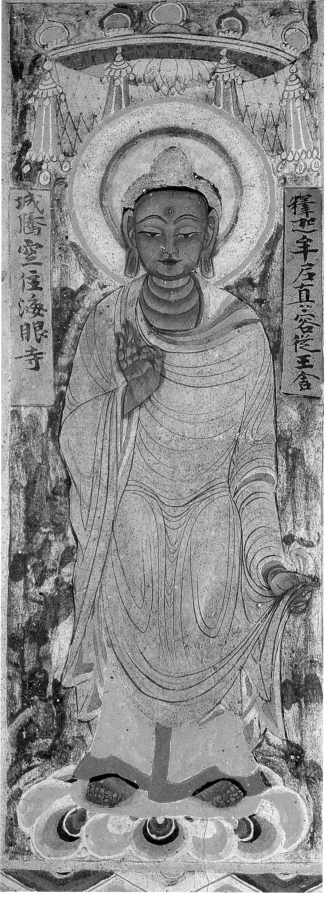

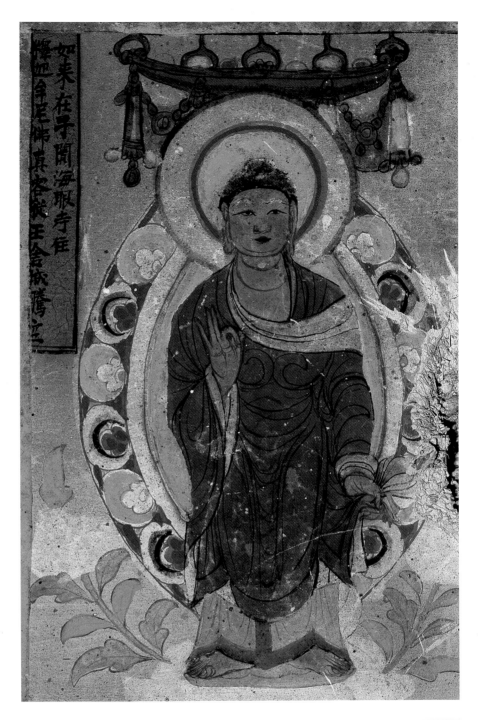

如来在于阗海眼寺住
憍迦卑尼佛其容袭王舍城旧立

94　于阗海眼寺释迦从王舍城来瑞像
五代　莫72　西龛顶

92　于阗坎城释迦瑞像
此像为佛形立像，高肉髻，着袈裟，跣足立
于莲花座之上。
中唐　莫231　西壁佛龛顶

93　于阗海眼寺释迦瑞像
此像作端立佛形，有头光、花盖，着袈裟，
立于莲花座上。
中唐　莫231　西壁佛龛顶

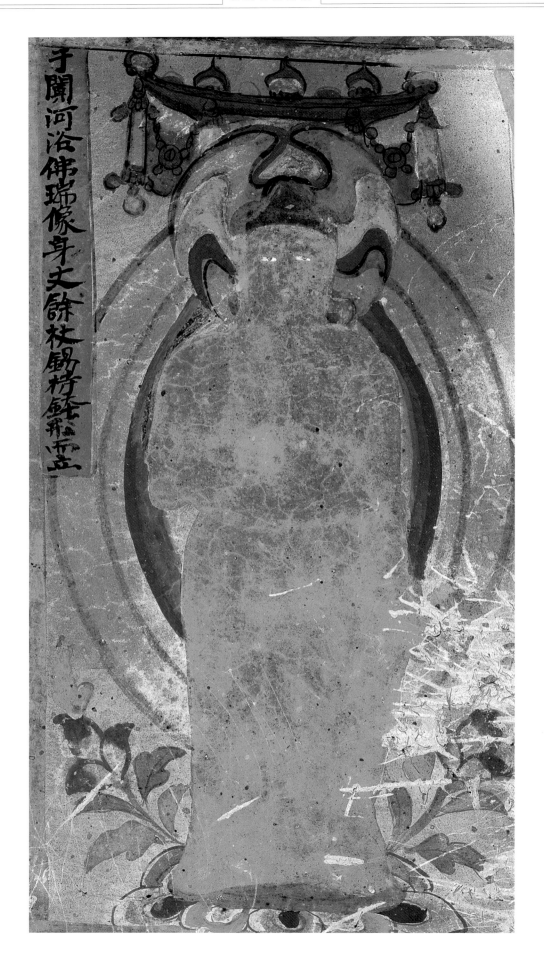

于闐河浴佛瑞像身丈餘拔勸持鉢□□□

96　于阗浴佛瑞像

此瑞像手持莲花，通身浅黄红色，表示香
汤浴佛情状。

五代　莫98　甬道边

95　于阗浴佛瑞像

榜题说明这是在于阗河流的浴佛瑞像，
瑞像画成代表石质的绿色。原来的石像
是立像，身高丈余，一手执锡杖，一手
持钵。

五代　莫72　西壁佛龛顶

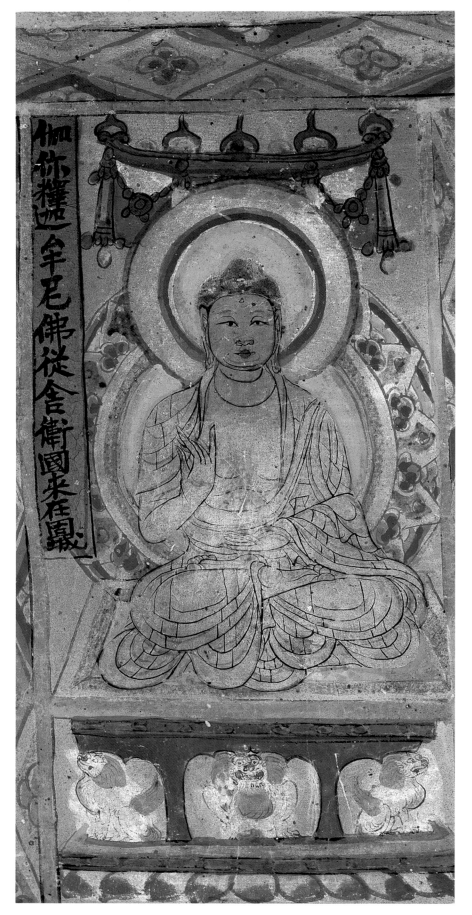

98 萨迦耶倦寺瑞像

中唐 莫231 西壁佛龛顶

99 虚空藏菩萨瑞像

中唐 莫237 西壁佛龛顶

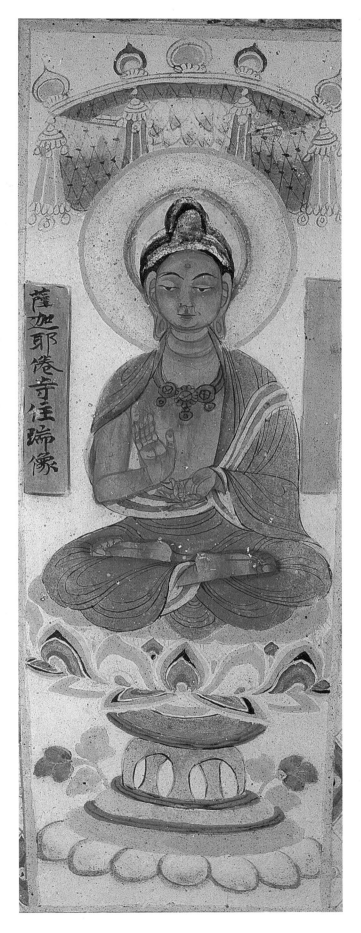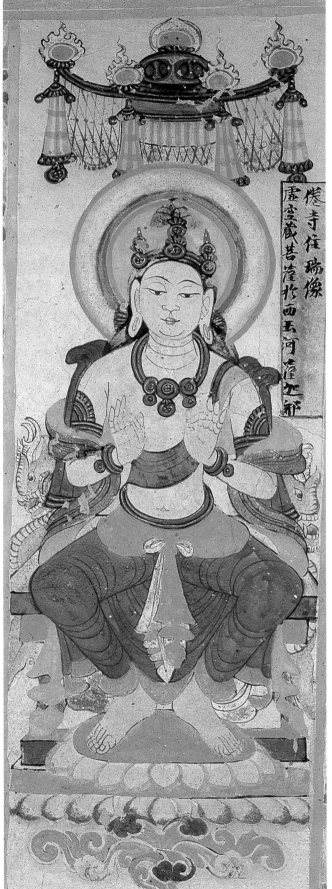

薩迦耶倦寺住瑞像

倦寺住瑞像
虚空藏菩薩於西玉河崖迦耶

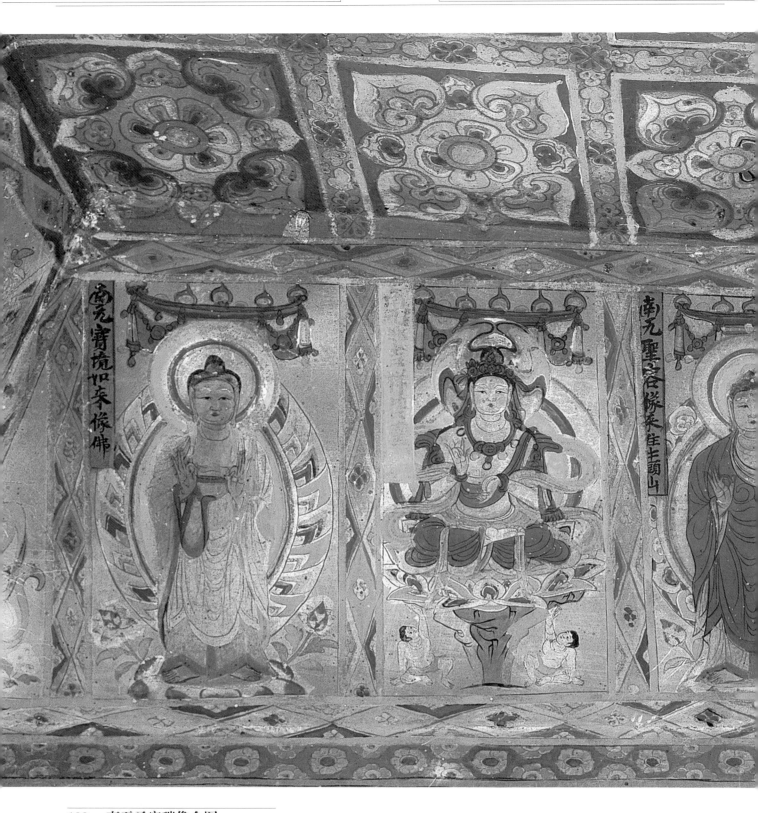

100　南无圣容瑞像全图

这五尊瑞像名号均冠以南无,自左起为
宝境如来、妙吉祥(文殊)菩萨、圣容像来
住牛头山、观音菩萨和圣容诸像来住山。
五代　莫72　西壁佛龛内南坡

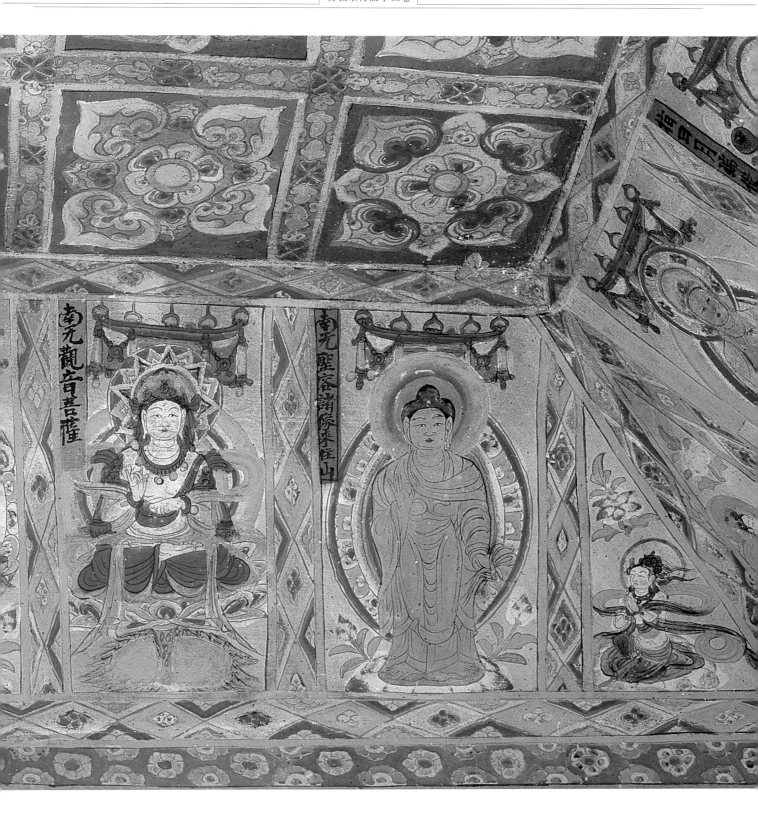

101　南无妙吉祥瑞像

妙吉祥菩萨即文殊菩萨，出生于印度舍
卫国，后随释迦出家，释迦涅槃后，为
五百仙人讲解十二部经，所以他在大乘
佛教中代表智慧，成为四大菩萨之一。
传说他出家时，家中出现许多吉祥征
兆，因而得妙吉祥菩萨名，妙吉祥是指
妙德吉祥。

五代　莫72　西壁佛龛内南坡

102　南无圣容来住山瑞像

榜题写出供奉此瑞像的地方是在于阗西
玉河的萨迦耶倦寺。

五代　莫72　西壁佛龛内南坡

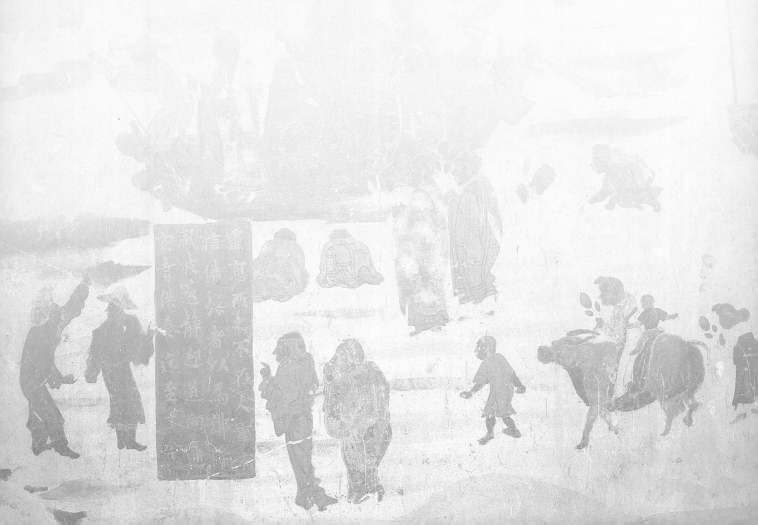

第 三 章

中国高僧和大使

　　中国古代国力强盛，在文化上影响周边国家极大。佛教传入中国后，继而传到受中国文化影响的国家和地区，佛教影响力因而大为增加。中土僧人和出使西域、印度的使节，在弘扬佛教方面的贡献良多。他们的故事散见于敦煌壁画里，其中以莫高窟第 323 窟南北两壁最丰富，绘画了张骞、康僧会、佛图澄、刘萨诃、昙延的故事。此外，莫高窟第 72 窟更有刘萨诃和尚故事的大幅变相图，还有一些高僧和大使的故事画零星散见于其他洞窟。莫高窟第 323 窟壁画及第 72 窟刘萨诃和尚因缘变相，与同收于本卷第四章的第 61 窟的五台山化现图，均属敦煌三大历史故事画。

　　佛教最早传入中国的时间，以及中国高僧和使印大臣的神异和贡献等等，佛教徒均以其角度将有关的故事绘画在壁画中。唐玄奘到印度学法取经的真实故事，如何被《西游记》改编的过程，也可从这些壁画中略窥一二。

第一节　通西域的张骞

　　佛教传入中土的时间，一般认为在公元一世纪中期，即东汉明帝时代。相传汉明帝因梦感应，派使者到西域求佛法，中国第一部佛经《四十二章经》就在此时自西域带到洛阳，然后译成汉文。但在敦煌莫高窟壁画里，却把佛教传入中土的时间提前到公元前二世纪，即西汉初汉武帝派张骞出使西域的时候，就是佛教最早传入中土的时间。

　　张骞（？—公元前114年）出使西域早已名垂青史，他冒险犯难，首通西域，为开拓丝路奠定不世之功。

　　张骞于公元前139年（西汉建元二年）奉汉武帝之命出使西域（今新疆及中亚），目的是联络中亚国家大月氏（今土库曼斯坦、乌兹别克斯坦、阿富汗），共同进攻威胁汉朝的匈奴。张骞在长安辞别汉武帝，向西出发，越过葱岭，经过位于今天中亚的哈萨克斯坦南部的大宛、康居，最后来到位于哈萨克斯坦西南部的阿姆河上游的大月氏和大夏国（今塔吉克斯坦），前后去国十三年，期间他被匈奴扣押了十一年。回国后七年，汉武帝再派他和副使出使今天的哈萨克斯坦东南部和中国新疆北部的乌孙国，其后他们再去大宛、康居、大夏和安息（今伊朗）等国家访问。张骞这一次出使回国，一年后逝世，他的副使亦相继归国。

　　莫高窟的初唐第323窟南、北壁，系统地绘画印度和中国佛教史故事画。古今仅有的一铺张骞出使西域图画在北壁西端，所画应是张骞第二次出使，并且将张骞出使说成与佛教有关。该图采用连环画组的形式，共分为四个画面，作凹字形排列，每个画面有清晰的榜题。右上角，先画汉武帝在甘泉宫前拜祭金人。榜题说明是匈奴的祭天金人，是打败匈奴时缴获的。汉武帝因不知金像名号，于是再次派张骞出使西域。壁画西侧中部，绘张骞二次出使时的状况。左上角画张骞抵达大夏国的情形。

　　史书记张骞两次出使，都不是以大夏为主要目的地。此画各处不绘，独绘大夏，估计因张骞与佛教东传中国扯上关系，始见于《魏书·释老志》，书中说张骞向汉武帝汇报大夏国旁边有天竺国（今印度），当地盛行佛教。

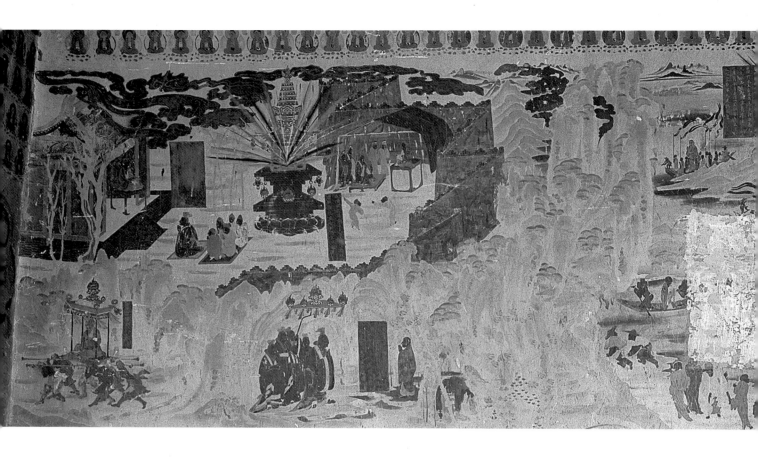

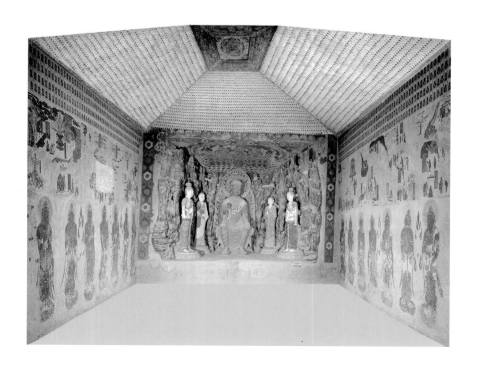

第 323 窟立体图
正面是西壁，佛龛内是清代塑像，右面是
北壁，左面是南壁，两壁的上半部都是佛
教历史故事画，下半部是菩萨像。

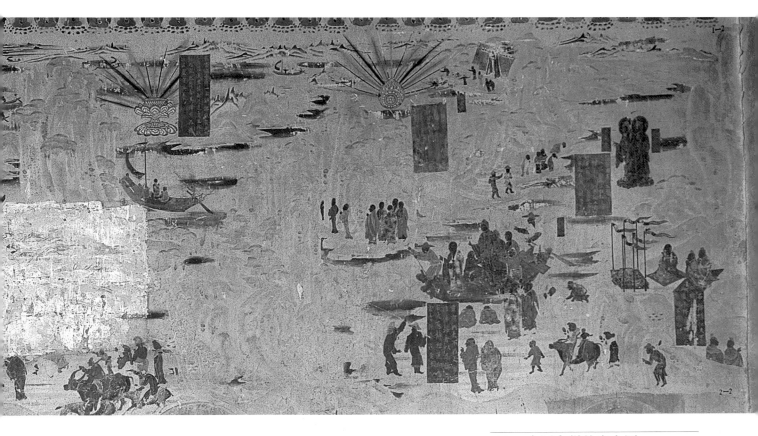

103　中国高僧故事全图

这是敦煌最早出现有系统绘画佛教故事
的洞窟，绘画在南壁的画面分为左中右三
段，全为中国佛教历史故事，有昙延法师
和刘萨诃和尚等的故事。

初唐　莫323　南壁中段

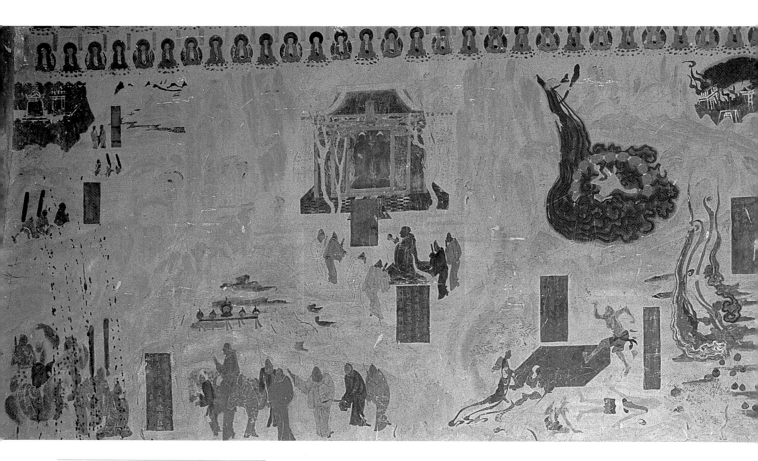

104　佛教历史故事画

北壁的佛教历史故事画分五部分，左起为
张骞出使西域、释迦佛的晒衣石、佛图澄、
阿育王拜塔（此为印度佛教故事）和康僧
会的故事。

初唐　莫323　北壁

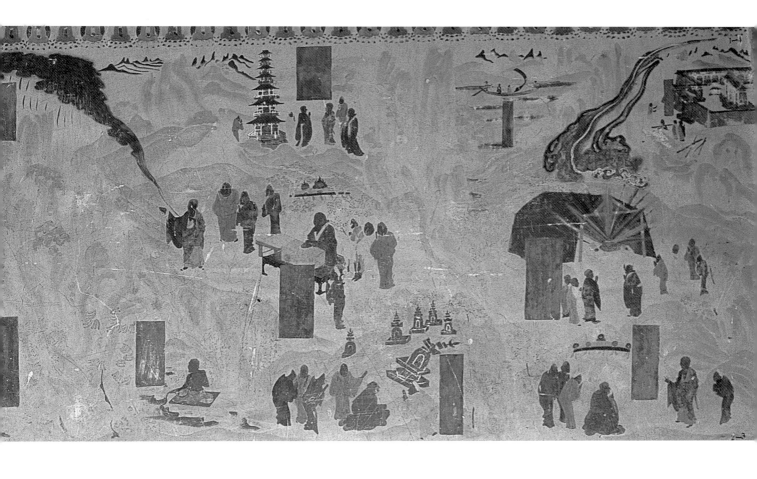

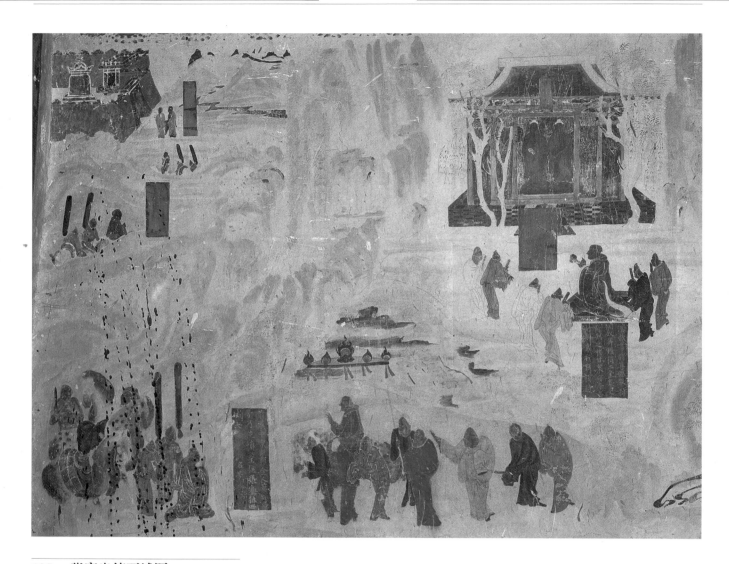

105　张骞出使西域图

全图以山峦分隔故事情节，分为四个小
图。右上为汉武帝在甘泉宫拜金像，底部
是张骞辞别汉武帝，左上角是张骞所遣副
使经过万水千山最终抵达大夏国。

初唐　莫323　北壁

106　汉武帝在甘泉宫拜金像

榜题称缴获两尊金像，放置两尊金人的
殿堂额曰："甘泉宫"。此两尊像作佛形。
宫外汉武帝跪礼，其旁分立持笏六人。
汉兵缴获匈奴祭天金人，是真有其事，
见于《史记》。

初唐　莫323　北壁

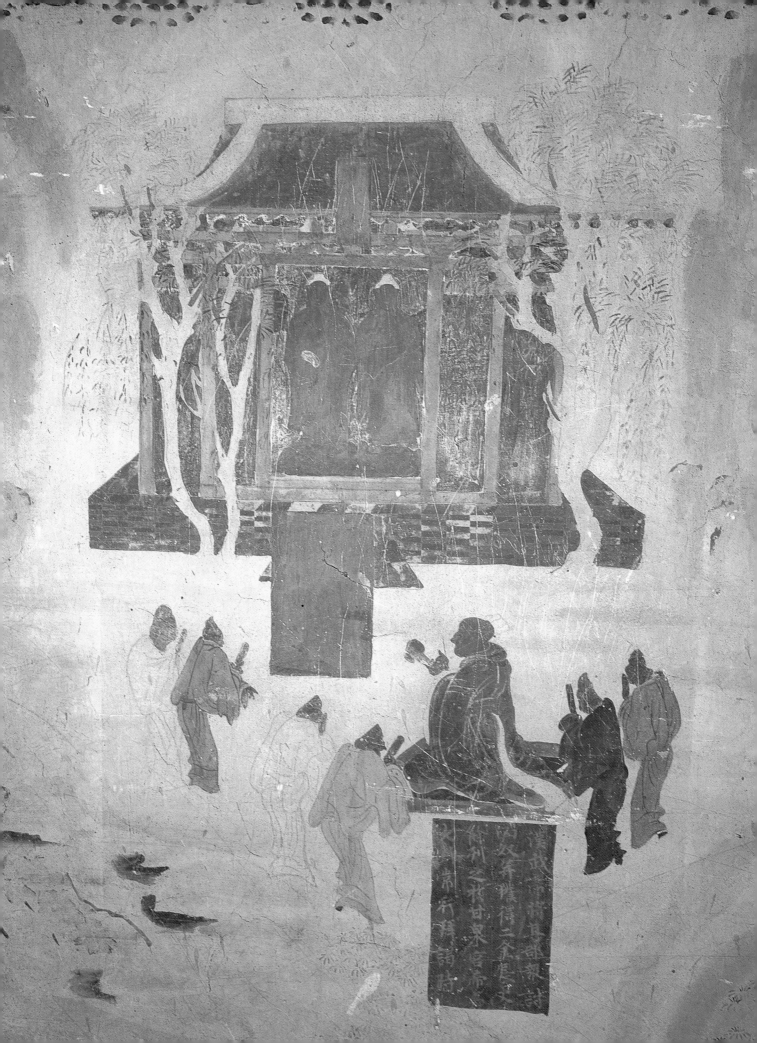

漢成帝時甘露降討
因奴奔暆得二金長文
荊州之花甘泉悟沛
久於常行程之詞時

107　张骞拜别汉武帝

张骞持笏下跪，向骑马的汉武帝辞行。
榜题解说从匈奴缴获的金像，因不知其
名号，故派博望侯张骞出使西域问佛的
名号。

初唐　莫 323　北壁

108　张骞到达大夏国

图中一座西域城池，代表大夏国。城外
有僧人远迎，寓意大夏国信奉佛教。一
队人骑马而至，最前面的人应是张骞所
遣的副使。

初唐　莫323　北壁

第二节　首译佛经的安世高

安世高是东汉著名僧人，是第一位将佛经译成汉文的人，对小乘经典的翻译贡献良多。他原是安息国太子，博学多识，俊异之声早被西域。父王薨逝后，舍王位皈依佛门，博晓经藏。公元148年（东汉桓帝建和二年），经西域诸国辗转来到洛阳。在中国的二十二年内，译出三十四部、四十卷佛经，传播小乘佛教的毗昙学和禅定理论（考释佛典和修习禅定打坐的佛学）。他的译经工作奠定了中国早期佛教的传播发展基础，而且是将禅观（以坐禅来观照真理）带入中国的第一人。随后因战乱离开洛阳，历游江南豫章、浔阳、会稽诸地，其后不知所终，留下许多传说故事。

其中一则说，安世高离开洛阳赴江南庐山途中，经过䢼亭湖。湖边有一座神庙，凡经过的船只，请神保佑，一一顺利渡湖。安世高跟随一个有三十多艘船的商船队过湖，船队也到神庙前献牲祈祷，湖神请庙祝邀安世高进庙，说自己以前是安世高的同学，如今化为蟒蛇，再成为庙神的因由。更说害怕死后再到地狱去，愿意捐出所有，请安世高为他建造佛塔，使生民得益。安世高请庙神现形，神从庙后出来，原来是一条大蟒蛇，只见其首，不见其尾，长不可测。与安世高告别后，庙神便在送别之地死去。

安世高翻译佛经的贡献很大，但是莫高窟壁画于此无所称述，反而刻意描绘他赴江南途中的神异故事。敦煌莫高窟洞窟中的安世高故事画，见于晚唐第9窟、五代第108窟和北宋第454窟。第108窟残留榜题，第454窟是归义军节度使曹延恭、曹延禄兄弟开的，画面保存较好。第9窟和第454窟所画都是安世高经䢼亭湖到庐山见庙神的故事。

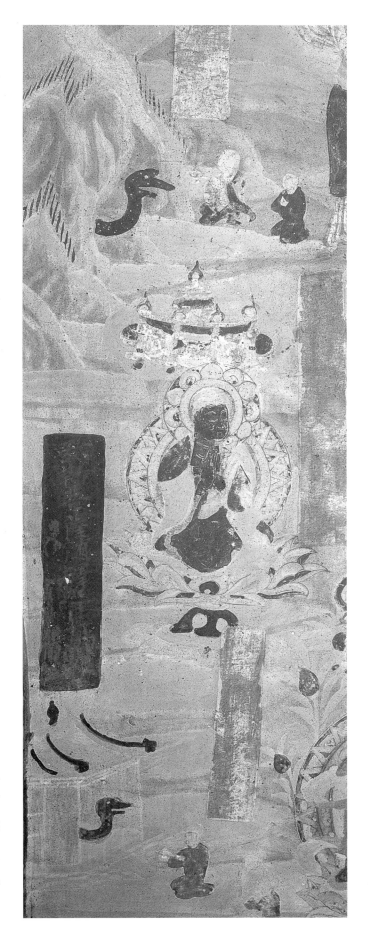

109　安世高化度䢼亭湖神全图

画师将安世高赴江南途中，经过䢼亭湖，
化度湖神的故事情节分为两段绘出：一在
此图的下半部，是一条大蛇在小屋中伸出
头来见安世高，此蛇就是䢼亭湖神；另一
在此图的上半部，一大蟒蛇自山中探头见
安世高。

宋　莫454　甬道顶

110　湖神现身见安世高

庙前下跪三人，最前一位即安世高。邶
亭湖神出现，向安世高道出自己的身
世，表示愿意捐出所有，请安世高建造
佛塔。

宋　莫454　甬道顶

111 湖神送别安世高

安世高为湖神建造佛塔，将神之所有悉数取出，裨益生民。安世高离开䢼亭湖时，湖神在山后现身，告别安世高后，死在送别的地方。

宋 莫454 甬道顶

第三节 振道江左的康僧会

康僧会是三国时代(公元220—265年)的高僧,他主要在江南弘扬佛教,在佛教南传的历史上有重要意义。佛教在汉地的南传,可远溯至公元前三世纪秦始皇时期,与此同时的印度阿育王曾派员四出弘教,传说其中有多座佛塔是建在中国四川成都及浙江鄮县(今鄞县),此虽属传说,但并非没有事实根据。再加上考古发现云南昭通、四川绵阳、彭山古墓及乐山的东汉佛像,不难复原南传路线,即佛教由印度经缅甸入云南、四川,沿长江而下,直达江东一带。在康僧会到江南之前,考古证明公元三世纪长江沿岸已有佛教传播,例如浙江杭州、金华,江苏南京,湖北鄂州,湖南长沙,江西南昌诸地,都有佛像装饰的铜镜和魂瓶出土。整体而论,佛教在江南的传播之初,未得统治者的认可,直到孙权为康僧会建江南第一寺——建初寺后,佛教才正式得到统治阶层的支持和信仰,为佛教在江南的传播奠定坚实的基础。

康僧会祖上是康居(今哈萨克斯坦南部,乌兹别克斯坦北部,咸海以东,巴尔喀什湖以西)人,世居天竺,父亲经商迁居交趾郡(今越南北部)。十多岁父丧出家,精通佛教三藏(即佛经、戒律、义理论证)。三国时代江南佛教尚未普及,康僧会有见于此,公元241年(吴赤乌四年)自洛阳到吴国都城建业(今江苏南京),由于他容貌和服装奇特,得到吴大帝孙权接见。康僧会向孙权宣说佛教法力无边,并请以二十一日为期,将舍利子上献。上献之时,舍利子发出五色之光,朝贤集观,更有人用铁锤击打,而舍利子丝毫无损。孙权钦服不已,为康僧会造建初寺,时人称为江南第一所佛寺,为佛教在江南的传播奠定了基础。《高僧传》记载康僧会在建初寺译出小乘佛教的禅学(即以禅定涤净心灵,免受外界的影响和支配)经典,其中的《六度集经》叙述释迦前世故事,是研究汉魏佛学的重要材料。

公元264年(吴元兴元年),孙皓执政,欲灭佛法和拆毁建初寺。后来,孙皓染病,百治不愈,于是延请康僧会入宫,治而得愈。其后康僧会为孙皓解说因果,并为他授五戒,就是不杀、不偷、不淫、不酒、不妄语,孙皓因此不再排斥佛教,此后佛教在江南传播更广泛,地位更为坚实。

莫高窟第323窟成画于初唐,其北壁除绘张骞出使西域外,在此壁东端以连环组画方式绘画康僧会在江南弘教的曲折故事,为研究佛教在三国时代传播江南的历史,提供了绘画资料。故事虽以神异为中心,但有其合乎史实的一面。

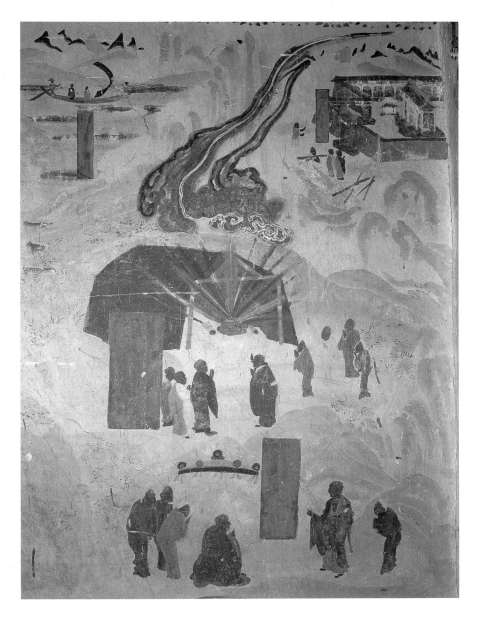

112　康僧会弘教江南全图

康僧会在江南弘教的故事，是以连环组画的形式绘成，画师利用山峦分隔不同的故事情节。左上方是康僧会泛舟至江南，右上方是江南第一所佛寺——建初寺的兴建情形，中央是康僧会献舍利子给吴大帝孙权，其下是孙皓礼迎康僧会。

中唐　莫323　北壁东

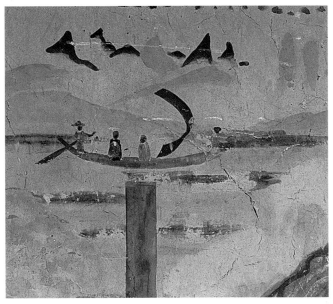

113　康僧会下江南

康僧会乘坐鼓帆小舟，顺风而行下江南。

中唐　莫323　北壁东

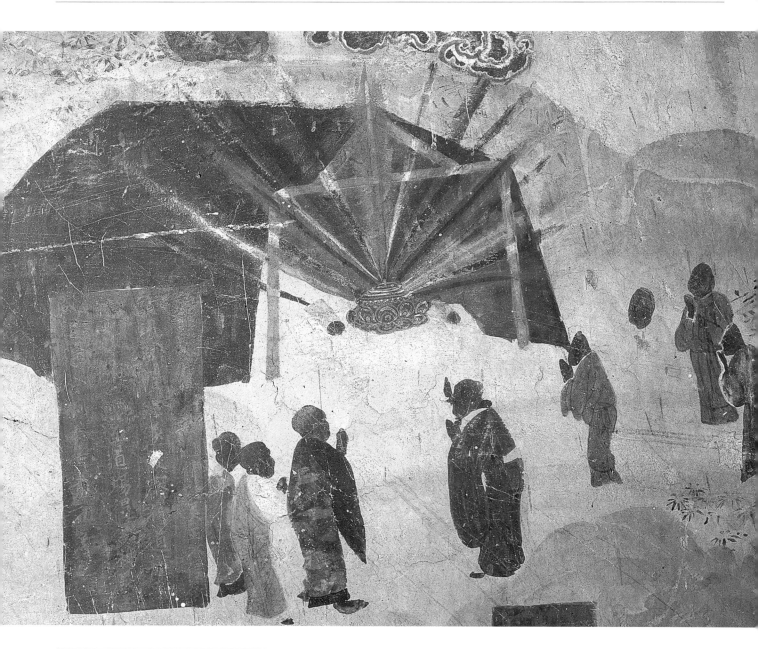

114　孙权观五色光芒舍利子

康僧会到达建业晋见吴大帝孙权,献出舍
利子,舍利子放在帐篷内的铜盘中,发出
五色之光,引来朝贤集观。

中唐　莫323　北壁东

115　兴建江南第一所佛寺——
　　　建初寺

公元 247 年孙权感谢得到舍利子，为康僧会动工兴建建初寺。建初寺毁于公元 328 年（东晋咸和三年），即唐代绘画壁画时，已不复存在，壁画只是追叙其事，未必有实物根据。

中唐　莫 323　北壁东

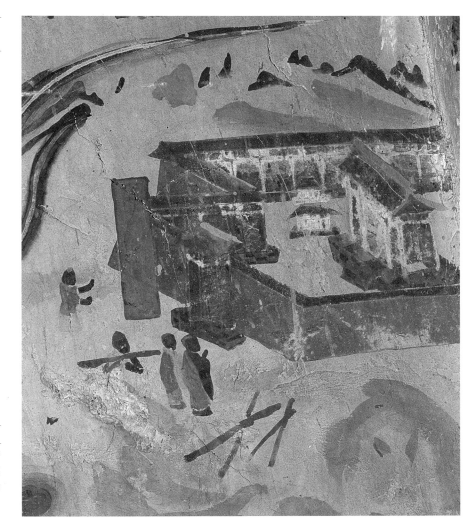

116　孙皓礼迎康僧会

图中孙皓下跪迎接穿袈裟的康僧会。孙皓以车马迎接康僧会入宫，康僧会为他治病和解说因果报应，使之觉悟而笃信佛法。

中唐　莫 323　北壁东

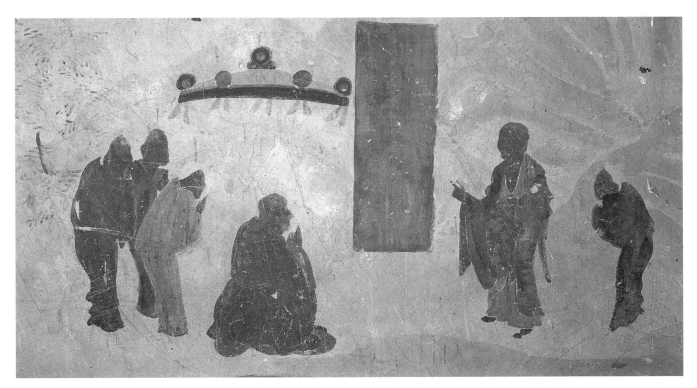

第四节　振兴戒律的佛图澄

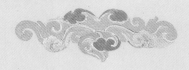

　　佛图澄是晋及十六国时期的名僧，他在佛教发展中的贡献有四方面：一、考校佛教戒律。二、培养大批弟子，有些成为一代大德，对佛教传播影响很大。三、广建寺院，把佛教推向中国各地，更得到统治者的支持，使中国佛教发展进入新阶段。四、受统治者礼遇，牢固树立佛教的地位。此外，佛图澄兼通医术，为时人所尊。他的神异故事有在江边剖腹洗肠，显示当时或有切除结肠的手术能力。

　　佛图澄本姓帛氏。从姓氏考，当为龟兹（今新疆库车）人。九岁在乌仗那国（在今巴基斯坦斯瓦河流域）出家学道，清真务学，两至罽宾国（即当时的迦毕试国，今天的喀什米尔）学法。公元310年（西晋永嘉四年），以七十九岁高龄云游洛阳，能诵经数十万言，善解文意，虽未读中华儒史，能与诸学士论辩无滞，无能屈者。跟从他学习的人，或来自中国，或来自印度，追随者常数百人，前后授徒几达万人，其中最有名的是中土的释道安和竺法雅等。他特重戒学，身体力行，并多考证古时所传的戒律。

　　佛图澄到洛阳时，适逢永嘉之乱，五胡逐鹿中原，洛阳陷落，他潜居草野。公元312年（永嘉六年），佛图澄到石勒兵营，劝石勒少杀戮，使生民幸免于祸。石勒最钟爱的儿子得重病，屡治无效，经佛图澄治好，石勒欣喜莫名，重赏佛图澄。石勒在华北建立赵国（史称后赵），称帝后，对佛图澄礼遇有加，每事必先征询他的意见。

　　石勒死后，儿子石虎继位，同样尊敬佛图澄，在朝会时由司仪唱"大和尚"，朝臣皆起立致敬。石虎每天派司空李农问候他的起居饮食，每五天更派太子和诸公拜谒他。佛图澄除在后赵国推行教化，所经州郡，还多建佛寺，史称他一生共建佛寺八百九十三所。今天安徽太湖的佛图寺，相传是他建立的，所以叫做佛图寺。

　　据说佛图澄善诵神咒，能役鬼神，善断吉凶。有一次为石虎说法时，大火起幽州，他转身向幽州方向以清酒洒向天空，清酒幻化为雨云，覆盖在幽州城上，不久天降倾盆大雨，熄灭大火。另一次佛图澄听到铃声有异，指出这是石虎的儿子将要火并的凶兆。事缘石虎立幼子石韬为太子，长子石宣耿耿于怀，伏兵杀弟。石虎因此逮捕石宣，判其死罪。佛图澄劝说虎毒不食子，否则石宣死后作祟，后赵亡不远矣，但石虎不听，竟下令杀死亲生儿子。事过一个月，果然有一妖马在皇宫出没，妖马浑身是火，扬蹄乱跳，冲入中阳门，奔出显阳门。石虎杀子后大宴群臣，佛图澄席间吟道："巍巍宫殿，金碧辉煌，荆棘成林，勿坏人衣。"石虎往殿后一看，果然荆棘丛生，其兆不祥。

佛图澄预觉后赵即将亡国，先替自己挖好坟墓，独坐寺中对弟子说：在大乱之前，我先走了。说完在寺中圆寂。后来有人见佛图澄出关西去，石虎派人打开佛图澄墓穴，棺内只有石头一块，没有尸身。石虎说："石者，寡人也，高僧舍我而去，我必死。"从此卧病不起，翌年辞世，不久后赵大乱而亡。

莫高窟初唐开成的第 323 窟北壁中段，绘有高僧佛图澄的神异故事，亦是以连环组画形式绘成，为研究西晋末和十六国时期佛教在北方传播的历史，提供了生动形象的资料。

117　佛图澄故事全图

穿袈裟的佛图澄为坐着的石虎和侍从说
法。右上方是佛图澄听铃声辨吉凶,左上
方是佛图澄正在灭幽州城之烈火。

初唐　莫323　北壁

118　佛图澄与后赵皇帝石虎

佛图澄在左,石虎和侍从在右,这个场面
是佛图澄为石虎说法时,幽州大火,佛图
澄使出神力灭火的情景。

初唐　莫323　北壁

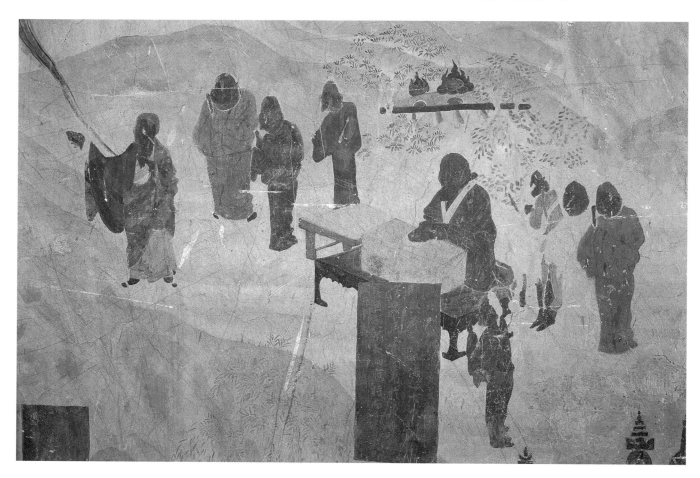

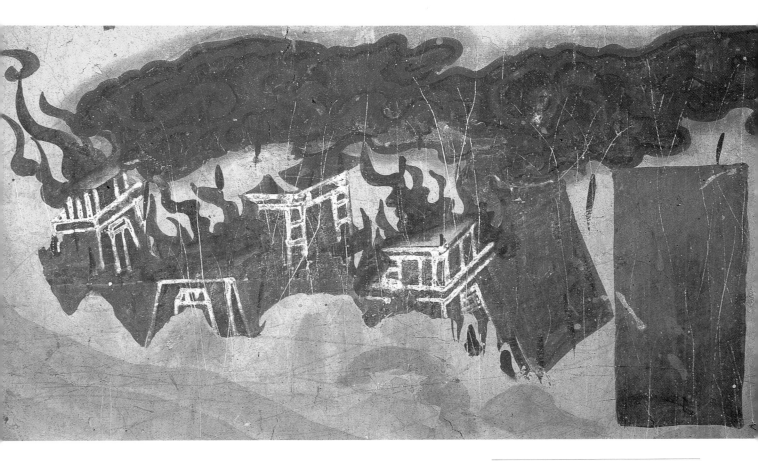

119　幽州城大火

佛图澄说法时，恰遇幽州大火，佛图澄转
身向幽州方向施神力救火。他使法力唤使
风云，飘至城上，降下倾盆大雨灭火。

初唐　莫323　北壁

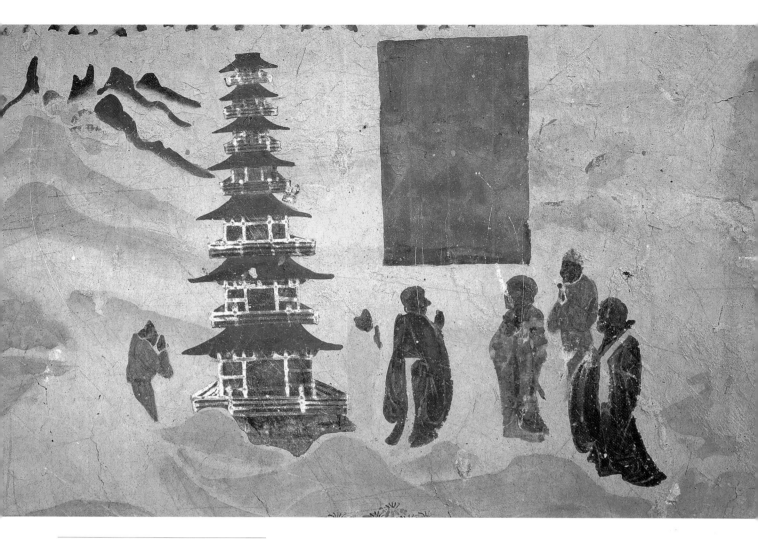

120　佛图澄听铃声辨吉凶

佛图澄立于七层塔前,合十向人们解说塔
檐的风铃声音有异,指出这是不祥的凶
兆,他预知石宣和石韬将要火并。

初唐　莫323　北壁

121　佛图澄河边洗肠

佛图澄赤裸上身，盘膝坐于竹林河畔，两手自腹中取出大肠，放入河中清洗，可能是他自做切除结肠的手术。画中有榜题，字迹漫漶不可读。

初唐　莫323　北壁

第五节　预言灭佛的刘萨诃

　　刘萨诃和尚在河西各地弘教二十二年，泽被远近，比起其他高僧，莫高窟关于刘萨诃的故事画最多，藏经洞所出文献资料最多。他预言莫高窟当建石窟二百九十洞。他是继公元四世纪乐僔、法良之后，与修建莫高窟洞窟最有关系的大和尚之一。

　　刘萨诃(公元360—436年)是十六国至北魏时期的僧人。稽胡族(匈奴的别种)，并州离石(今山西离石)人。少年放荡不羁，曾当过突骑。三十一岁因酗酒昏死七日，备睹地狱众苦之相，醒后觉悟出家，法号"慧达"。梁慧皎《高僧传》记载他自公元390年至397年先后在江南三地巡礼，后到河西。有说他从河西孤身再到印度。在北印度那揭罗曷国醯罗城(今阿富汗杰来拉拜之西)的小石岭佛影窟参礼佛齿和佛顶骨，公元403年与高僧法显相遇后回中土。公元409年至414年，在家乡宣教，附近八州民众对他十分信仰。其后二十二年到河西弘教。公元436年，卒于酒泉附近的七里涧，时年七十六岁，弘教凡四十余年。

　　刘萨诃一生备受其家乡及河西民众崇拜，最大原因是他的预言灵验，莫高窟藏经洞收藏有大量有关其传说故事的典籍，河西各地亦发现大量有关他的文物和石刻：包括武威市博物馆的"凉州御山石佛因缘记碑"；金昌市永昌县城西北二十余里山崖有根

据其预言而后在北魏出现的御容山石佛；与御容山石佛有关的后大寺遗址和七里涧发现的石佛头；祁连山有传说他住过的云庄寺和坐禅的石窟等等。御容山石佛事还被绘成凉州瑞像，是汉地较早出现的瑞像。敦煌瑞像画原本来自印度和于阗，佛教中国化后，出现汉地瑞像。凉州瑞像就是汉地佛教影响力的证据。

　　御容山石佛出现的故事有两个版本，第一个版本见于五代第61窟和第98窟的背屏壁画，是根据"御容山石佛瑞像因缘记碑"的故事，画一个人入山射鹿，遇见高僧，规劝其不要杀生，此人出山后，雷震山裂，石佛现出。

　　第二个版本见于莫高窟五代第72窟南壁的"刘萨诃和尚因缘变相图"。若据释道宣所记，公元435年(北魏太延元年)，刘萨诃到凉州番和县(今甘肃金昌市永昌县)，向御容山礼拜，大家不明所以。他预言御容山的山崖将出现大佛像，若佛像完整则天下太平，反之天下大乱。八十多年后有一天雷电大作，山崖震动，出现高一丈八尺的无头大佛像，人们想起刘萨诃的预言，为了阻止大乱，立即为无头大佛安装石佛头，但是每放必落，不能成功。又过了三十多年，凉州七里涧出现发光的石佛头，被送入佛寺供奉，再辗转送到二百里外的御容山，安装在无头佛像上，即时灵光遍照，四处传来百姓的称庆声，人们

在此修建了"瑞像寺"。北周武帝灭佛前，佛头又无故跌落，无法安上，这是北周武帝灭法和北周灭亡的凶兆。

公元 574 年，北周武帝下令禁止佛教，没收佛寺，寺产充公，强迫僧尼还俗。直至隋文帝开皇初年提倡佛法，佛教再度复苏，佛像于是又能身首合一。隋炀帝在公元 609 年(大业五年)到河西巡视，亲临瑞像寺烧香拜佛，下旨增修此寺，赐名为"感通寺"，又御笔题额"圣容道场"，通令全国各地派人到御容山摹写大佛真容，它是敦煌最早产生的瑞像故事之一——"凉州瑞像"。中唐时期，人们将御容山大佛瑞像与其他各地瑞像组合在一起，描绘在第 231、237 诸窟的佛龛顶部。到了晚唐宋初的归义军时期，发展出第 61 窟和第 98 窟的背屏之后描绘御容山大佛的故事画。

除预言故事最深入民心外，刘萨诃在江南巡礼的行迹也有不少神异传说，其中很多内容被绘画在莫高窟中唐第 323 窟壁画里。

刘萨诃在江南活动的第一个地方是建业长干寺，据说他在寺中见佛塔基座发出异光，于是在基座下掘出佛舍利、指甲和头发。他认为该塔是公元前三世纪印度阿育王建造的八万四千佛塔之一。寺内供奉一尊金佛像，刘萨诃对此像礼拜十分虔诚。有一则灵异的故事与佛像的出现有关。故事称此佛像由佛身、圆光和莲花跌座三个部分组合而成，各部分来自不同地方：佛身是公元 326—334 年(东晋咸和年间)丹阳尹高悝在长干寺附近张侯桥边捞得，佛像背后刻有梵文，说此像是阿育王第四女所造。高悝用牛车载佛像经过长干寺的巷口，牛踯躅不前，任人鞭策不逾半步，人们又无法拉动牛车，只得放任牛车。牛即自行至长干寺，金佛像就地供奉在该寺里。铜莲花座是长干寺附近的渔夫张系世在海口发现，送交县衙，县令写表上奏，皇帝下旨将此跌座安在佛像足下，竟然契合。后来有五位印度僧人到此礼拜佛像，指出此佛像原有圆光，应找出来安在佛像上；果然，交州合浦县(今广西合浦)采珠人董宗之在海底发现佛像圆光。佛像身、圆光与铜莲花座一合，即供奉在长干寺，东晋简文帝敕令布施此像。

离开建业之后，刘萨诃住在吴郡(今苏州)通玄寺三年，无日不虔诚礼拜寺内从水中浮出的石佛像。第 323 窟画了这个故事。石佛浮江故事发生在江南，因刘萨诃在河西弘教而流行于河西，成为敦煌历史故事画的题材。《高僧传》有对此故事的记载：公元 313 年(西晋建兴元年)，石佛在吴淞江沪渎口飘浮。渔夫以为是海神，延请巫祝迎接，弄得风涛俱盛，道士和渔夫骇惧而返。当地道教徒以为此乃张天师之像，再设醮坛迎接，

风浪不减。后来吴县佛教徒朱膺斋戒沐浴后和东林寺僧及佛教徒数人到沪渎口，向石佛稽首歌呗，风浪遂静。远见两石佛浮江而至，佛像背各有铭志，一名"维卫"，一名"迦叶"。朱膺等人立即雇船接还，供奉在通玄寺内。

刘萨诃在世时，除神异事迹而受其家乡和河西居民尊信外，并没有业绩。下迄唐代，情况大变，他不仅被神化为观世音菩萨假形化俗，更与佛陀释迦牟尼比肩，被尊称为刘师佛、刘摩诃、佛教第二十二代宗师等，河西走廊对他信仰尤甚，可视为佛教彻底中国化的重要标志之一。究其原因主要是他预言兴佛的能力，有助于稳定时局，故得统治者青睐及支持，使他变成为一代名僧。

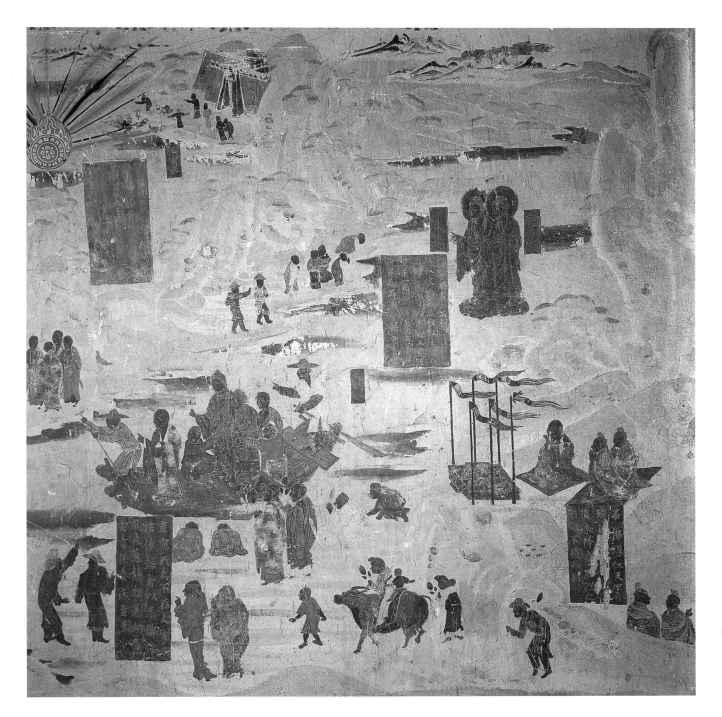

122　石佛浮江故事全图

图中的城是交州城，在城的前面是合浦海域，在这里发现佛像身光。其下是江南的吴淞江浮出两个石佛，江边有僧俗礼拜。右下方是天师道道士设醮坛迎接石佛。再向左侧是吴县人朱膺和东林寺僧雇船载石佛去通玄寺。

初唐　莫323　南壁西端

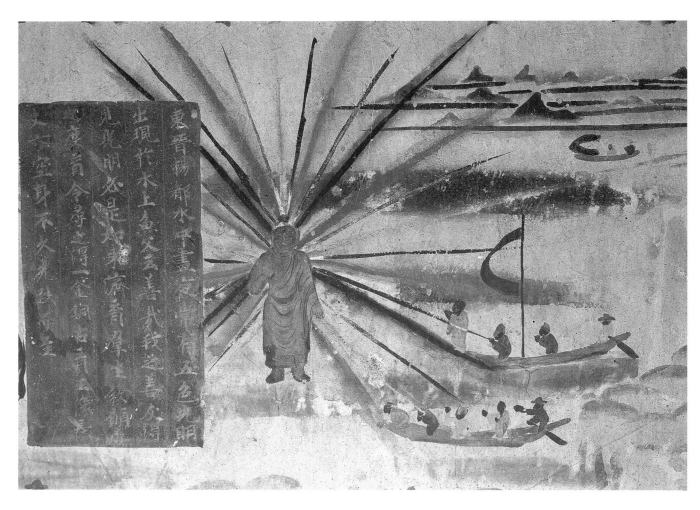

123　长干寺附近发现金佛像

东晋时代，杨都的水域中，每当晚上放
出五色光彩。渔父见此，从水中捞得古
代阿育王所造的释迦像，长一丈八尺。

初唐　莫323　南壁

124　长干寺附近发现铜莲花座

初唐　莫323　南壁

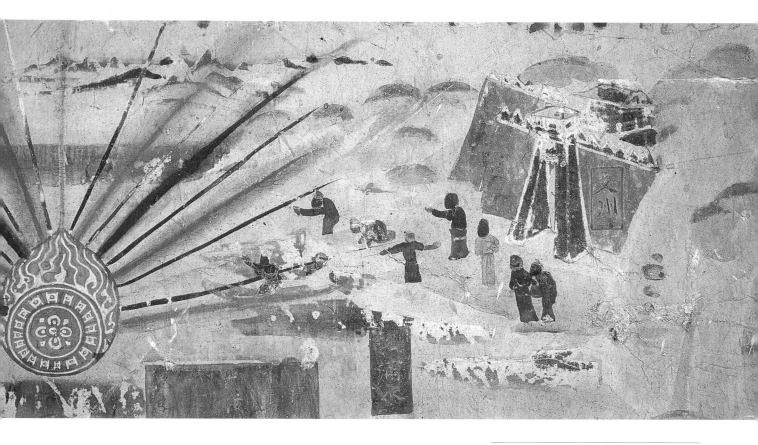

125　合浦发现佛像身光

合浦（今广西合浦）发现光芒万丈的佛像
身光，右侧是交州城，城前有小艇划行的
地方是合浦海域。

初唐　莫323　南壁

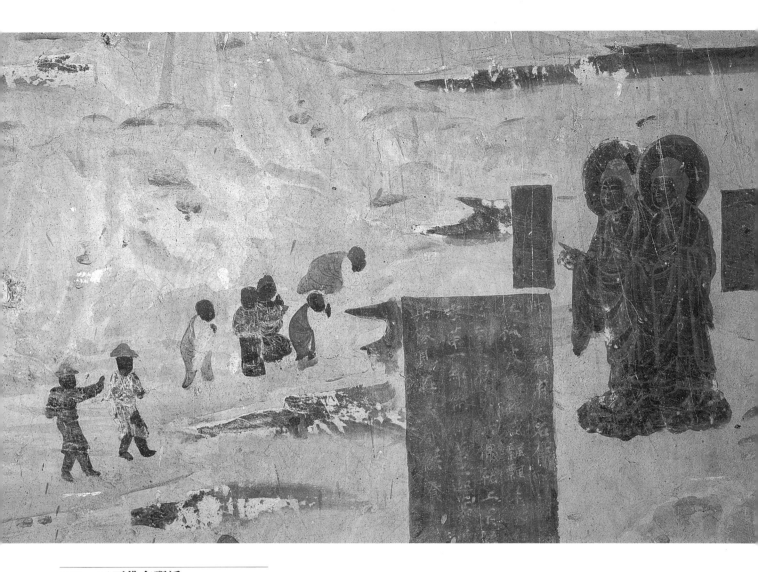

126 二石佛在飘浮

一为迦叶佛，一为维卫佛，吴县人朱膺和
东林寺僧侣到江边斋戒礼迎石佛。

初唐 莫323 南壁

127 道士设醮迎接石佛

两石佛出，一尊是迦叶佛像，另一尊是
维卫佛像，道士以为是张天师像，设醮
迎接，但不成功。旁有榜题："石佛浮江
天下希瑞……道来降□醮迎之□□不□
而归。"

初唐 莫323 南壁

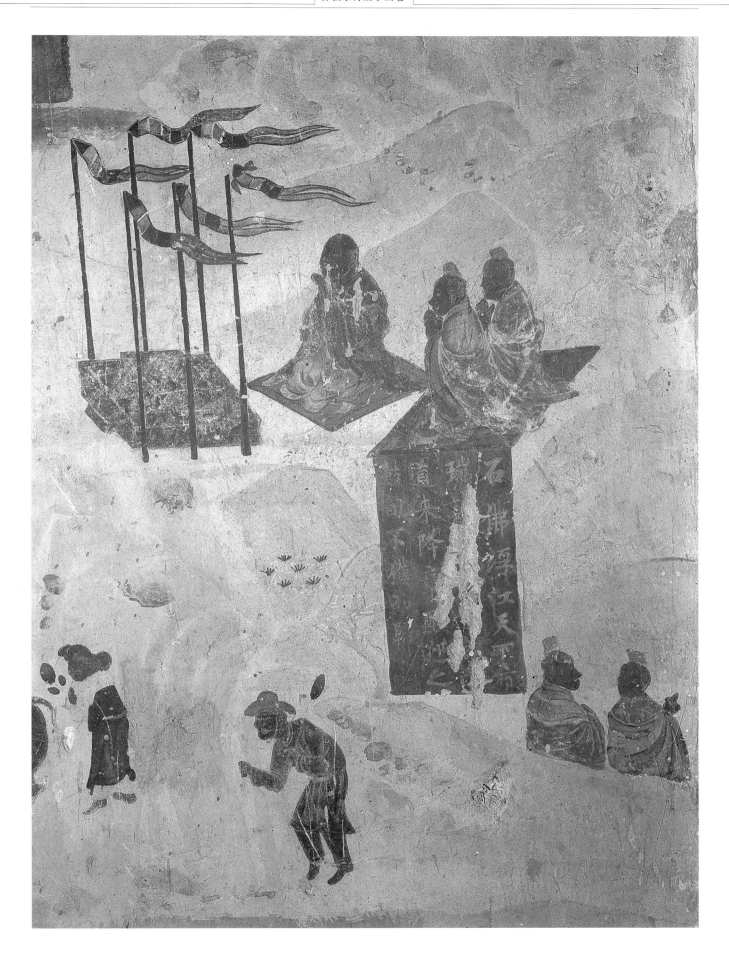

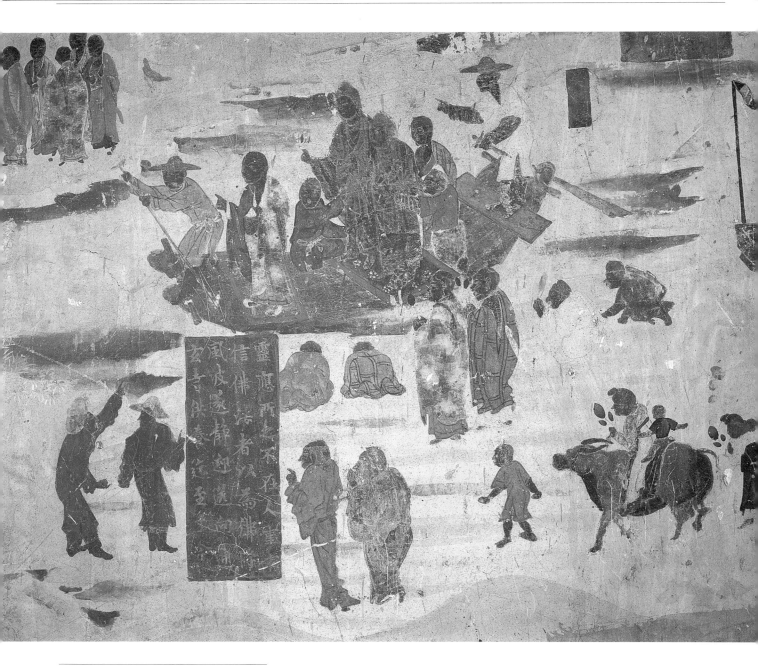

128　僧俗迎石佛入通玄寺

小艇载两石佛像入通玄寺，旁有三人扶
着，一僧人在船头指示方向。岸上僧俗人
等围观，有些还在伏拜，一个妇人携子乘
牛持花合十而来。

初唐　莫323　南壁

129　僧俗观石佛入寺

当地僧俗雇船将江中飘浮的两尊石佛送往通玄寺供奉。

初唐　莫323　南壁

130　刘萨诃和尚因缘变相全图

这是敦煌莫高窟三大历史故事壁画之一。此画下部为风沙破坏，仅余上部，现存御容山石佛安头故事三十余情节。全图以中央御容山大石佛为中心，向两侧和上下铺排刘萨诃预言佛头的各个情节，右上角是人们安装佛头，左侧是各地派人到御容山摹写大佛的盛况。

五代　莫72　南壁

第72窟刘萨诃和尚因缘变相示意图

下图选出的局部绘画御容山石佛安装佛头和百姓庆祝的经过。图131是百姓发现石佛头；图132是全图中心，绘画石佛安装佛头后诸菩萨来朝的盛况；图133是安装佛头屡次失败，至图134才成功安装；图135是百姓称庆；图136是全国各地派人到御容山摹写石佛；图137是石佛真身从天而降。

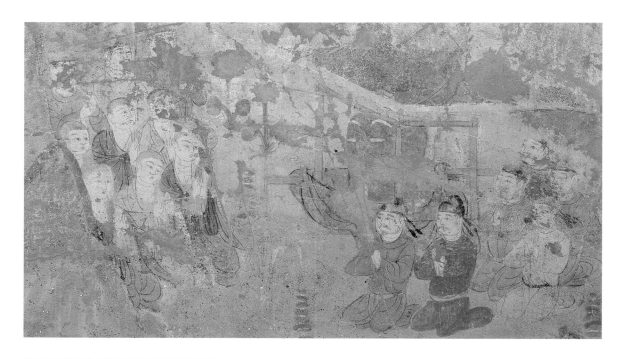

131　凉州士庶送佛头入寺

凉州七里涧发现一个发光大佛头，当地僧俗把它送进佛寺，后来被安放在御容山无首大佛上。

五代　莫72　南壁

132　御容山大石佛

五代　莫72　南壁

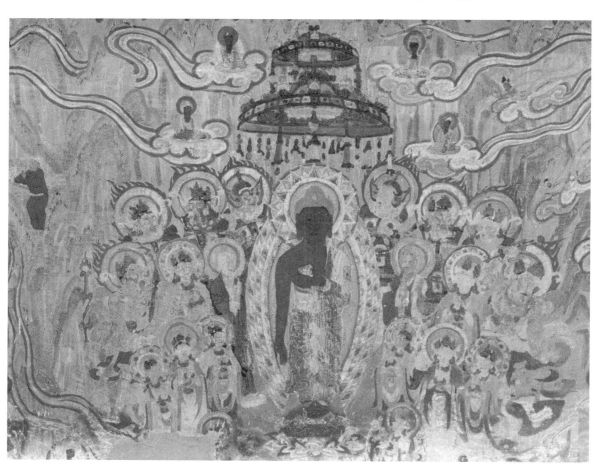

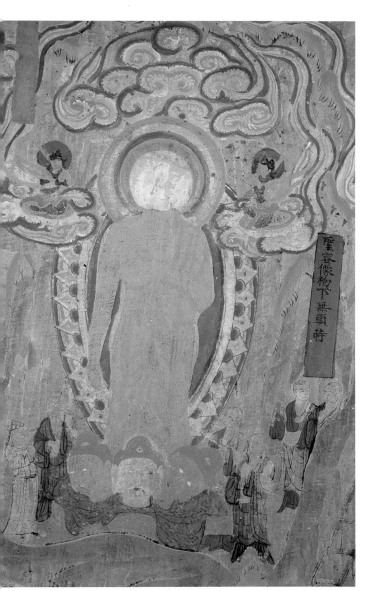

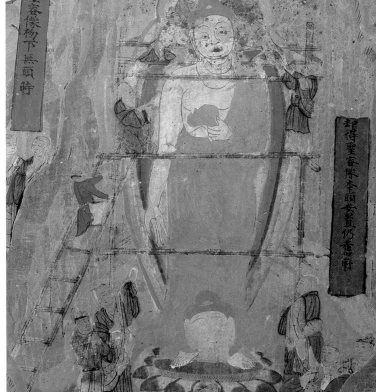

133　御容山无头大佛像

御容山的山崖发现无首石佛像，僧俗为此石像安佛首，但皆跌落在佛脚旁边，佛脚下有三个佛头，代表多次安头失败。刘萨诃曾预言佛头掉下之日，正是天下离乱之时。

五代　莫72　南壁

134　御容山大佛安装佛头

凉州人成功地将七里涧发现的石佛头安在御容山无头大佛像上，佛像脚下的另一个佛头是以前掉下来的。

五代　莫72　南壁

135 百姓庆祝佛头安装成功

佛头安装成功后,百姓称庆,旁有乐队和
杂技百戏(戴竿)表演,有一个人在长木
棒上翻身,以示庆祝。

五代 莫72 南壁

136　画师图写御容山石佛

隋炀帝通令全国派人到御容山摹写石佛，画师已在画纸上勾出大佛的轮廓。炀帝西征经河西回京时，曾到御容山的瑞像寺礼拜。

五代　莫72　南壁

137　石佛圣容真身乘云而来

五代　莫72　南壁

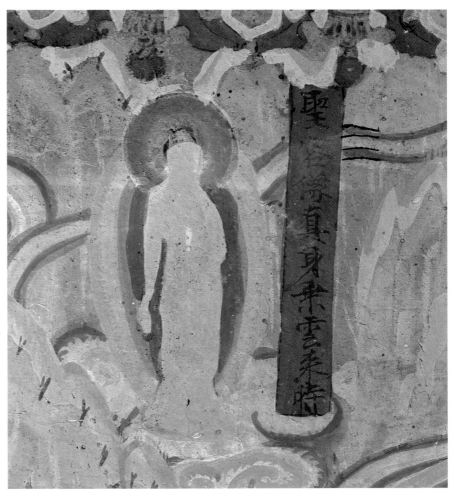

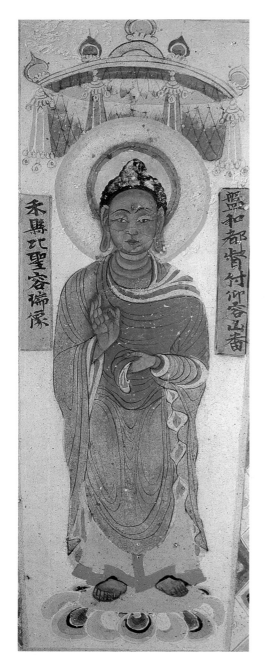

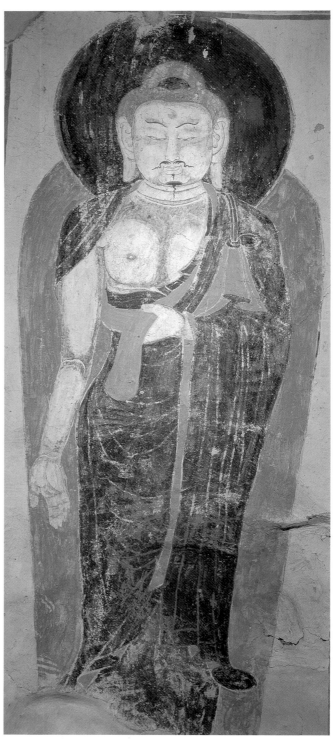

138　御容山石佛瑞像

这个瑞像是依御容山石佛像绘画的，榜
题写明此瑞像原在"番禾县"，该地在今
武威市西面一百七十公里，就是御容山
石佛所在地。

中唐　莫231　西壁佛龛顶

139　凉州瑞像

中唐至晚唐的瑞像是一组并列的，五代
和宋代时已脱离瑞像群而单独绘出，以
甘肃武威西面的御容山石像为摹写对象
的凉州瑞像，就是宋代的典型例子。

宋代　莫76　甬道顶

141　甘肃省后大寺石佛头
石佛头灰色，圆雕，此佛头经专家鉴
定，一致认为是北周时期的原作，与文
献记载相合。现收藏于甘肃金昌市永昌
县文化馆。

140　御容山石佛现状　◀见上页
这是现存甘肃永昌县的无头大佛，佛脚
为沙土所埋，旁边原有一佛寺。1950 年
代仍存。

142　御容山石佛附近的石刻
石刻在石佛对面不远的地方，上段为藏
文，中段西夏文，下段是汉文。

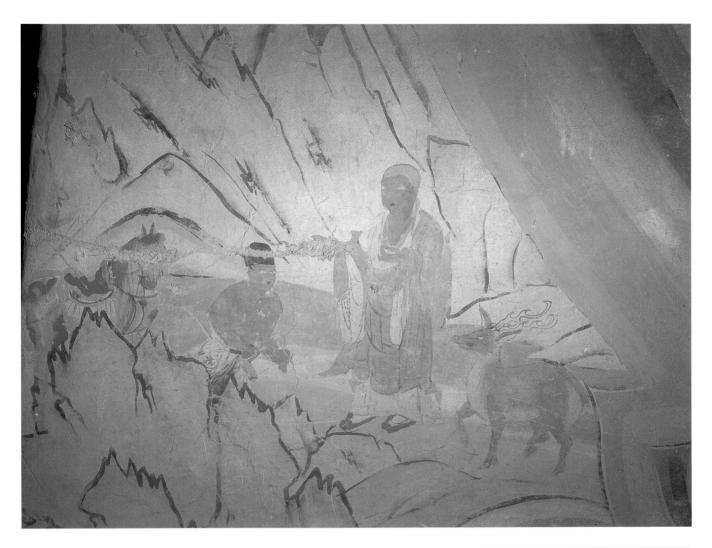

143　李师仁入山射鹿

这是御容山石佛出现经过的另一则故事。故事记载于"御容山石佛瑞像因缘记碑"之中。故事主人公李师仁入山打猎，驰骑追鹿欲射，被一僧人劝止。当李师仁出山赋归，天地大概感于放下屠刀、立地成佛之理，顿时风云变色，雷震山崩，御容山出现了大石佛。

五代　莫98　背屏后

144　李师仁入山射鹿

五代　莫61　背屏后

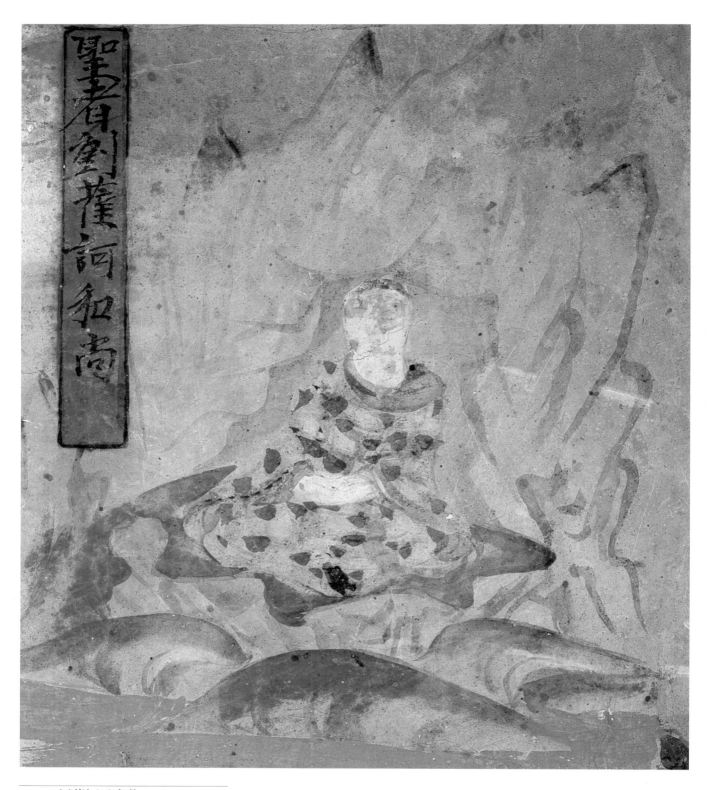

145　刘萨诃圣容像

五代　莫72　西壁

第六节　弘护佛教的昙延

　　昙延法师(公元 516—588 年)是北周涅槃经学著名学问僧,俗姓王,蒲州桑泉(今山西临晋)人,出身北朝世家大族。十六岁云游佛寺,听妙法师讲《涅槃经》,深悟其旨,毅然出家。出家之初,在太行山百梯寺修持,撰《涅槃疏》。写成后,犹恐不合正理,把经和疏放在仁寿寺舍利塔前,烧香誓愿说:昙延以平凡之人测度圣心,写成《涅槃经》诠释一卷,如果道理微妙深入,则请显灵。反之,就是注疏不对,誓不传授。说完经疏同放异光,通夜呈祥,僧俗称庆。同时塔中舍利放出神光,三日三夜辉耀不绝,光照天汉,遍及山河,自此以后昙延尽力传扬《涅槃疏》。当时人比较他的《涅槃疏》和慧远(公元 523—592 年)所著的《涅槃经义记》,评价慧远文句恰当,世上罕有;但论纲目清楚,通达明白,昙延比慧远优胜。

　　当时山上住了精通儒释经典的薛道衡,听闻昙延年少知识渊博,凤悟超伦,于是往访。彼此语言相戏,更无恭揖,薛道衡戏题"方圆动静",要求昙延体验四字内容。昙延应声而答:"方如方等城,圆如智慧日,动则识波浪,静类涅槃室。"薛道衡叹服不已。

　　北周太祖以昙延修持的百梯寺路远难行,特选太行山西岭佳胜之地为其建寺,名为云居寺。南朝陈国大使弘正认为他是活菩萨而礼遇有加。其后北周武帝计划灭佛,昙延极力劝谏,但周武帝不从,昙延被迫还俗后隐居太行山。隋文帝建国,昙延立即剃度穿法衣,手执锡杖,晋谒隋文帝,劝他广兴佛教。文帝言听计从,让昙延剃度四千余僧,命他们为"昙延之众"("众"是隋代佛教的宣教团体),并立延兴寺。公元 584 年(开皇四年),文帝改称京城东、西门为延兴门和延平门,可见昙延影响力十分巨大。

　　公元 586 年(开皇六年),天下亢旱,隋文帝命京兆太守苏威问昙延天旱之由。昙延答道,君乃万民之主,群臣之首,却不亲自为百姓祈雨,故是否下雨,系于此。隋文帝遂决定躬自祈雨,更派人迎昙延入朝,请他登大兴殿御座,南面而坐传授佛法,文帝及五品以上朝宰大臣,皆席地朝北而坐,听受八戒。戒授完毕,日已中天,时有片云遍布全天,继而天降甘霖,远近百姓额手称庆。两年后昙延圆寂,享寿七十有三。薛道衡称颂他振兴佛教的功德,说:"三宝由其弘护,二谛借以宣扬。"

　　莫高窟壁画的昙延故事画,可分为前后两期,前期见于初唐第 323 窟南壁东端,系统表现昙延法师在北周和隋代振兴佛教的事迹,画面作"凹"字形排列,各情节又可独立成画,情节洗练、内容清晰;后期即晚唐、五代至宋,表现昙延才思过人和神变机敏,其中包括薛道衡造访质疑一段情节。两期故事画内容互补,综合昙延毕生事迹。

　　第 323 窟的昙延故事画情节,自他将《涅槃疏》放在宝塔前开始,虽仍是神异形式,但主要表扬昙延的佛学成就,另外描绘他在周武帝灭佛之后,恢复和发展佛教的巨大贡献。

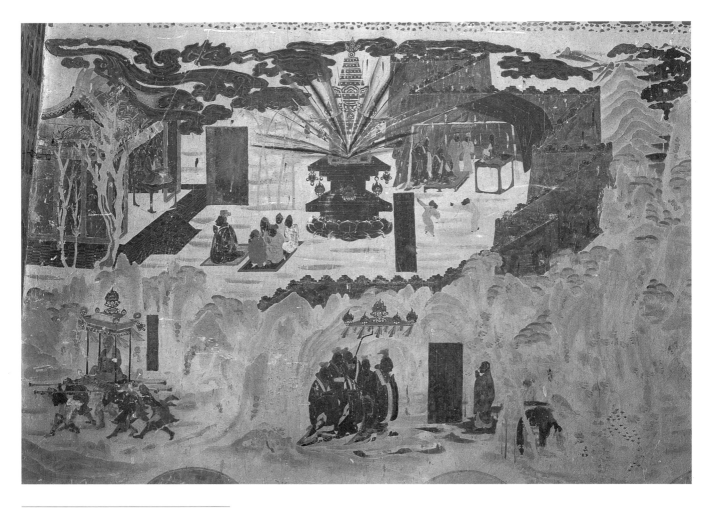

146 昙延法师故事全图
初唐 莫323 南壁

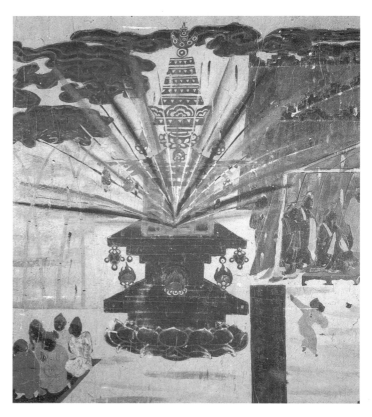

147 《涅槃疏》卷轴放光
昙延将其著作《涅槃疏》放在宝塔前，塔
即时放出光芒，表示他注疏正确，可以传
世。
初唐 莫323 南壁

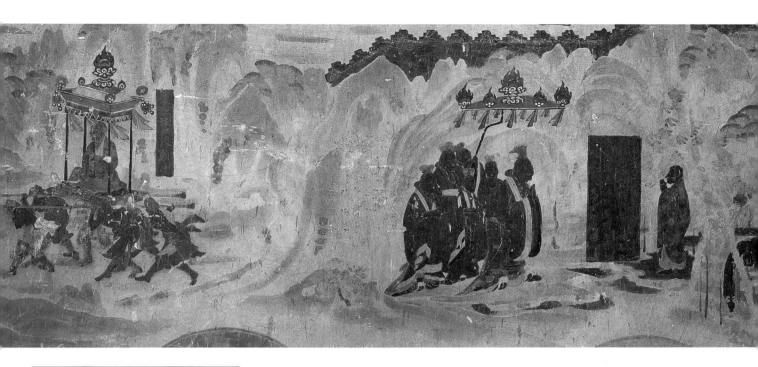

148　隋文帝迎昙延法师入朝

天下大旱,隋文帝亲邀昙延入朝解天旱
之困。左为隋文帝和侍从,右面一人独立
穿袈裟的就是昙延法师。

初唐　莫323　南壁

149　隋文帝问昙延法师天旱原因

隋文帝在宫中设帐,昙延坐高几,文帝等
人矮坐以示尊敬。当问得天旱的原因后,
隋文帝遂亲躬祈雨。

初唐　莫323　南壁

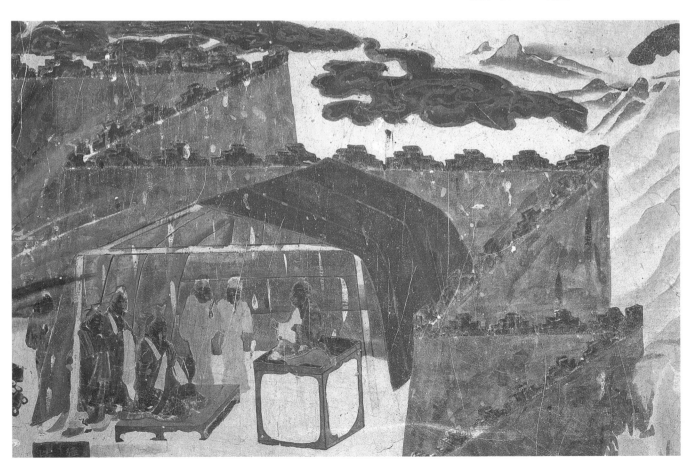

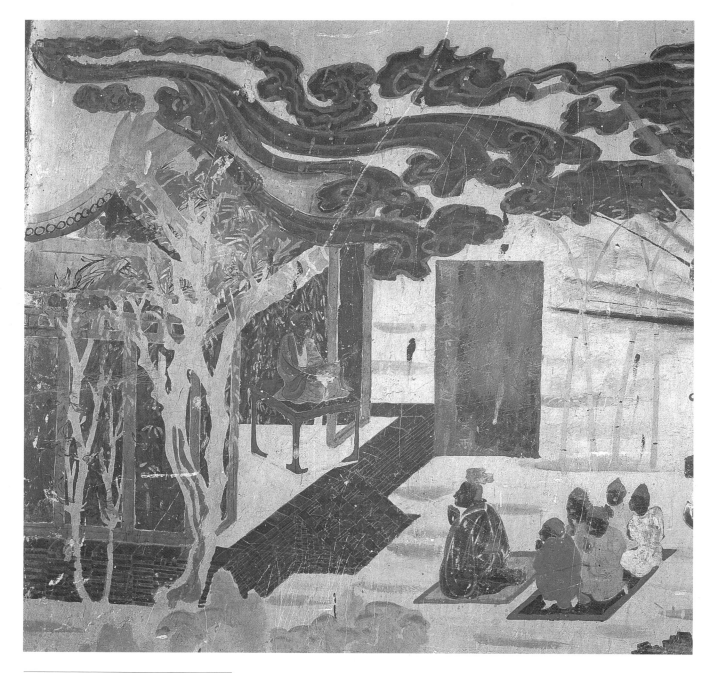

150　昙延向隋文帝君臣授八戒

昙延登大兴殿御座，面向南方，向朝北
下跪的隋文帝君臣传授八戒。前跪第一
人即隋文帝。朝南而坐是中国帝王的坐
向，朝北而坐是人臣之位。隋文帝让御
座予昙延法师，可见昙延是如何备受礼
重。

初唐　莫323　南壁

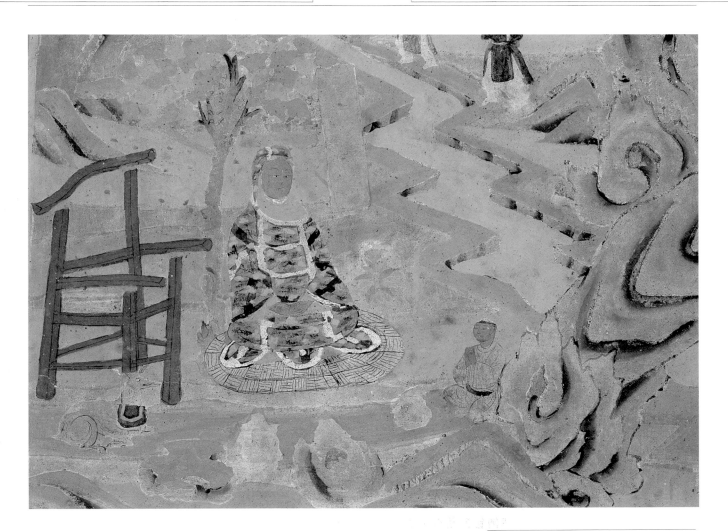

151　昙延法师圣容

五代　莫98　甬道顶

第七节　西行取经的唐玄奘

　　玄奘(公元602—664年)，唐代著名高僧。他经历千辛万苦赴印度取经游学，名扬五天竺，回国后致力翻译佛典，成为佛教一代宗师。而唐僧西天取经的事迹更为后人称道，使他成为最受后世称颂的名僧。

　　玄奘俗姓陈，洛州缑氏(今河南偃师缑氏镇陈河村)人。家贫，随兄长在佛寺习经，十一岁时熟读《法华经》和《维摩经》，十三岁出家，再习《涅槃经》及《摄论》，升座复述，众僧钦服不已。隋末因避战乱，辗转到成都研习佛学，再沿长江东下，先后在荆州天皇寺和赵州、扬州等地讲授佛典，后来到长安与其他高僧钻研佛学；能穷尽各家学说，为时人称赞，名播京师，受朝野器重。但他是学而后知不足，欲得总赅三乘(即小乘、中乘和大乘)学说的《瑜伽师地论》(瑜伽以现观思悟佛教真理)，会通一切。此经当时仍在印度，未译成中文，玄奘遂矢志西去印度研习佛学。

　　公元629年(唐贞观三年)玄奘离开长安，经敦煌到达高昌，得高昌国王资助，两年后到达中印度的摩揭陀国那烂陀寺，拜于戒贤论师门下，学习《瑜伽师地论》等佛典。那烂陀寺是印度古代的著名佛寺，位于今天的拉查吉尔以北十一公里的巴达加欧，义净、慧轮、智弘、无行、道希和道生等中国高僧也在这里学习，王玄策曾到此寺巡礼。五年后学成，玄奘在

印度各地游学论经，后重回那烂陀寺，作《唯识抉择论》、《会宗论》和《摄大乘论》，又发表《破恶见论》，破斥小乘佛教的《破大乘论》。印度戒日王请他升座主持辩论，向与会大小乘僧众五千余人称扬大乘，作《唯真识量》，十八天大会结束，折服印度诸大小乘僧及婆罗门，无人敢发论难，玄奘名震印度，五天竺君王皈依为弟子。

　　公元643年(贞观十七年)玄奘经于阗回长安，带回梵文佛经原典五百二十夹(梵文佛经单位)、六十五部。唐太宗以其精通经、律、论，熟知佛教圣典，赐号为"三藏法师"，更为他设立译经院。玄奘用了十九年，译出佛经和经论共七十五部、一千三百三十五卷，著名的有《大般若经》、《瑜伽师地论》、《成唯识论》、《摄大乘论》、《俱舍论》、《大毗婆沙论》等，对中国佛教和哲学影响弥远。后来他把在印度和西域的见闻写成《大唐西域记》，该书成为后世研究印度、中亚及南亚历史和风土的重要材料。玄奘对佛经翻译，提倡忠于原典，逐字翻译，反对前人鸠摩罗什等以达意为原则的信笔直译，对佛典翻译有划时代的里程碑的意义。

　　玄奘门下高足众多，师承其说而开唯识宗。唯识宗又名慈恩宗、法相宗，是中国佛教大宗派之一。

　　玄奘在唐初到天竺取经的事迹影

响很大，其往往成为文学创作的主角。玄奘圆寂后二百多年，即晚唐时，已经出现他西行求法的故事，至宋以后，有更多以玄奘为题材的话本（即说唱的脚本）诞生。在这个大环境下，榆林窟西夏第2、3和29窟，东千佛洞西夏第2窟，乃至玉门市昌马石窟产生许多玄奘的故事画，大部分的画面均为玄奘、孙悟空和白马立于河滨，面对滔滔的河水。这些壁画是依据南宋话本《大唐三藏取经诗话》内容绘画的，内容脱离历史事实。中国各地也有玄奘的故事画，例如浙江杭州灵隐寺的飞来峰和甘肃甘谷县等地。时代越晚，玄奘故事画的人物愈多、情节愈繁，也就越接近文学作品的内容。敦煌各幅玄奘故事画，以榆林窟第3窟最为精彩，画在"普贤变相"图之中，通称为"唐僧取经图"，虽是水墨画，但线条美丽，人物生动。东千佛洞第2窟的唐僧取经图，孙悟空已是明代吴承恩《西游记》小说描述的模样：手执金箍棒，伏妖除魔，作开路先锋状。

152　唐僧取经图

玄奘面对滔滔河水，合十祈求平安过河，后面拉马的行者是孙悟空。急流阻挡去路，表示西行求法绝非一帆风顺。

西夏　榆2　西壁

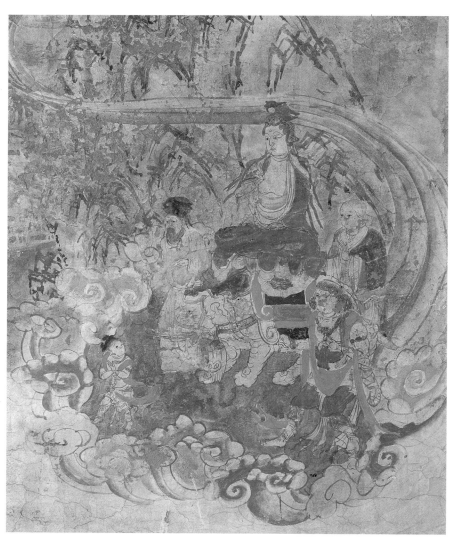

153　唐僧礼佛

唐僧身穿袈裟，双手合十，礼拜骑象的普贤菩萨。此图的唐僧面貌姣好，看似十五二十时，是比较少见的唐僧形象，可能是他出国取经前的画像。

西夏　榆2　西壁

155　唐玄奘和手持金箍棒的孙悟空

明代小说《西游记》中的孙悟空手持金箍棒、沿途伏妖除魔的形象，最早在西夏时已被创造出来。悟空前面是玄奘。

西夏　东2　北壁

154　唐僧取经图

依稀可见左面较高、回眸一瞥的玄奘，孙悟空和白马跟在后面。

西夏　榆29　东壁下

156　玄奘在印度学法的那烂陀寺

盛唐　莫126　甬道顶

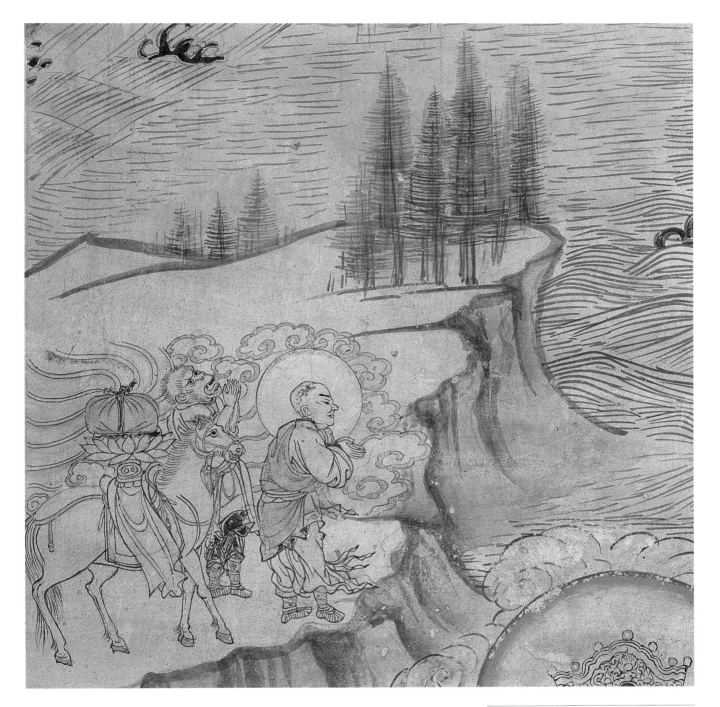

157　唐玄奘与孙悟空

在悬崖深壑之前，呈现山穷水尽已无路
的困境。玄奘诚心祈求菩萨解其危难，悟
空显得苦恼急躁，师徒二人对比强烈，而
白马则静立以待。画面近乎白描，线条优
美，乃上品之作。

元代　榆3　东壁

第八节　出使印度的王玄策

王玄策是唐朝杰出的外交官。因他精通梵语，公元七世纪时先后四次奉不同任务出使印度，经历和见闻丰富。他回国后将出使印度的所见所闻，写成《王玄策西国行传》，可惜宋代时已经散失，故后世对他在中印文化交流中贡献所知不多。保留在敦煌石窟的壁画上的王玄策故事，是不可多得的历史材料，使王玄策长期为历史所淹没的卓越贡献，得以有迹可寻。

王玄策第一次出使印度是公元643年（贞观十七年），以副使身份出国四年，送婆罗门客使还。公元647年回国后，同年十月前后又再度出使，这次他升为正使，率领三十多人赴印度求取制造蔗糖的方法及为大唐培养梵语翻译人员。在印度，摩揭陀国王拒绝见王玄策，并劫掠诸国的贡品。王玄策向吐蕃和泥婆罗借兵，打败摩揭陀国，俘虏了国王、王妃和太子，沿唐蕃古道押送他们到长安。十年后，第三次出使印度，送佛袈裟去摩揭陀国。公元660年（显庆五年）王玄策最后一次出使印度，目的是请玄照回国。王玄策四使印度，对中印交往贡献很大。他把印度的佛陀足迹图带回中国，再传到日本；击败摩揭陀国，开通摩揭陀国北行经吐蕃至中土的新路，加强中印政治关系；更将制造石蜜（蔗糖）的技术带回中国。

莫高窟第98窟和454窟甬道顶有印度那揭罗曷国的佛留影像的故事，

影像的佛座前绘佛陀足迹。佛足迹信仰本是印度佛教徒崇拜释迦的方法，七世纪初传入中土。宋代以来，认为是唐玄奘从印度带回来的，历代深信不疑。但日本奈良药师寺的佛陀足迹图铭文，却说明原图是王玄策带回中土的，并明言药师寺之图是日本遣唐使随员复制长安普光寺佛足迹图，再由日本智努王复制而成。由此可见王玄策对佛教东传有着巨大贡献。

王玄策第二次出使经过泥婆罗国，国王那陵提婆邀请王玄策参观水火油池，即石油池。莫高窟晚唐第9、237窟和五代第98窟绘画泥婆罗水火油池的故事画，是实实在在的古代自然地理写照。在第98窟甬道顶和水火油池旁，画一条"油河"，是石油流出成河。《诸佛瑞像记》说油河在舍卫城南的树林中，是释迦牟尼的出生地，太子沐洗的水成为油河。水火油河还与弥勒佛有关，该图榜题写"北天竺泥婆罗国，有弥勒头冠柜在水中，有人来取，水中火出"。原来弥勒佛下生人世要戴头冠，他将头冠放在水火油池的头冠柜中，有火龙保护。若有人偷窃头冠，油池立即起火，称为火龙火。

王玄策在印度又曾探访维摩诘故居。维摩方丈故事的缘起，与王玄策和正使李义表有渊源。传说中印度吠舍厘国有维摩诘故宅基址，基舍以垒砖或积石建成，王玄策以笏（或说手板）量基，只有一丈，"方丈"一名滥

筋于此，后来变成寺院住持的称呼。此佛教史迹故事是归义军统治前后时期的特有题材，延续绘制两百余年。王玄策故事绘画在洞窟甬道顶部或侧壁，画面不大。以莫高窟第98窟甬道顶一铺最完好，画中层砖屋基，上建屋舍，前面有石阶。阶前两个人身着唐装（幞头长衣），两手抱持朝笏遮面，躬身作行礼状，相信这就是王玄策和李义表。室内走出一人，衣饰形象都和敦煌佛教艺术中的维摩诘无异。虽无榜题遗留，但据画面场景、人物神情，对照有关文献，能推定是维摩方丈故事。

莫高窟五代第98窟甬道顶绘画王玄策巡礼那烂陀寺三亿罗汉塔故事，这是归义军统治敦煌两百年中，最常见的佛教史迹故事画题材之一。由于那烂陀寺是古代印度的名刹大寺，在中印文化交流中有重要地位，多位中国名僧在此学法，笃信佛教的王玄策也在出使印度时，来此寺巡礼。画中所见幞头长衣人应是王玄策，游寺时向三亿罗汉塔礼拜。

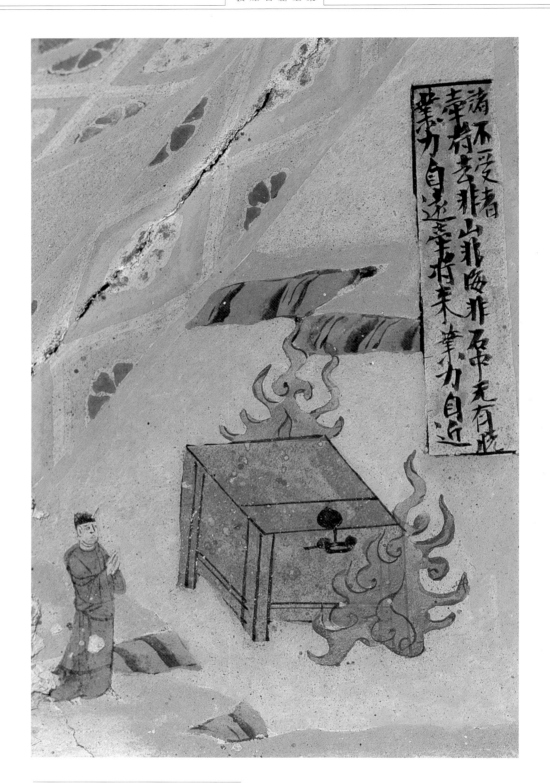

诸不受者
韋将去非
山非海非石中无有此
業力自遠臺有来業力自近

158 泥婆罗水火油池和弥勒头冠柜
此图画在弥勒像侧旁。画面上的方形柜状
物，即弥勒头冠柜；四面的水火油池烈火，
即《法苑珠林》、《释迦方志》提及的火龙
火；岸边顶礼观赏者，是唐朝敕使王玄
策。
中唐 莫237 西壁佛龛顶

159　油河

传说泥婆罗油河是释迦沐浴水变成，榜题同弥勒头冠柜故事相连。

五代　莫98　甬道顶

160　弥勒头冠柜

五代　莫98　甬道顶

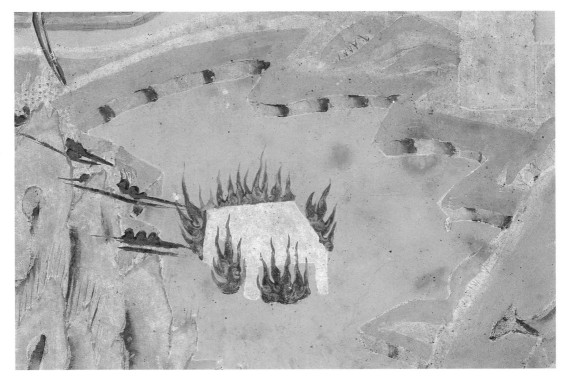

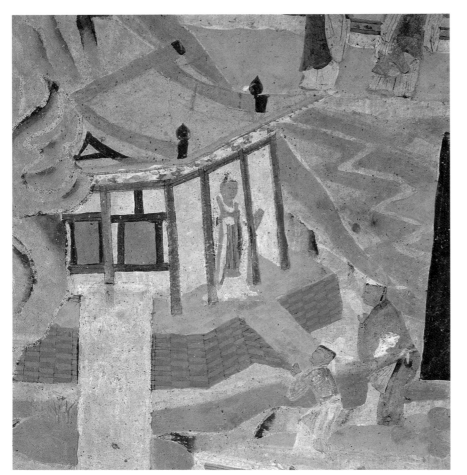

161 王玄策参观维摩诘故居

图中房屋前的两人，幞头长衣者应是王玄策，他在印度曾参访维摩诘的故居。王玄策以笏（或说手板）量基，只有一丈，故名"方丈"，后来变成寺院住持的称呼。

五代　莫98　甬道顶

162 那揭罗曷国佛留影像座前佛陀足迹

古代天竺有佛足迹的地方不止一处，佛足迹图传入中土与王玄策有关。

宋　莫454　甬道顶

第 四 章

文殊和五台山

　　五台山在中国山西五台县，山有五峰，最高海拔三千多米，是中国
著名的佛教圣地，与四川的峨眉山、浙江的普陀山、安徽的九华山合称
为中国佛教的四大灵山。

　　从唐代初年开始，五台山渐渐成为中国佛教圣地和文殊信仰的传
播中心。印度僧人甚至远道到中国求经，例如公元 664 至 665 年（唐代
麟德年间）凉州智才和尚接待印度摩诃菩提寺僧人释迦密多罗，到五台
山顶礼文殊。文殊信仰东传朝鲜和日本，西南传尼泊尔、印度和斯里兰
卡，成为中国及邻近国家文殊信仰的源头，至今各国到五台山朝圣者仍
络绎不绝。

　　五台山圣地的形成、文殊信仰的风行和汉地瑞像的产生，这三个现
象表明佛教中国化已经成熟。五台山佛教圣地先后经过"三武一宗"灭
佛，仍屡废屡兴，至今不衰，是佛教在中国深入发展、彻底中国化的结
果。

第一节　五台山文殊道场

中国佛教中心的形成

早在东汉时，五台山已有佛教寺院。汉明帝派蔡愔西行求法，回国与印度高僧摄摩腾和竺法兰等同行，后在五台山建立大孚灵鹫寺（即大华严寺，今称大显通寺）。其后佛教在五台山续有弘扬，北朝时更有长足的发展，北齐时山上寺院共两百多所，唐代五台山的文殊信仰大盛。清代皇室崇信藏传佛教，山上更建立了藏传佛教寺院。

五台山虽传早在东汉已建佛寺，但成为中国佛教圣地则与文殊道场（道场是学道、成道和供养佛与菩萨的地方）和《华严经》有密切关系。《华严经》是佛陀成道后，藉文殊和普贤显示佛陀因行果德之佛典，公元420年译成汉文。《华严经》卷九十九的《菩萨住处品》记：

"东北方有菩萨住处，名曰清凉山。过去有善菩萨住止，彼现有菩萨曰文殊师利菩萨，有菩萨眷属一万，常为说法。"

《华严经》只说东北方有一座清凉山，但没有具体指证。唐代译出的《文殊师利法宝陀罗尼经》则明确记载：

"东北方有国名大震那，其国中有山号五顶，文殊师利童子游行居住，为众生说法。"

古代印度称中国为"大震那"，而五顶之山，正吻合五台山有五台（顶）之义。五台山位于山西山区，盛

暑时平均温度只有摄氏二十度，偶合成为清凉山的条件，成为佛教徒附会的张本。唐代澄观撰《华严经疏钞》，指清凉山就是五台山，两者因而正式挂钩，于是五台山又称"清凉山"，认为是文殊居停和说法的地方，从唐代开始五台山逐渐成为中国佛教中心。

五台山文殊信仰与敦煌佛教艺术

佛教传入中国初期，神祇都带有浓厚的印度色彩。随着时代的推移，佛教与中国固有传统文化结合，神祇亦逐渐改变面目，因而为中国人所尊信。文殊是其中变化最快，中国人最早接受、信仰最诚的菩萨之一。度其原因，首先是文殊主司智慧，随释迦出家，是释迦佛的胁侍菩萨。而南北朝时，玄谈风气极盛，《维摩经》大受欢迎。维摩居士患病，与探病的文殊菩萨为病与不病而互相辩难，辩论充满玄机，两位主角深为知识分子称颂。莫高窟早于隋代已绘画文殊和维摩论难的"维摩经变"，这是敦煌最早出现的经变种类之一。其次《华严经》、《法华经》在南北朝时已渐流行，文殊在其中都是重要菩萨。唐代佛教宗派林立，但文殊仍为多个教派尊奉。宗奉《华严经》、《法华经》的华严宗、天台宗都尊奉文殊，禅宗亦把他奉为七世佛的祖师。

中原地区的五台山文殊信仰萌发于南北朝时，至唐大盛。据现有材

料，未足以知道这种信仰早期盛行于河西的情况。然而北魏灭北凉时，俘虏大量河西居民，将他们安置在正定（今河北保定）一带，此地是从东面登五台山必经的大站。既然他们住在五台山附近，大有可能向西传播文殊和五台山信仰。侨居当地的河西人将佛教向家乡传播，文献中有例可征。唐代初年，凉州（今武威）高僧智才曾虔诚地送佛舍利到五台山。因此，估计早在唐代初年，河西走廊和敦煌已接受文殊和五台山圣地的信仰。

要了解这种新信仰对敦煌佛教艺术的影响，则须由五台山图和新样文殊出现去探究。文殊是释迦（在华严宗而言，为毗卢遮那佛，即佛之法身）的胁侍菩萨，新样文殊却是根据文殊在五台山两次化现的形象而绘的。五台山图和新样文殊有密不可分的关系。五台山图中唐时在敦煌出现，而新样文殊的出现则最早在晚唐。

五台山图和新样文殊相继出现

以前有关敦煌地区五台山图和新样文殊的来源有两说，一说是中唐穆宗时，公元 822 年唐与吐蕃会盟，两年后，吐蕃请五台山图，影响及于敦煌。一说是当佛教中国化后，五台山佛教圣地的信仰反馈影响西域，因而在河西和敦煌留下汉地佛教西传的痕迹，例如敦煌遗书记载中土、回鹘和敦煌的几位大和尚先到五台山巡礼，再到于阗的事迹。两说都以敦煌及河西地区为被动接受，且是附带受影响，似乎忽略上文所言文殊信仰自南北朝以来的普及程度，及河西和敦煌可能早在初唐已接触五台山圣地的内部因素。

五台山被指为清凉山之初，并无绘制五台山图。唐代初年，高僧会颐奉皇帝之命在五台山巡礼，画出五台山小帐，才有五台山图出现，他并撰《传略》广为宣传，五台山信仰因之传遍京畿。会颐的小帐和《传略》应该是最早宣传文殊和五台山的图和图本文字。敦煌莫高窟多五台山图，敦煌遗书也有不少五台山赞，两者以往可能是相辅为用的。至于会颐这张五台山图的具体形式不详，称为小帐，可能是屏风式。现存敦煌石窟的五台山壁画，最早出现在中唐时，共四幅，其中三幅均属屏风画。

五台山图出现之后，即不断改变绘画形式，开创了与五台山有关的中国佛教艺术。其一方面结合名目繁多的五台山圣迹故事，发展出内容繁多、有似经变的五台山图；另方面改造文殊这位印度佛教神祇为中国佛教神祇，出现"新样文殊"形象。

"华严三圣"的主尊是毗卢遮那佛，文殊和普贤是他的左右两胁侍，文殊代表佛的智慧，普贤代表成佛的决心，这是依据《华严经》绘成的。这种形式的文殊变在敦煌出现于初唐，与普贤变相对出现，流行至于晚唐。为了区别，可称为旧样文殊。

中国现知最早的新样文殊形象出现在山东成武县一个高僧舍利塔地宫门扉上，内有于阗王及善财童子，成于盛唐开元年间。至于敦煌的新样文殊出现于晚唐，流行直至元代。"新样文殊"一名，来自五代莫高窟第220窟文殊变相下方的发愿文，是供养人所写。该铺变相在1975年移出宋代修建的复壁甬道时发现。此前根本没有新旧的观念，现在称为新样文殊的图像，没固定名称，多被称为文殊三尊像、五尊像等。

新样文殊的形象，源自文殊两次在五台山化现。一次是化为贫女，带着孩子和狗到五台山大孚灵鹫寺乞食被逐，现出真身的故事。文殊三尊像即来源于此，贫女带着的孩子是善财童子、驭狮子的于阗王，狗则是青狮坐骑的化身。故三尊像有善财童子、于阗王和文殊菩萨乘狮子像。《华严经·入法界品》记载善财童子向文殊发愿心而证入法界，因他出生时有种种珍宝涌现，故名善财。于阗王何以取代昆仑奴为文殊牵狮，则未有定论。五尊像故事源于文殊在五台山化为老人，请来自罽宾国的佛陀波利带佛经来中国的故事，把三尊像加上老人和佛陀波利就是五尊像。亦因如此，部分新样文殊有五台山为背景，像晚唐的第144窟。

晚唐的新样文殊，仍是与普贤对出，龛中主尊虽有毁坏，但多是佛，不脱华严三圣的窠臼。有些人物组合还有旧样文殊的痕迹。例如晚唐第147窟的新样文殊除了青狮旁的少年，估计应为善财童子外，旁边还有许多菩萨、天王，可见到从旧样变为新样的地方。

在五代时，出现并非华严三圣组合的新样文殊，例如第220窟。此窟在主龛有佛，龛外有文殊和普贤变对称出现，是华严三圣格局。但北壁另有"新样文殊"，是以文殊化贫女故事为依据，驭狮于阗王和善财童子都出现了，而对面没有普贤。这究竟是偶然因素，或者是文殊信仰进一步加强，还待研究。不过以后文殊与普贤对出的洞窟为数仍多。

敦煌五台山图的各种形式

五台山是文殊的道场，在敦煌，两者水乳交融，发展到后来，有五台山图必有文殊图。敦煌壁画的五台山图可略分为三种形式：屏风式、经变式、圣迹式。屏风式出现最早，后来逐渐结合零散的五台山圣迹故事，以中国佛教艺术特有的经变画形式出现。

一 屏风式

将壁画分割成一块一块像屏风一样的直立长方形，故名。出现于中唐，是敦煌五台山图的最早形式。这时五台山图和文殊是分绘的，甚至是单绘的，例如第159和237窟，上面是文殊变相，下面是五台山故事。但

第 361 窟五台山和文殊没有分开。

二　经变式

经变本指将佛经改画为通俗易懂的故事画,后来其他内容亦有袭用这种形式。经变式五台山图由晚唐开始盛行。特点是将文殊和五台山图合绘在一画之中。有些在文殊变下面只绘山水,有从屏风式转变为经变式的过渡之感,亦有五台山画在文殊四周,山上寺塔、朝拜及各种化现表现较多,已似经变的形式。值得注意的是,晚唐时文殊变相已向新样变化。经变式与新样文殊结合,显示五台山文殊信仰已进了一步。莫高窟第144、19窟都是其例。经变式的另一特殊大作是第61窟正壁的大型五台山图,本章第二节详细介绍。

三　圣迹式

指圣迹在画面中占绝对优势。五代榆林窟第32窟该铺,最为奇特。彩云数朵由池中升起,承托着文殊和随侍者。文殊坐在青狮背上的莲花座上,有驭狮人。下方绘文殊显灵为老人和金龙现,是五台山中台故事。画的四角,各绘五台山之一台,上画寺庙和有关的故事,与中央的文殊及化现故事合组成五台山圣迹图。

敦煌所见新样文殊的形式

新样文殊最初是根据化现为贫女的故事为骨干的,由于主要由文殊、于阗王、善财童子组成,称为文殊三尊像。然而这种组合也有变化。有些文殊图只有于阗王陪侍,没有善财童子,如榆林窟五代的第39窟、莫高窟北宋的第25窟的文殊图都属此类。这种组合也可属于新样文殊的一种,因为在流传的文殊化贫女故事中,也有贫女只带一个孩子的说法,如日本僧人圆仁在《入唐求法巡礼行记》所记的贫女故事即是如此。不过这种组合在北方虽有,但主要流行于中国西南地区,如四川大足北塔和妙高山等。

及至宋代,出现文殊五尊像,即增加文殊所化现的老人和佛陀波利,在敦煌,以元代第149窟最典型。但陕西延安清凉山石窟第2窟有一文殊五尊像,前有善财童子,旁有老年武士执缰,上方绘文殊老人作儒者打扮,佛陀波利居后,作老僧打扮。清凉山石窟第1窟北宋元丰元年(公元1078年)的题记显示,公元十一世纪文殊五尊像已在中国流行,比宋代《广清凉传》所记早近百年。此窟的文殊五尊像和日本的相同,证明日本文殊五尊像这一佛教艺术题材是源于中国的。

在中国西南,也有窟内以新样文殊和普贤同为主尊,没有释迦或毗卢遮那佛的例子,表现西南佛教信仰的地域特点。如四川大足石篆山北宋的第5窟和广元的千佛崖石窟。

最后,以巨大的五台山图而著名的莫高窟第61窟,可能也是新样文殊

为主尊的特例。此窟俗名"文殊堂",但现在塑像已毁,而从遗存的背屏上的狮尾及佛坛上的方基和狮爪,足以证明主尊应该是骑狮的文殊。由于塑像全毁,无法知道有没有于阗王等新样文殊的胁侍。但今日五台山文殊寺山门内的主殿,有以文殊五尊像为主尊的例子,且多了一个紫红面、穿铠甲的形象,或许是与五台山传说有关的龙王。塑像约成于明代,是目前所知人物最多、时代最晚的新样文殊形式。

此图以绘画文殊圣迹为主,他仍居全图的中心,五台山的东西南北四台,分别绘于四角,各绘代表该台的故事,而中台就是文殊所在的位置。

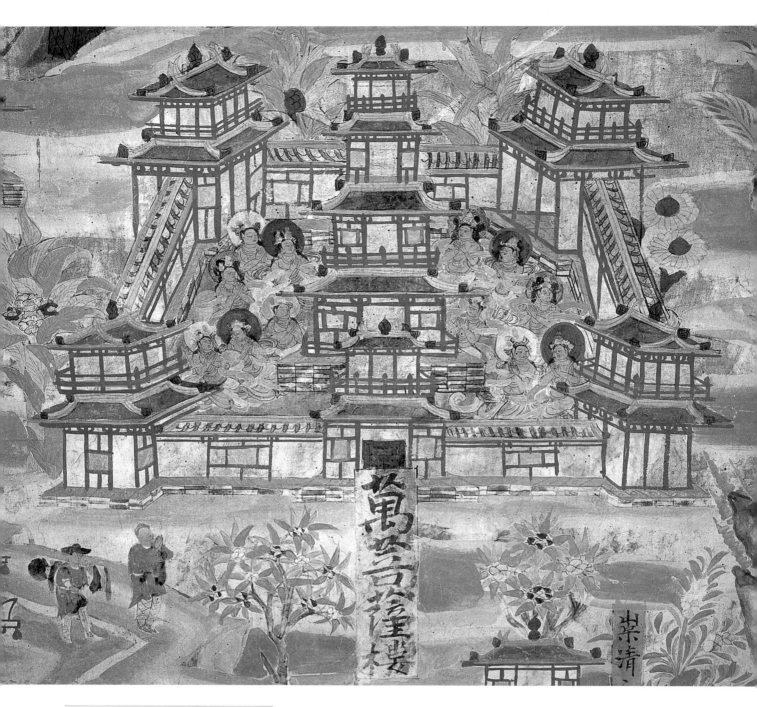

163 万菩萨楼

在图的中央是一座佛寺,寺内是十二身赤
袒上身的菩萨,皆合十结跏,榜题写"万菩
萨楼"。敦煌壁画习惯以一当十、当百、当
千表示,所以一十即一万。这是表现文殊
一万眷属。《华严经》记载文殊有一万菩萨
眷属,文殊常为一万眷属说法。五台山图
的中央位置便按此绘画了万菩萨楼,楼作
方形,周边设廊,四角有角楼,院中的两层
楼有十二身菩萨听法。

五代 莫61 西壁

1—16

164 屏风式五台山图

这一类图的特点是将文殊和五台山图分
开绘画,此图的上面就是文殊变相。因为
五台山是文殊的道场,所以右屏山峰上面
的天空,画了骑狮文殊。其他画的是五台
山故事。

中唐 莫159 西壁下部

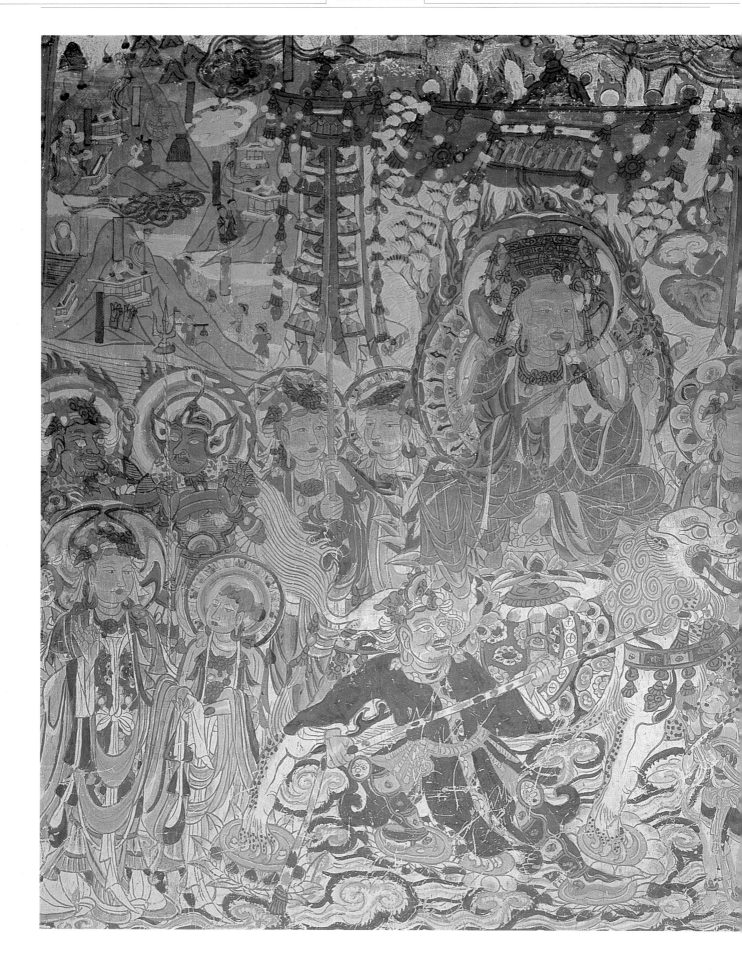

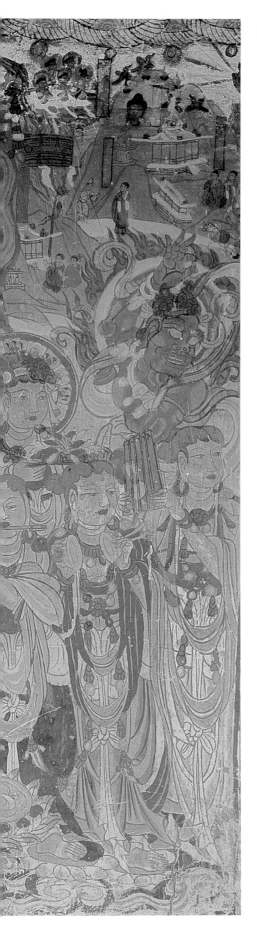

166　文殊菩萨

五代　榆19　西壁

165　新样文殊及五台山图

文殊作男身,有须,骑在青狮上。青狮的
左侧是驭狮的于阗王, 右侧是善财童
子。其后为菩萨和天王,图的左右两上角
是五台山图。

五代　榆19　西壁

168　五台山图局部

图中有五台山图的重要元素,例如毒龙和
台顶的水池,亦有僧人苦修的草庵。

五代　榆19　西壁

167　五台山图局部

此图中有五台山图最重要的元素,即文殊
化现为老人;还有其他的五台山圣迹故
事,如佛头现。

五代　榆19　西壁

169　晚唐的新样文殊

新样文殊最早出现于晚唐，表示文殊在
汉地大乘佛教的佛和菩萨谱系中，地位
已经提高。

晚唐　莫147　帐门北侧

170　晚唐的新样文殊

这是晚唐新样文殊的特写。新样文殊出现
后，旧样文殊并没有立即消失，新和旧是
并存的。

晚唐　莫144　帐门北侧

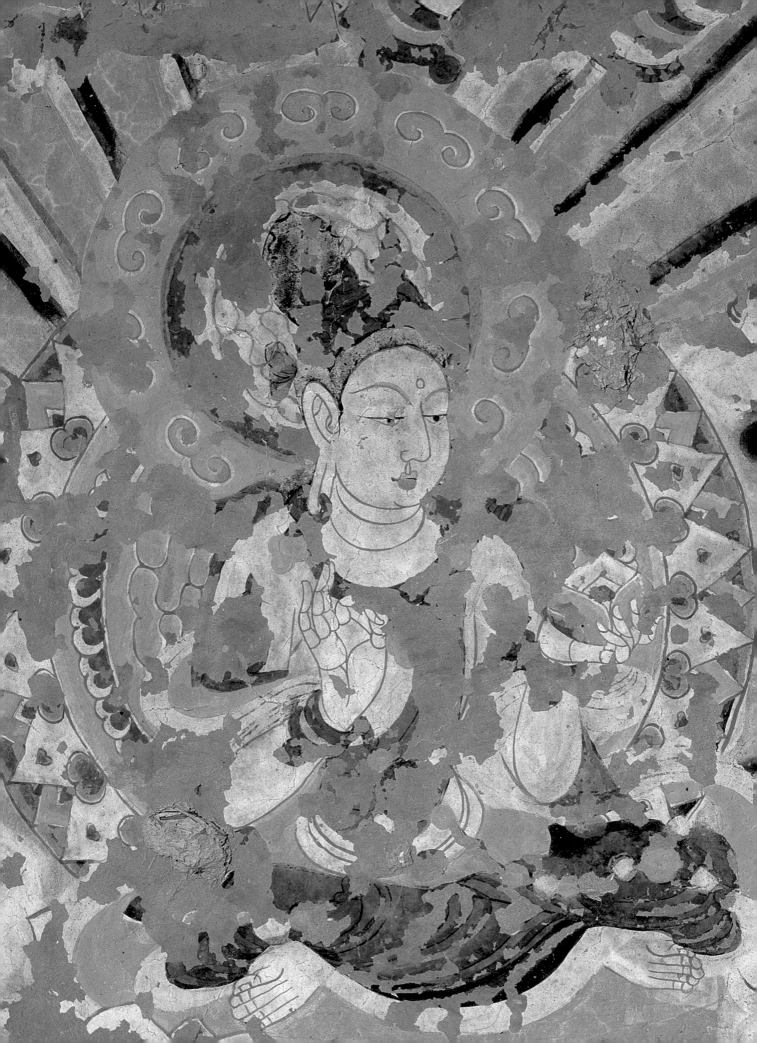

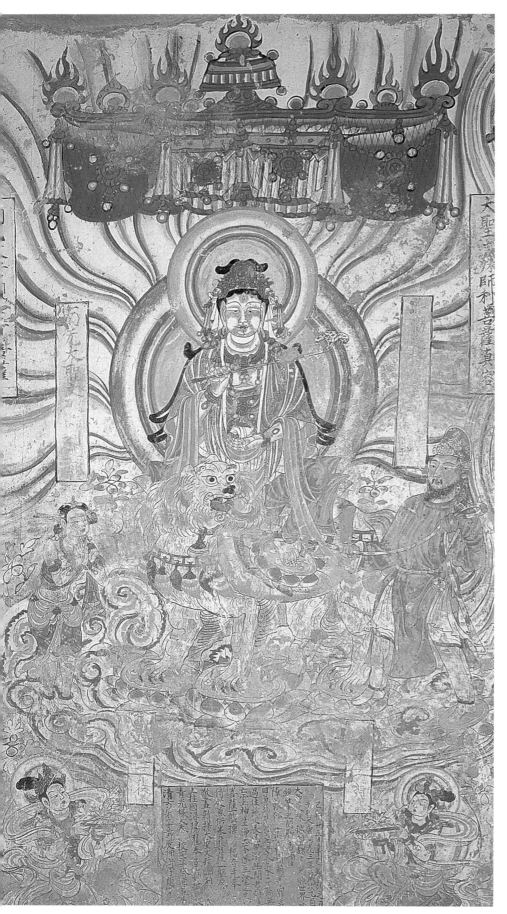

171 新样文殊图

此图上部由三幅画面组成,中央是文殊三
尊像,即文殊、站在狮子头前的善财童子
和站在狮子尾的于阗王,下方左右角各有
供养菩萨。红色底的发愿文,写明绘画此
像的缘起。壁画的底部是七身供养人的画
像,各有榜题写明姓名和官衔。

文殊端坐于青狮宝座,牵狮人戴红锦风
帽,着红袍毡靴,由榜题可知是于阗国
王。这铺文殊变没有按传统方式把文殊
与普贤相对画出,而是以文殊作主尊,
并且把牵狮的昆仑奴改成于阗王,故称
新样文殊。新样文殊正体现文殊崇拜的
兴起。

五代 莫220 甬道北壁

172　新样文殊发愿文

此发愿文写于后唐，记载出资绘画新样
文殊的缘起。文中大意说：清士弟子归义
军随军参谋浔阳人翟奉达，敬画新样大
圣文殊一躯和侍从，兼供养菩萨一身，保
佑建造石窟的主人和家属不堕入三途
（即女人，饿鬼，畜牲）；为先父、先兄祈求
不入地狱，为健在老母、合家子孙祈求平
安。五代后唐同光三年（公元 925 年）题
记。

五代　莫220　甬道北壁

173　经变式五台山图

图的主尊是文殊，因被彩塑所挡，无法拍
得下身。文殊上方是代表五台山的佛寺
和僧人苦行的草庵。

宋　莫25　西壁上部

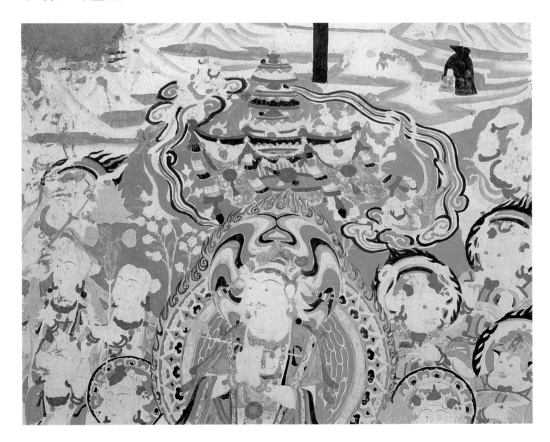

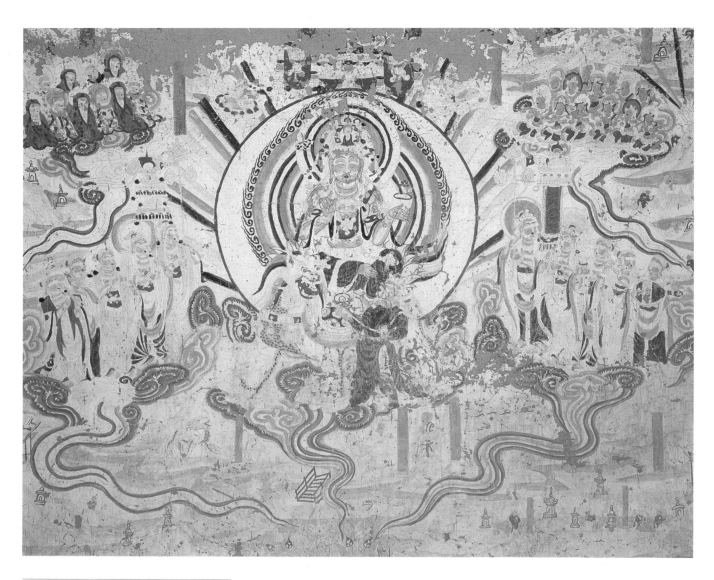

174　圣迹式五台山图

五代　莫32　东壁

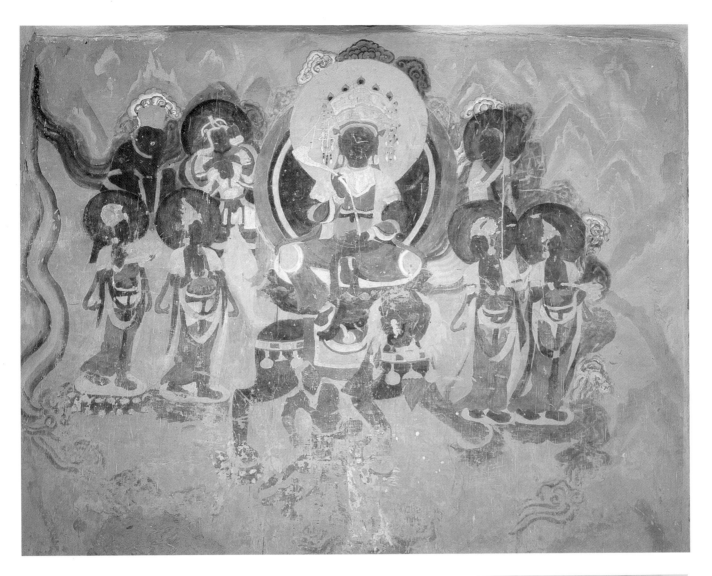

175　文殊五尊像

图的中央是文殊，两旁是他的胁侍，有于
阗王为他驭狮。用中国山水画的山峦表
示五台山，成为文殊的背景。

元　莫149　南壁

第二节　五台山的化现传说和登台活动

　　莫高窟第 61 窟俗称为"文殊堂"，其主壁——西壁以山水画形式绘画"五台山化现图"，面积颇大，内容包括五台及各峰的景色和各种灵异、圣迹、佛寺，以及登山朝圣的香客和道人、使节等等，全面展示五台山的一切，包括五台山周围一带的地理环境。这是一幅非常形象的地图，它是莫高窟三大史迹壁画之一，蕴藏大量的历史资料。该图的绘画时代，据画面上建筑物及湖南送供使等，应在五代后期，即公元 947 至 955 年间。

现存最大的五台山化现图结构

　　这幅面积达 45.9 平方米的大图，可分为上中下三个部分，视点的安排非常巧妙。图最上部，画各种菩萨化现景象，右边以观音、文殊，左边以毗沙门天王、普贤为首，莅临五台山上空赴会，后各有菩萨、罗汉及天龙化现；中部描绘五台山五个主要山峰及山中各大寺院情况，同时又有各种灵异画面穿插于五峰，像佛头、佛足、金五台化现等；下部表现通往五台山的道路，包括从山西太原到河北镇州沿途的地理情况，充满日常生活气息。全画内容繁富，而天上诸神与山中诸祥瑞及山下道路的写实，共存于一画面中。诸神在全画而言是平视的，看五台及登五台的道路则仿佛从天上鸟瞰，神异之象在画面愈低之处

愈少，渐至全无。由于画面高大，对站在下面仰观全画的读者，则起到登五台圣地，渐行渐近神异的感觉。

　　五台山的五个山峰不是按实际位置安排，而是以中台为中心，两面分画北台、东台和南台、西台。中台下面画文殊真身殿、万菩萨楼，两边各有五座大寺院分布其间，两侧的寺院大门都朝向中央。画面最下面，在两侧亦各画太原城和河东道山门，镇州城和河北道山门。画面基本对称，虽然细节极多，其布局实以中台和文殊真身殿、万菩萨楼为中轴线。

文殊在五台山图

　　文殊是五台山的崇拜核心。五台山图虽然像是五台山地图，但作者的本意决非如此，化现是五台山图的创作原意。在文殊信仰流行的时代，人们对佛经中宣扬的文殊的种种神异事迹深信不疑。隋唐以来，许多高僧都说在五台山见文殊化现；许多著名大寺修建之前，均传说见到文殊显化。五台山图以大量画面描绘化现景象，如雷电云中现、圣灯化现、灵鸟现、化金桥现处、金龙云中现等等。一百九十五条榜题中，各种瑞现内容就占了四十六条。

　　五台山既是文殊道场，许多化现都与文殊有关。在天上，文殊骑金狮子驾祥云出现，被他降服的五台山五百毒龙，亦翱翔于五台山上空。在山

中，图的最中央处有一佛二菩萨，文殊与普贤以胁侍形象侍佛；山中两度出现文殊化作老人见佛陀波利；有贫女庵，庵前没有文殊，但文殊化贫女故事在五台山无人不晓；还有道义兰若中有文殊与维摩对谈。画中这种种渲染，正符合当时人的文殊信仰心理。圆仁《入唐求法巡礼行记》说，入五台山圣地时，举目所见，都产生文殊所化之想，"见极贱之人，亦不敢作轻蔑之心；若驴畜亦起疑心，恐是文殊化现"。

登五台山的道路和香客

五台山成为佛教圣地后，登台巡礼、朝谒文殊菩萨的僧俗和中外游人络绎不绝，开通了登五台山的道路。第 61 窟五台山图画登台道路有东路、南路和北路。

东路由海路经沧州、镇州（今河北保定）西行到五台山，这是中国东部沿海各地、朝鲜半岛和日本登五台山朝圣的道路。南路由太原起始，是南面登台最便捷的路。由太原北行到忻州定襄（今属山西），经过河东道山门西南，过关至五台。北路由山西大同开始，南行经繁峙以达五台山。北路开通应是北魏定都大同后，五台山定为皇家御花园，皇帝经常至此打猎。第 61 窟五台山图中画有"魏文帝箭孔山"，所指应是北魏孝文帝游五台山所留遗迹。

登五台山的人，有送供的使节、道人，各种阶层的朝圣香客，还有为他们牵驼赶驴的，打柴负薪供给山中各种人日用的，充满画面。山间还有许多修行的僧人，在山上野外，盖草庵苦修。

图中绘送供使节四处，三处绘于东路，除湖南送供使之外，有来自朝鲜半岛的"新罗送供使"和"高丽送供使"。此绘东路是五台山以东诸地登五台山的基本路线。佛教信仰经中国东传朝鲜半岛和日本，文殊及五台山信仰亦传到当地。古代高丽和新罗来华僧人众多，至于使节朝贡，史载五代时，新罗王金朴英遣使朝贡（公元923—924 年，后唐同光元年至二年），但未悉是否顺道到五台山。文献虽然没有确证高丽和新罗送供使到五台山，但以五台山信仰之盛，此图有新罗和高丽送供使的榜题，图中又有新罗王塔，推之亦有可能。况敦煌遗书中的佐证材料亦不少，既有谓在五台山看到新罗王子塔的圣迹，亦有记载新罗王子在五台山的活动。五台山图的送供使和新罗王子塔的图像资料，为研究唐、五代时期中国和朝鲜半岛的关系，增添了新的内容，有极重要的史料价值。

五台山图绘画的目的虽然主要是化现，但图中保存了大量佛教历史资料，有的还补充了史书所未载的内容，实际上是一幅形象的佛教史画。

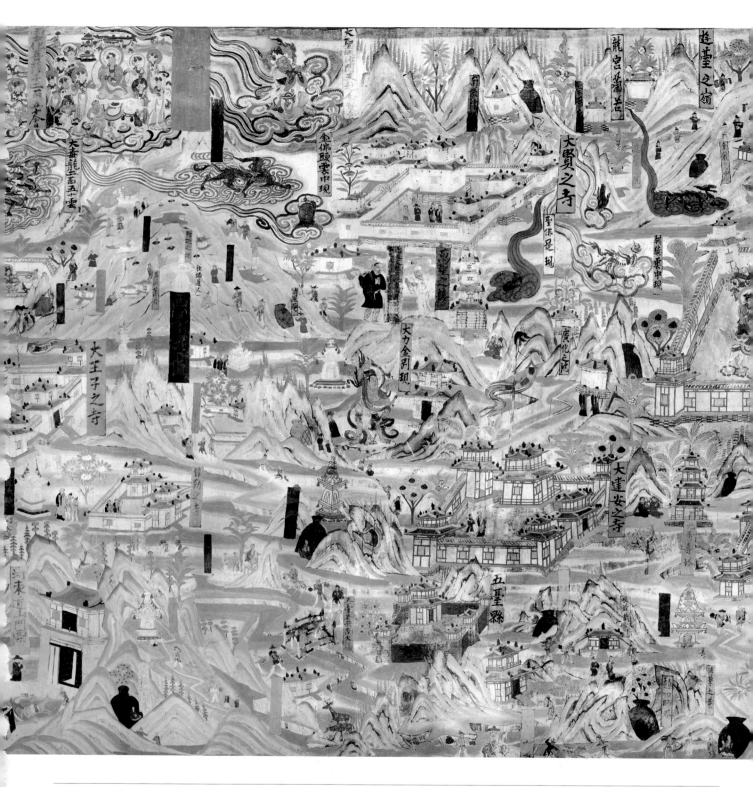

176　五台山化现全图

此图是敦煌壁画中画面最大的一幅五台
山图，是敦煌三大佛教历史画之一，属于
绘画佛教圣迹地图的图经类历史画。其余
两幅，是第323窟的佛教史迹画和第72窟
的刘萨诃因缘变相。三幅均以通壁绘制。

此图用山水画形式全方位展示山西五台
山的各种佛教圣迹、佛寺和登山朝圣的
香客。全图以文殊真身殿为中心，向左右
铺开各种传说故事和五台胜迹。五台以
一字排开，自左而右，顺次为南台、西台、

中台、北台和东台。中台居全画中央顶
部，其下的文殊真身殿，内有华严三圣：
毗卢遮那佛、文殊和普贤，再下是文殊一
万眷属的万菩萨楼。

五代　莫61　西壁

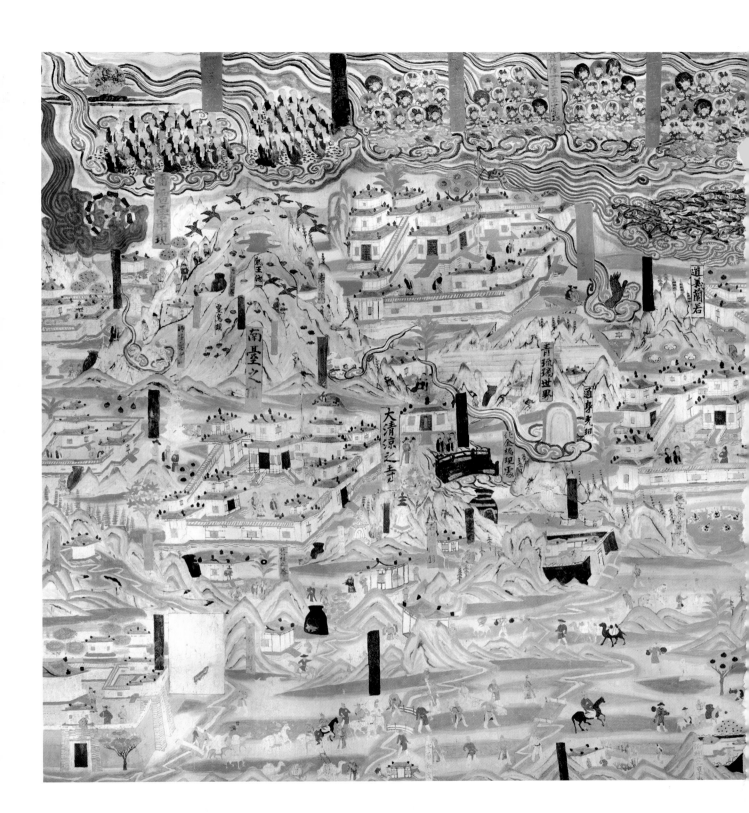

第61窟"五台山化现图"示意图

五台山化现图共有195个榜题。

黄色榜题是各种神话传说和圣迹故事。

1　罗汉一百五十现
2　云现罗汉百五十俱
3　菩萨千二百五十俱
4　菩萨一千二百五十现
5　菩萨一千二百五十云俱
6　云化菩萨千二百五十会
7　普贤菩萨像驾神……云中……会……五
　　台之……赴……堂
8　大圣毗沙门天赴普贤会
9　观音菩萨赴会
10　大圣文师利菩萨乘金色狮子驾现祥云……
　　空虚谈数玄音响同龙吼
11　化云菩萨一千二百五十
12　云……菩萨千二百五十
13　现……二百……
14　菩萨千二百五十现
15　阿罗汉一百五十人俱
16　阿罗汉一百二十五人会
17　雷霆云中现
18　狮子云中现
19　灵鸟现
20　圣灯现
21　狮子云中现
22　化金桥现处
23　通身光现
24　佛手云中现
25　大毒龙二百五十云
26　青狮子现
27　婆竭罗龙王现
28　金佛头云中现
29　佛陀波利从罽宾国来寻台峰遂见文殊化老
　　人身路问其由

30　大力金刚现
31　圣佛足现
32　骐骥云中现
33　金龙云中现
34　金龙云中现
35　娑竭罗龙王现
36　金塔现
37　金五台之化现
38　毒龙二百五十降
39　雷电现
40　五色光现
41　佛陀波利见文殊化老人身问西国之梵
42　阿育王瑞现塔
43　金色世界现
44　功德天女现
45　白鹤现
46　(白鹤现)
47　金钟现

棕色榜题是五台山及附近的寺院、窟、塔及
山上游人等等。

48　文殊寺化身塔
49　灵应之寺
50　小贤兰若
51　封禅道者庵
52　南台之顶
53　菌草兰若
54　吉祥之庵
55　龙王池
56　岩济院
57　游台道人
58　菩提之庵
59　…(降)生之塔
60　光严之……(塔)
61　大清凉之寺

62　石佛兰若
63　兜率之庵
64　青琉璃世界
65　普贤之塔
66　大金阁之寺
67　道义兰若
68　莲花池塔
69　大王子之寺
70　西台之顶
71　兜率之庵
72　广化之院
73　杯度兰若
74　释迦之寺
75　住塔道人
76　弘化之院
77　清风庵
78　弥勒之院
79　铁勒之寺
80　降龙……(兰若)
81　无著和尚塔
82　资福和尚庵
83　明月池兰若
84　伏牛和尚庵
85　万圣之楼
86　南塔律院
87　大贤之寺
88　华原观
89　龙宫兰若
90　应圣之院
91　广化之院
92　大建安之寺
93　取性道者庵
94　千……窟寺
95　般若兰若
96　新罗王塔

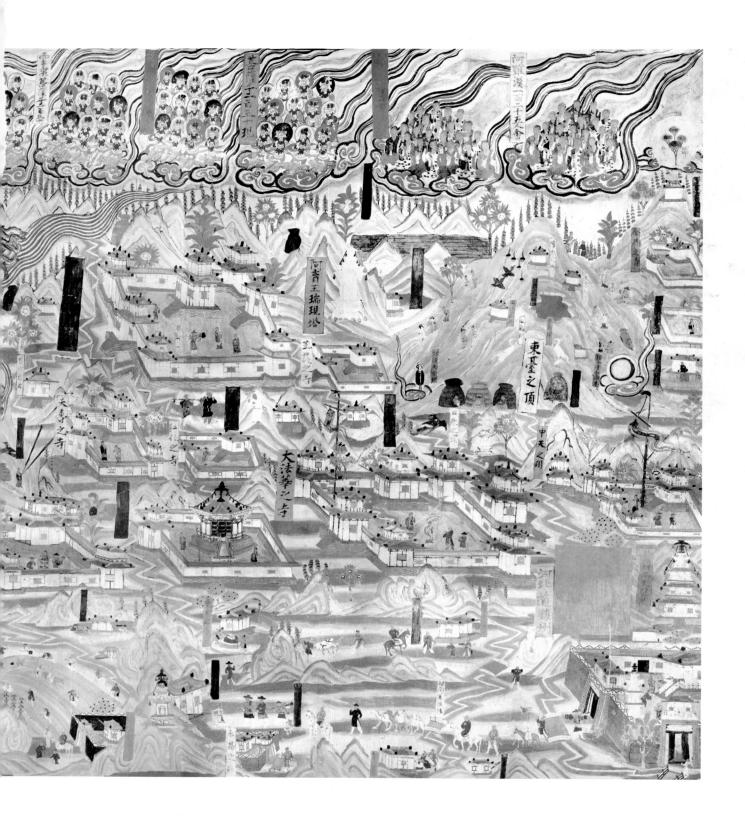

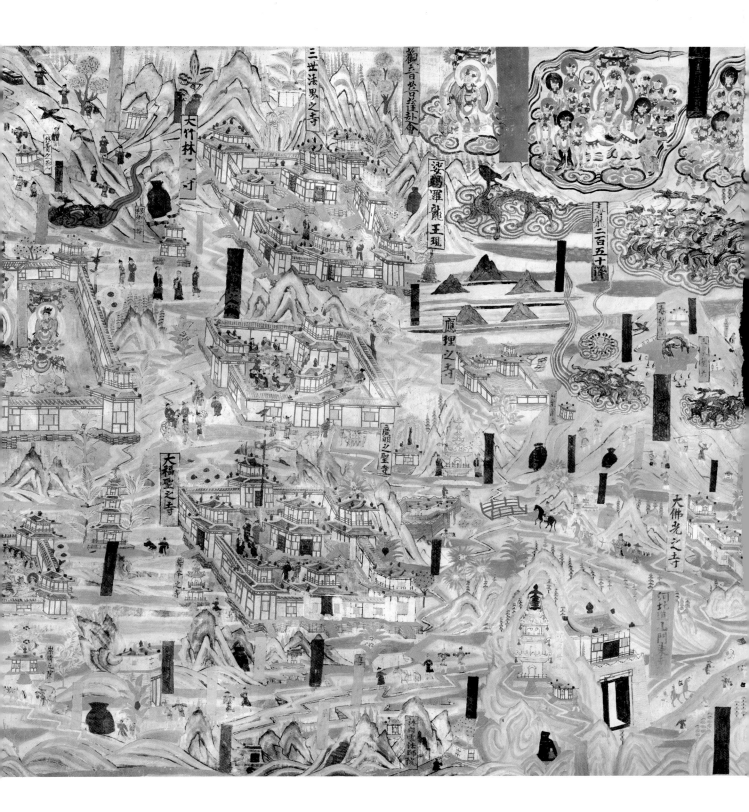

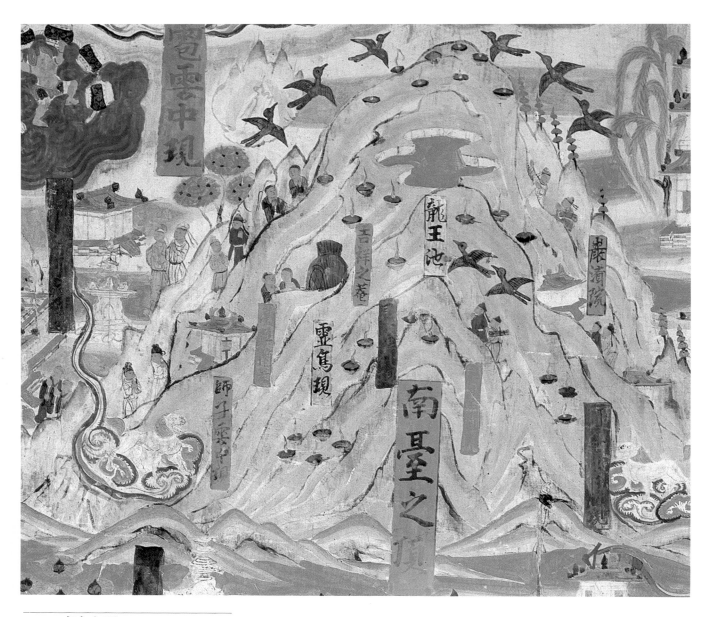

177　南台之顶

五代　莫61　西壁

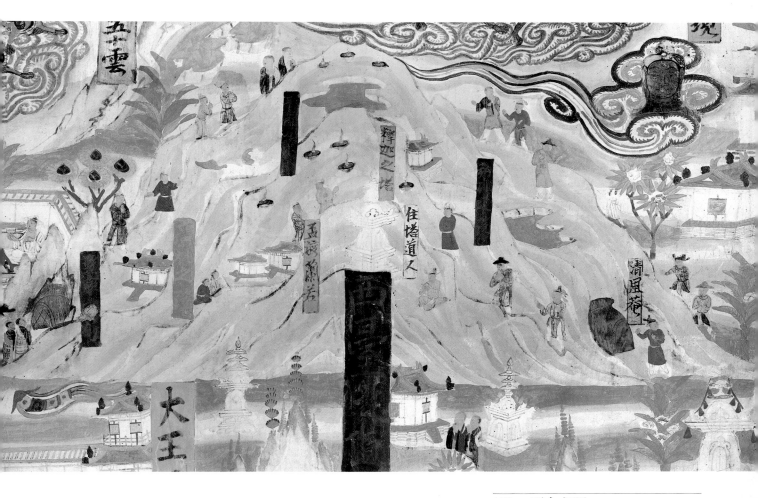

178 西台之顶

五代 莫61 西壁

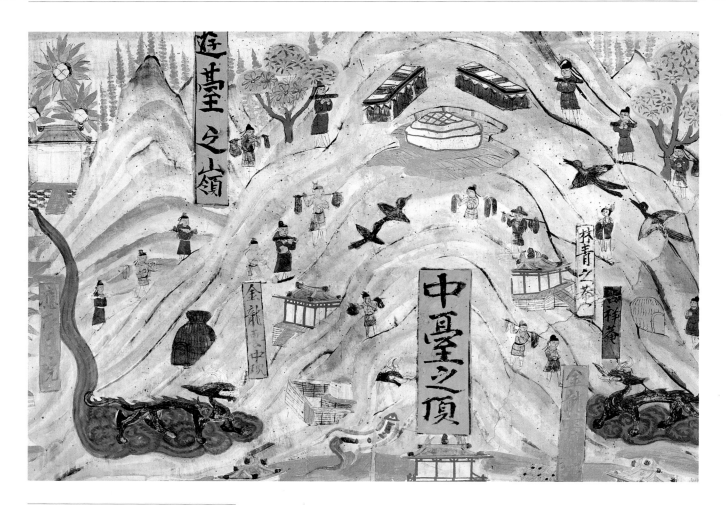

179　中台之顶

五代　莫61　西壁

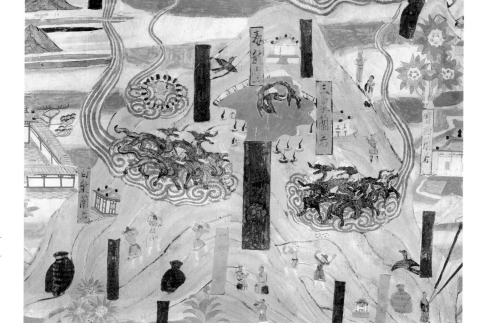

180　北台之顶

北台海拔 3058 米,是五台山最高峰,图中
北台绘有水池,水池上有"毒龙堂"榜题。
北台顶今有龙王庙。

五代　莫61　西壁

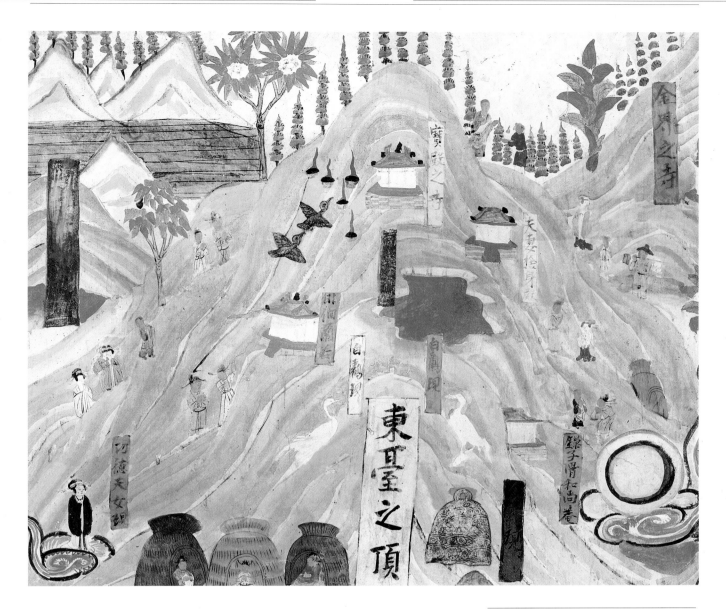

181 东台之顶

五代 莫61 西壁

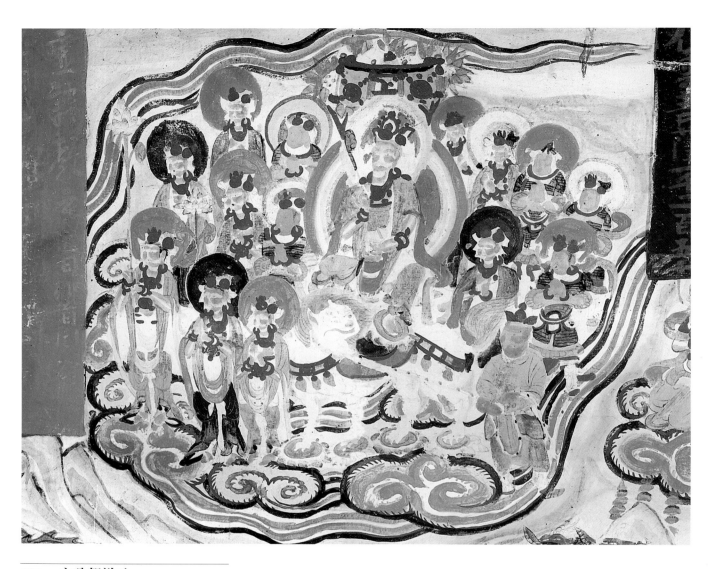

182　文殊驾祥云

五代　莫61　西壁

183　毗沙门天王赴会

五代　莫61　西壁

184　菩萨千二百五十现

五代　莫61　西壁

185　阿罗汉一百二十五人会

五代　莫61　西壁

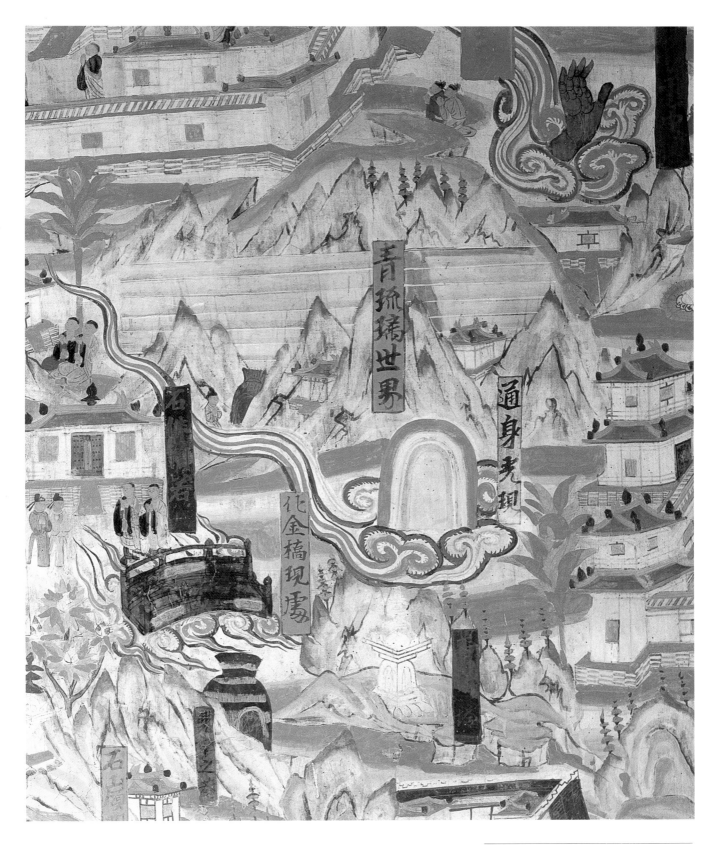

186 佛手云中现、青琉璃世界、
金桥现、通身光现

五代　莫61　西壁

187　佛头现

五代　莫61　西壁

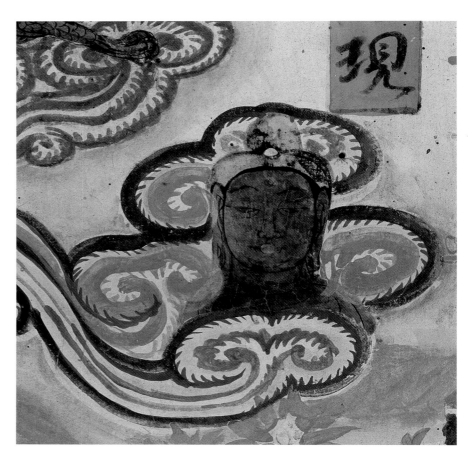

188　大力金刚现

五代　莫61　西壁

189　金五台现

五代　莫61　西壁

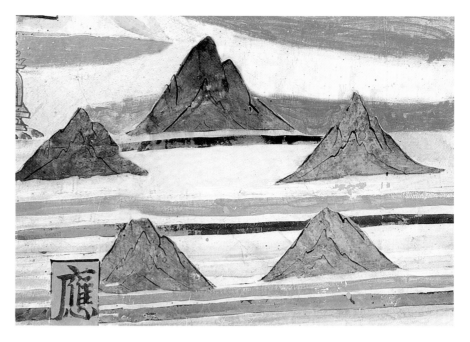

190　僧人苦修的草庵

在野外结草庵修持的方式，是从中亚传
入中国的，此图反映佛教东传对中国的
影响。

五代　莫61　西壁

191　五色光现

五代　莫61　西壁

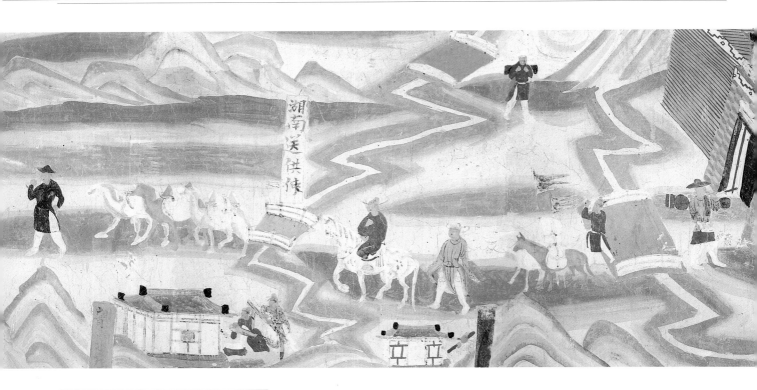

192　湖南送供使

湖南送供使行列，前有使者骑白马，骆驼
队上插有牙旗。据宋代《广清凉传》，这是
公元 947 年，五代时的南方楚国遣使到五
台山送供的情形。

五代　莫 61　西壁

193　新罗送供使

登五台山的香客有些是来自朝鲜半岛的，
这是新罗派遣的朝圣队伍。

五代　莫 61　西壁

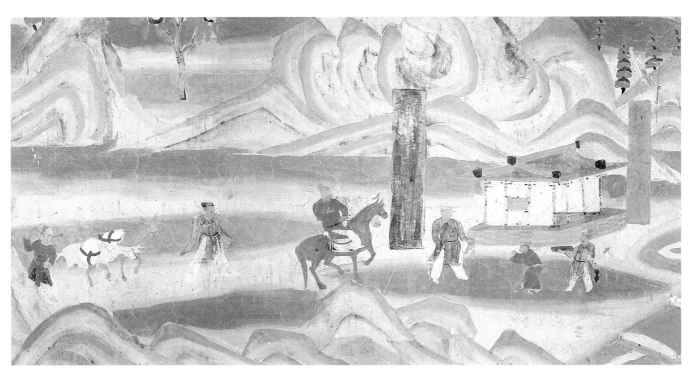

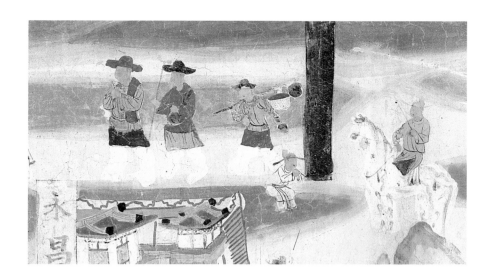

194　高丽送供使

五代　莫61　西壁

195　中国皇帝送供天使

这是五台山化现图中规模最大的送供队伍，正从南路前行。送供使身穿赭色长袍，在两个随从开道下，骑着白马要过桥。前面是队伍的仪仗，其中一人背着胡床。骆驼队插着象征官府的牙旗，其威赫之势，胜于其他送供使。从使者和随从所戴的展角、朝天幞头等来看，极有可能是五代时的送供行列。这里的"天使"，是至尊皇帝所遣。在中国历史上皇帝遣使至五台山送供者颇多，宋代《广清凉传》记有公元923年（后唐同光元年）遣使持紫衣赐师名、敕书等入山，便是明证。

五代　莫61　西壁

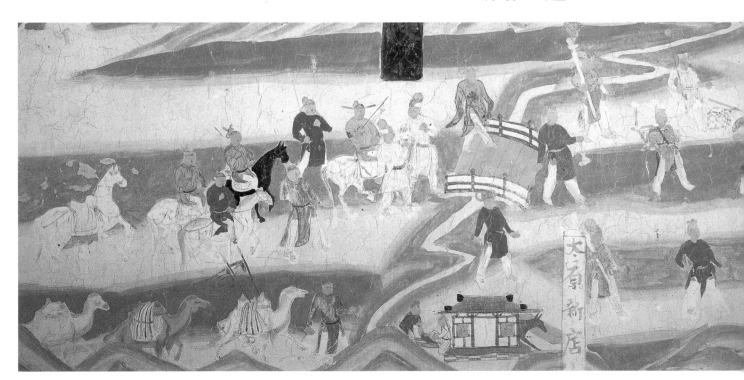

196 官人骑马登山

五代 莫 61 西壁

197　雷電云中现

五代　莫61　西壁

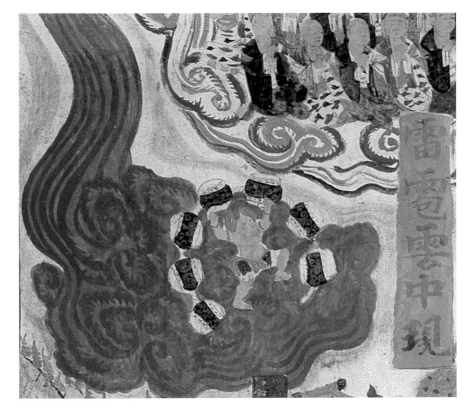

198　北路的箭孔山

北魏定都大同后，五台山是皇家的猎场
和御花园。箭孔山是北魏孝文帝登五台
山的遗迹。

五代　莫61　西壁

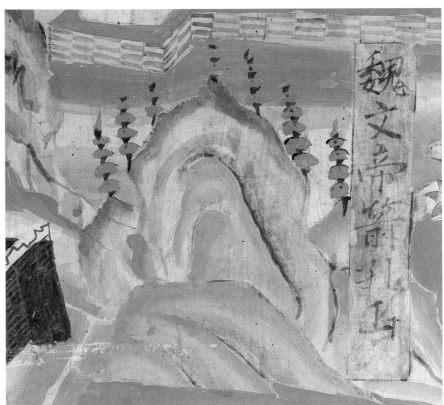

第三节　五台山名刹古寺

五台山既为中国著名佛教圣地，名刹大寺比比皆是。莫高窟第 61 窟的"五台山化现图"所见的寺院有五十多处，今选出榜题有"大"字的寺院十所，它们的修建年代约由东汉至唐代，反映了五台山佛寺不断发展的情形。其中三座传说文殊菩萨显灵之处，有的与皇亲国戚相关，有的记载在文献上，有的唐时大殿仍存，是研究佛教历史的极重要的材料。此十所寺院中只有两座在文献上暂时没有发现相关故事的记载。

东　汉

佛教传入中国不久，已开始建造佛寺。东汉时，除洛阳有寺院外，五台山亦有佛寺。

大华严寺

这是五台山最早的佛寺。传说此寺是东汉明帝时，由西域高僧摄摩腾和竺法兰创建的，原名为"大孚灵鹫寺"（大孚是弘信的意思）。北魏孝文帝时（公元 471—499 年）增建。唐代武则天依据《华严经》有清凉山之名，改名为大华严寺；到了明代，明成祖敕改为大显通寺。该寺现存殿堂四百余间，为明清两代建筑。该寺曾经是知名高僧讲学的地方，如志远、法贤、玄亮等在此讲论天台宗和华严宗的经典。传说文殊曾化为贫女到此寺求斋。

北　朝

北朝佛教大盛，龙门石窟和云冈石窟是当时惊世之作。北齐时（公元 550—577 年）五台山已有佛寺两百余所，在第 61 窟五台山图中，绘画了建于北朝的佛寺就有三座。

一　大王子寺

位于第 61 窟五台山图的西台旁边，寺院作方形。院中有两座木构楼阁，四柱三间，寺之周侧有回廊和僧房，是典型的五台山佛寺。这个佛寺的修建与北齐王子有关。王子身患重病，不能行动，到五台山礼忏，始终没有见到文殊菩萨。一天晚上王子梦见一位老人对他说：您的躯体，本非您所有。您这次患病，必死无疑，而且求见菩萨，不够诚恳。王子为示至诚，自焚供养文殊，自焚时誓愿说：死后转世为沙门。王子死后，其父北齐文宣帝高洋在其自焚的地方修建一座佛寺。跟随王子入山的宦官刘谦之大受感动，留山不归，写成《华严论》六十卷。

二　大佛光寺

唐代的《古清凉传》记载北魏孝文帝在此地看到佛光，因此建一佛寺，名为佛光寺。北魏昙鸾法师在此寺出家。初唐高僧解脱禅师在此修行四十余年，敦煌遗书《往五台山行记》称他为文殊的化现。中国著名建

筑学家梁思成 1937 年根据第 61 窟五台山化现图,在五台山真正的佛光寺发现了现存大殿的题记,证明此寺于公元 857 年(唐大中十一年)重建。这表明唐武宗灭佛,大佛光寺也曾遭一劫。

三　大清凉寺

此寺绘于第 61 窟的五台山图的南台之下,有木构前门而无后门,院内有两层楼阁各一座,寺院布局和其他寺院大同小异。本寺始建于北魏孝文帝时,北周武帝灭佛时遭破坏。隋初大兴佛教,重修本寺。公元 593 年(开皇十三年)隋文帝派遣使者到清凉寺,上书敬白文殊菩萨,自称为"大隋皇帝佛弟子(杨)坚"。唐朝建立之初,唐高祖、唐太宗和武则天屡修清凉寺。公元 748 年(天宝七载)杨贵妃兄杨颎写《一切经》五千四百八十卷、《般若四教》和《天台疏论》二千卷送入寺中。

唐　代

隋唐佛教续有发展,当时中国产生了数个佛教大宗派,唐代五台山有些佛寺就以宗派命名,如大华严寺、大法华寺。第 61 窟五台山图的唐代大寺院有:

一　大法华寺

此寺由神英和尚集资修建,修建缘起记载于宋代《广清凉传》、明代《清凉山志》和日本圆仁和尚的《入唐求法巡礼行记》。神英和尚是唐代河北人,有一年到南岳参会神会和尚,神会说:"你将来在五台山有大因缘,立即北行,瞻礼文殊和参访遗迹。"公元 719 年(唐开元七年)神英到了五台山,在华严寺住下来。有一天独游西林,忽然见一座额题"法华之院"的精舍,于是入内巡礼,见文殊及普贤玉像。礼毕出门,遇上众僧,姿状神异,行三十余步闻声回首,寺院和众僧已经消失,神英明白这是文殊的化形显现。于是在精舍之地,集资修建法华寺,神英任住持。

二　大金阁寺

这是第 61 窟五台山图中最富丽堂皇的寺院,绘于南台顶的旁边,有山门、回廊、角楼、佛殿。此寺修建缘起和吐蕃攻陷长安有关,公元 763 年(唐广德元年)吐蕃占领长安,唐代宗东走至华阴,文殊菩萨显灵面授代宗机宜。郭子仪克复长安,代宗东归,下诏修建五台山文殊殿。铸铜为瓦,文殊像镀金,全寺金铜耀目,所以称为金阁寺。

三　大建安寺

是五台山的著名尼寺,绘于第 61 窟五台山图中部的五台县城上方。寺院方形,四周回廊,四角有角楼,院内建歇山顶楼阁一座。

四 大竹林寺

此寺绘于第61窟五台山图的中台附近。院中设歇山楼，四周有回廊。画面所见比较简单，但圆仁的《入唐求法巡礼行记》记此寺共有六院，规模很大。修建大竹林寺的缘起与文殊显灵有关：公元767年（唐大历二年）法照和尚在自己的粥钵看到大竹林寺和文殊及一万菩萨眷属。当时有二僧说钵中景象与五台山相同。两年后衡州湖东寺举行念佛法会，天空出现祥云和楼阁。衡州百姓更见弥勒佛与文殊和普贤等一万菩萨俱在其中，法照大惊，入道场重发誓愿。一年后法照到了五台山佛光寺。一天晚上祥光一道照入中堂，法照依光前行，在山中得善财童子和难陀引路，到达"大圣竹林寺"，法照在寺中拜见文殊和普贤，文殊嘱法照福慧双修并念佛名，更为法照摩顶授记。法照离开此寺后，此寺消失无形。因此法照在原地依所见修建大竹林寺。

五 大福圣寺和大贤寺

第61窟五台山图另有两座宏伟的佛寺，但在文献资料上没有发现相关的记录。大福圣寺规模比其他寺院要大，四壁围墙各开一门，门有门楼，四角有角楼，院中僧俗比其他寺院多，说明了它的特殊地位。大贤寺在第61窟所见，规模小于其他寺院，只有一门，院中有四柱三间楼阁一座，是五台山十大佛寺中比较小的一座。这两个寺院虽然名不见经传，但应是唐至五代规模较大的佛寺。

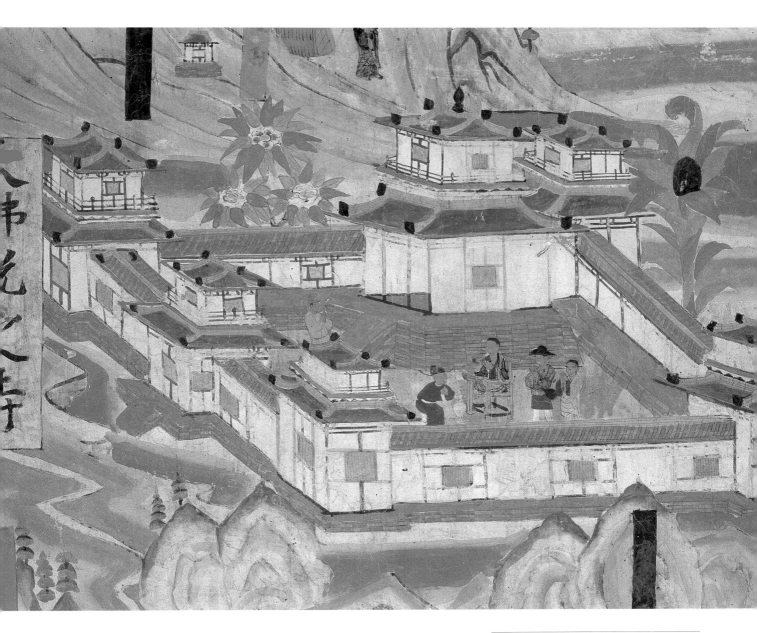

199　大佛光寺

大佛光寺始建于五世纪末，唐武宗灭佛前，曾有三层七间高九丈五尺的弥勒大阁，灭佛时拆毁。现存的东大殿，是公元857年修建的。此图的大佛光寺的布局方方正正，与真实的傍出而筑的布局差别极大。寺中绘一高僧，合十结跏坐于绳床之上，在他的前面和旁边绘有僧俗若干人，这是"四远钦风"的景状。旁边各人在跟从解脱和尚学道。

五代　莫61　西壁

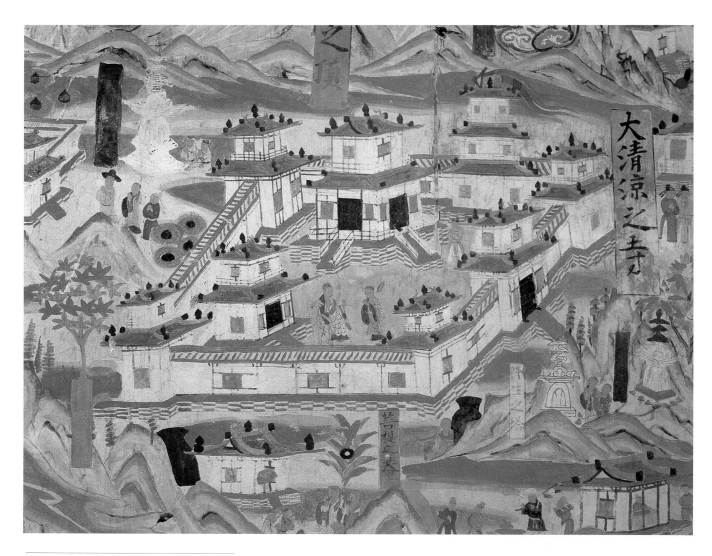

200　大清凉寺

布局和大佛光寺无异,只是院内多了两座
建筑,足见五台山化现图的寺应是表意之
作。

五代　莫61　西壁

201　大竹林寺

修建此寺院,与文殊显灵有关:法照和尚
有一夜跟着祥光前行,得善财童子和难陀
引路,拜见文殊和普贤,后来法照在文殊
现身的地方修建了大竹林寺。

五代　莫61　西壁

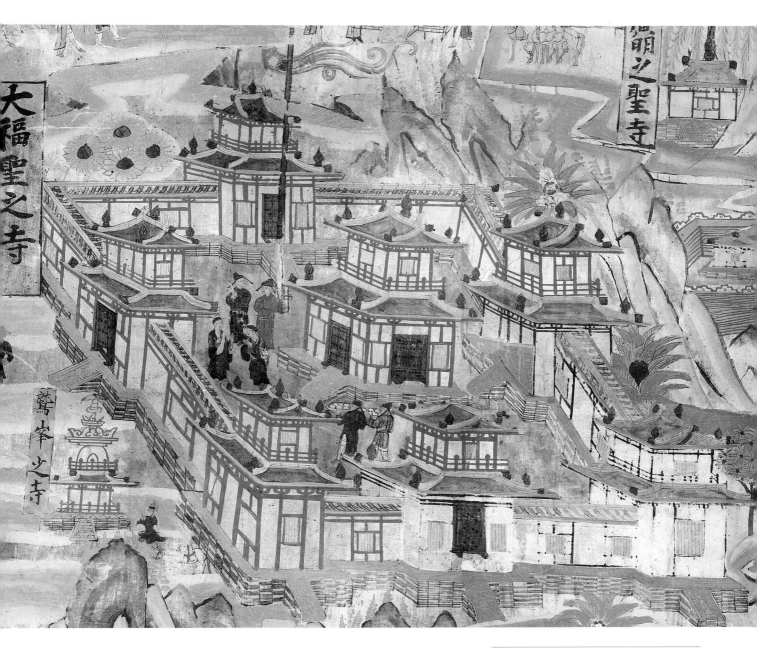

202 大福圣寺

在第 61 窟的五台山图里, 此寺的布局结构是比较严密的, 而且位于图的中部, 虽然在文献中未发现有关的记载, 但估计是晚唐和五代时规模较大的寺院。

五代　莫 61　西壁

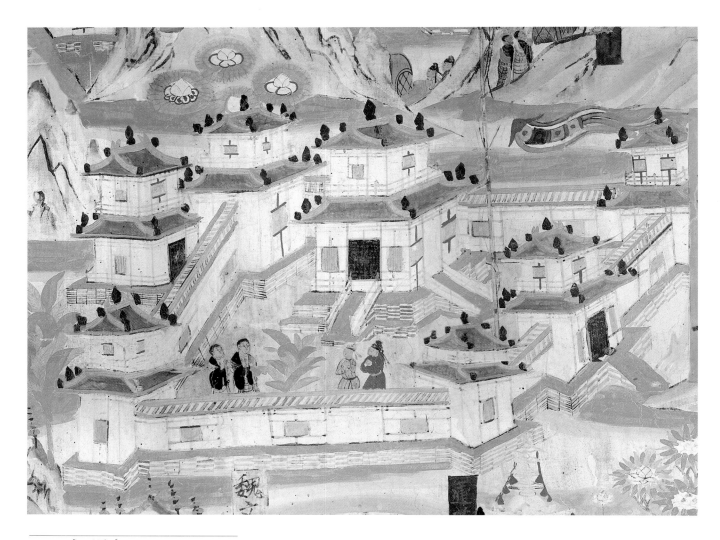

203 大王子寺

五代 莫 61 西壁

204 大福圣寺内的僧俗
五代 莫61 西壁

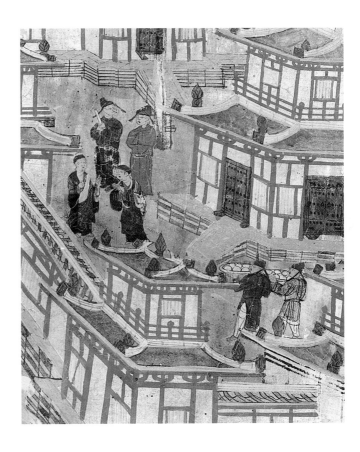

205 大金阁寺寺僧
五代 莫61 西壁

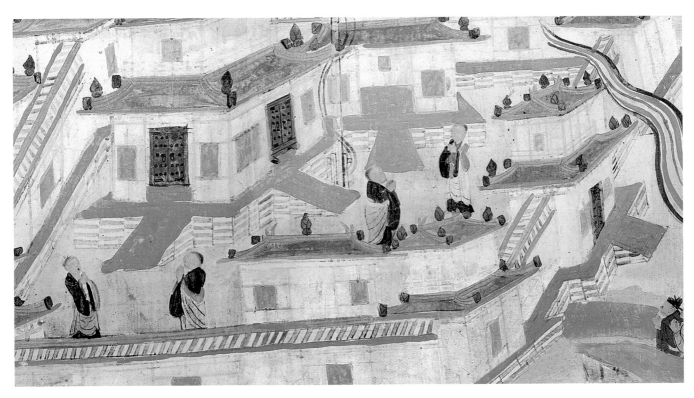

第四节　五台山圣迹故事

　　从北朝开始，相信五台山是文殊菩萨道场者日多。五台山上的圣迹故事，有的与文殊显灵有关，亦有是金刚力士和高僧圣迹传说，其中有些圣迹反映寺院修建的缘起。部分故事绘画在莫高窟、榆林窟和敦煌遗画里，都是研究五台山圣迹故事和文殊信仰的绝佳材料。本节仍以第61窟五台山化现图介绍有关故事和传说。

文殊显灵故事

一　贫女庵——文殊化为贫女故事

　　第61窟五台山图中，在大圣福寺的下方，有一草庵，榜题为"贫女庵"，取材自文殊菩萨显灵为贫女故事。事见宋代《广清凉传》：贫女抱两个儿子，带一条狗赶五台山大孚灵鹫寺斋会，剪下秀发换糊口之食，仍不足果腹，遂向主管斋会的大和尚乞食，和尚给食予她母子三人，但贫女要求也施食于狗和腹中子，大和尚怒斥贫女。贫女即时离地，现身为文殊，狗化为狮子，一子化为善财童子，一子化为驭狮的于阗王。五色云气，霭然遍空。文殊即时道出一偈：

　　"苦瓠连根苦，甜瓜彻蒂甜，是我起三界，却被可师嫌。"

　　大和尚恨不识真圣，此后遂贵贱等观，贫富无二，更在贫女施发的地方，建施发塔供养文殊。此塔经宋明两代重修，今仍存显通寺附近。在第61窟的五台山图中，没有施发塔。文

殊三尊像就是源于文殊化现为贫女的故事。从此以后，五台山文殊显灵故事，更盛于《华严经》的毗卢遮那佛、文殊和普贤的"华严三圣"的构图。

二　文殊化老人与金刚窟的传说

　　文殊化老人故事记载于《广清凉传》和《佛顶尊圣陀罗尼经》：佛陀波利是罽宾国（今喀什米尔）人，公元679年（唐仪凤四年）到五台山，希望拜见文殊。在山上遇见说婆罗门语的老人，老人问他有没有带《佛顶尊圣陀罗尼经》，如果没带此经，见了文殊也不认识，要求他从印度把这部佛经带来，才指示文殊所在之处。六年后佛陀波利带来了《佛顶尊圣陀罗尼经》，唐高宗命人译成汉文之后，佛陀波利带着此经的梵本和译本再上五台山，求见文殊。

　　这个故事在第61窟五台山图出现两次，分别在西台和北台的右面，代表佛陀波利两次登五台山。两个画面旁边均有榜题："佛陀波利从罽宾国来寻台峰，遂见文殊化老人身，路问其由"及"佛陀波利见文殊化老人身，问西国之梵"。前者是佛陀波利第一次上五台山，文殊问他有否带来梵本佛经的故事；后者是他第二次上五台山见文殊的情节。

　　相传佛陀波利第二次见到文殊后，入金刚窟不出。传说金刚窟在楼

观谷左崖畔，是三世诸佛（即过去佛迦叶、现在佛释迦和未来佛弥勒）的秘宅，入谷二里有一个白水池，常饮此水，可令人长生。这是五台山最神秘的去处。第61窟五台山图的北台附近的金刚寺不远处，代表金刚窟所在地。

这个圣迹故事是文殊三尊发展为五尊的过程，文殊三尊就是文殊加狮子、善财童子和于阗王，文殊五尊是三尊之外再加老人和佛陀波利。一幅现存法国的晚唐纸本白描的敦煌遗画中，三尊像旁另绘文殊化现的老人和风尘仆仆的佛陀波利，证明晚唐是文殊三尊像演变为五尊像的时期。第61窟五台山图单独绘画两个文殊化现老人故事，阐明五代末年，文殊化现老人和佛陀波利还没有和文殊三尊像产生固定的联系。至宋金时期，文殊五尊像大行其道，在各地流行起来。三尊和五尊的神异故事发生在五台山上，成为五台山文殊信仰的焦点，由此再传到中国各地和邻近国家去。

化现贫女和化现老人是五台山当地的神异传说，与从印度传来的《华严经》没有关系。这是以中国佛教艺术表现中国本土佛教故事，是佛教中国化的重要标志。

金刚显灵故事

那罗延窟

那罗延是金刚力士的名字，也是大梵天王的别名，又是印度教的大神毗瑟纽。日本僧人圆仁的《入唐求法巡礼行记》说那罗延窟在东台顶东面半里，是那罗延修行的地方；《华严经》则说那罗延窟是菩萨居住的地方。又《广清凉传》记此窟在五台山的东台东侧，窟门东向，窟深二丈余。第61窟五台山化现图将此窟绘在河北道山门的附近，画一持花巡礼香客和代表洞窟的屋舍。

高僧圣迹故事

一　降龙大师

故事同样见于《广清凉传》，降龙大师俗姓李，五代人。其父因没有儿子，上五台山拜文殊求子，结果生下一个颖智不群的孩子，二十岁在五台山真容院（即大圣文殊寺）出家。出家后在东台东南的龙宫池结庐潜修，在此池降龙入于一瓶中，池因名龙泉，后来以此为名的有龙泉店和龙泉寺。降龙大师于公元925年圆寂后，寺内修建了降龙大和尚塔。第61窟的五台山化现图绘有龙泉店、降龙和尚塔及降龙兰若。兰若为梵语，即寺院。降龙兰若绘于铁勒寺前下方，画中一高僧，结跏坐于椅上，应是降龙大师。龙泉寺建于宋代，五台山图只有龙泉店而无龙泉寺，可见此图绘制不晚于宋代。

二　龙与澄观《华严经疏》显异故事

华严宗四祖澄观的故事发生在公元776年（唐大历十一年）。他到五台山华严寺讲《华严经》，后来想起文殊代表真智，普贤代表真理，两者合一就是毗卢遮那佛的自体。毗卢遮那佛是华严三圣的主尊，意译为遍照，意指他有如世间之太阳，光照一切。因此澄观请华严寺寺主替他建造一阁，阁成后澄观梦见一个金人，示意他撰写《华严经》的注疏。澄观用四年写成《华严经疏》六十卷，稿成设千僧斋会以示庆祝。其后澄观再梦见自己化为大龙，首枕北台，尾枕南台，腾跃而起，化成千条小龙，分散四方。他知道这是他的注疏，如法雨普降于忍土，救拔众生于无明的征兆。

第61窟五台山图绘画了两条巨龙，后有两大群毒龙，中台之上有两条金龙云中现，北台山腰又有两群小龙。五台山图多绘龙，因为五台山曾是五百毒龙居住的地方。不过这群大大小小的龙，或亦符合澄观梦化为大龙再化为小龙的故事。巨龙飞向中台，后面又有小龙，北台又有两群小龙。与首枕北台，尾枕南台，化成千条小龙的澄观故事似有相关。巨龙是职司降雨的娑竭罗龙王，或正是普泽众生的隐喻。

寺院的感应故事
一　真容院——大文殊寺

真容院在五台山灵鹫峰，今名菩萨顶。院内供奉的文殊像传说是依其真正相貌而造，故名真容。《广清凉传》记载：五台山大孚灵鹫寺北侧有平顶的小峰，不生林木，祥云屡兴，圣容频现，又称"化文殊台"。公元710至711年（唐景云年间）法云和尚招工造文殊像。处士安生应召而至，焚香恳启，文殊显灵七十二次供安生摹塑成像，像成供于真容院。北宋初年，宋太宗、真宗屡次增修真容院，真宗更两次赐额。

真容院绘于全图中部。院中绘毗卢遮那佛和文殊、普贤，这是"华严三圣"像的布局，排位按照显教的规定，毗卢遮那佛居中，文殊在其右，普贤在其左。若为密教，则文殊在左，普贤在右。

二　三泉兰若、白鹿泉兰若和玉华寺

文殊在五台山曾经显灵为老人，山上修建的三泉兰若和白鹿泉兰若亦与老人有关。另外玉华寺有毛驴天天运粮上山，从无间断，是典型的感应故事。

三泉兰若的主角是中唐时的比丘尼法空，她和亲妹为见文殊，上五台山，在三泉院遇见老人，说她适宜在此修行，于是她在三泉院结草庵，逐渐发展为兰若。白鹿泉兰若的主角释睿谏在真容院出家，到白鹿泉结庐诵经。有一晚他梦见老人叫他不必独善

其身，五台山将有大因缘。他受感而应，到各地化缘。一位施主曾梦见同一相貌的和尚来化缘，因此大施金币予释睿谏，释睿谏于是在泉边修建白鹿泉兰若。宋太宗北征灭北汉，释睿谏到行宫拜见，太宗改白鹿泉兰若为"太平兴国之寺"。

玉华寺在五台山之中台，宋代《广清凉传》说有五百印度僧人在此修行，每天有三十头驴运送粮食给他们，从无间断。但在北朝的《洛阳伽蓝记》、唐代《酉阳杂俎续集》和《法苑珠林》，同一故事的地点却不在五台山，而在印度乌仗那国的檀特山。画面虽只是一简单寺院，但这是中国汉地佛教借用印度佛教故事的一例，是研究中印文化交流和比较文学的生动又形象的资料。

206　贫女庵

文殊化贫女是五台山最动人的显灵故事，
但图中没有画出场面，只画了贫女在山上
居住的草庵。

五代　莫61　西壁

207　文殊化现为老人

这是另一则著名的文殊显灵的故事。佛
陀波利到五台山求见文殊，文殊化作老
人，说如要见文殊，先回去带来佛经。图
中的佛陀波利作行脚僧打扮，背着经架，
正听老人说话。

图右的小楼，榜题万圣之楼，与文殊化老
人无关。唐代盛行参拜五台山。武则天曾
将五台山的一万株花移植到皇宫，作为供
养佛和菩萨的鲜花，因而在五台山修建万
圣楼作为纪念。

五代　莫61　西壁

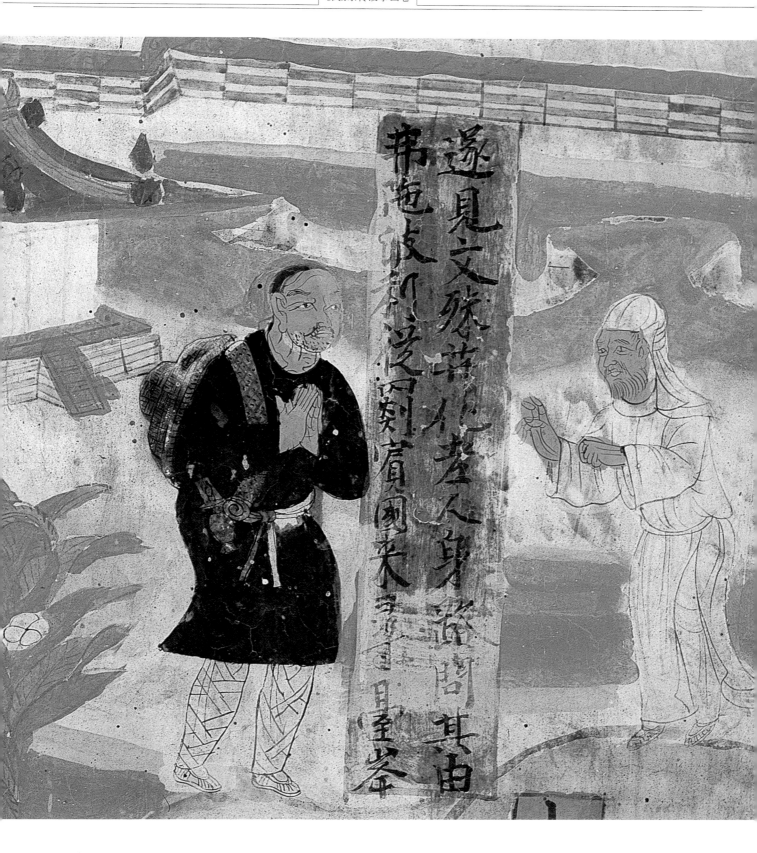

遂見文殊菩薩化老人身諮
帝遠反訖後阇崛國來
其由
目連峯

208 佛陀波利二次见文殊

佛陀波利从印度带来佛经后，在山上再次遇上文殊化现的老人。与前一图相比，佛陀波利后面多了个脚夫，肩负一担经书，可能是他带佛经第二次上五台山，再遇见老人的情形。

五代 莫61 西壁

209 娑竭罗龙王和二百五十毒龙现

图的中间天空上，对称出现两条巨龙和两群毒龙。其中一条巨龙榜题为婆竭罗龙王，应与职司降雨的娑竭罗龙王为一龙二名。传说五台山曾有五百毒龙兴风作浪，后来被文殊菩萨降服。第61窟五台山化现图是左右对称的构图，所以五百毒龙分为两半，左右各见大群青龙乘红色彩云自天而降。榜题写"毒龙二百五十降"、"大毒龙二百五十云中现"。此是其中一侧。

毒龙前面还有娑竭罗龙王和婆竭罗龙王，婆竭罗龙王是八大龙王之一，专司降雨，佛典只有娑竭罗龙王，没有婆竭罗龙王，娑竭罗龙王和婆竭罗龙王本是一龙之异名。

五代 莫61 西壁

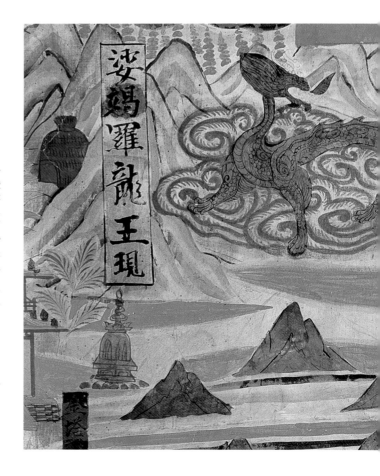

210　那罗延窟
山岩之间的小房子是那罗延窟，是金刚力士那罗延修行的地方，门外有一人持花礼拜。

五代　莫61　西壁

211　文殊真身殿　　见下页▶
文殊真身殿又称真容院，是五台山化现图的核心。真身殿画成一座有围墙的佛寺，白壁红柱，是当时建筑流行的颜色。佛寺大殿并列"华严三圣"，中为毗卢遮那佛，左右为文殊和普贤。寺中的文殊像是处士安生根据文殊七十二现而塑成功的。

五代　莫61　西壁

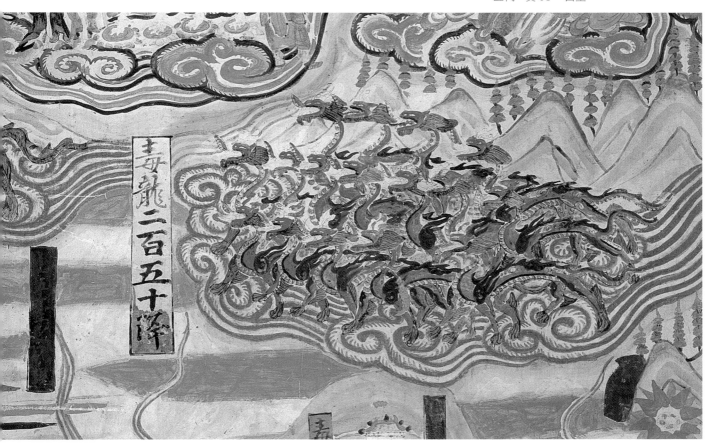

附录一　　　　　　　敦煌瑞像与敦煌遗书对照表

一　印度瑞像

瑞　　像	敦煌遗书《诸佛瑞像图记》记录
一、释迦佛	
1. 波罗奈国鹿野苑瑞像	伯 3352:"鹿野院中瑞像"
2. 憍焰弥国旃檀木瑞像	伯 3352:"中天竺国憍焰宝檀〔刻瑞像〕"
	斯 2113A:"佛在天,又王思欲见,乃令〔大〕目犍连携三十二匠往天图佛,令匠各取一相。"
3. 摩揭陀国放光瑞像	——
4. 毗耶离城巡行瑞像	斯 2113A:"其像在海内行"、伯 3033、伯 3352
5. 摩诃菩提寺瑞像	——
6. 僧伽罗国施宝瑞像	斯 2113A:"中印度境有寺高二丈,〔佛〕额上有宝珠。时有贫士既见宝珠,乃生盗心,祚见请君者,尽量长短,夜乃构梯,逮乎欲登,其梯犹短,日日如是渐高,便兴念曰:'求者不违,今此素像,抽(恪)此明珠如性命,并为虚言。'语讫,像便曲躬,授珠与贼。"斯 5659、伯 3352
7. 犍陀罗双头瑞像	斯 2113A:"分身瑞像者,中印度境,犍陀罗国东大窣阇波所,有画像,余丈,胸上分现,胸下合体。有一贫士,将金钱〔一〕文,谓人曰:'我今图如来妙相',匠自取钱,指前施主像示,其像随为变形。"
8. 那揭罗曷国佛陀留影瑞像	——
二、弥勒佛	
1. 随释迦现	——
2. 白银弥勒	伯 3352
3. 摩揭陀国须弥座白银弥勒	伯 3352:"摩竭陀国须弥座释〔迦并银菩萨瑞像〕"
4. 白石弥勒	——
三、观世音菩萨	
1. 授记观世音成道	——
2. 蒲特山观音成道	伯 3352、斯 5659
3. 观音成道放光	——
4. 如意轮观音	伯 3352:"如意轮观音手托日月"、斯 5659
5. 摩揭陀国救苦观音	——
四、其他	
1. 老王庄佛	伯 3352:"老王庄(?)北,佛在地中,马……"、斯 2113A
2. 南无宝境如来	——
3. 高浮放光瑞像	斯 2113:"高浮寺放光佛,其光声如爆。"
4. 指日月瑞像	——

二 于阗瑞像

瑞 像	敦煌遗书《诸佛瑞像图记》记录
一、释迦佛	
1. 坎城瑞像	斯 2113A："释迦牟尼真容,白檀香身,从漠国腾空而来在于阗坎城住。下,其像手把袈裟。"
2. 海眼寺瑞像	伯 3352、斯 5659、斯 2113A:三卷全文同:"释迦牟尼真容,白檀身,从(摩揭陀国)王舍城腾空而来,在于阗海眼寺住。其像手把袈裟。"
3. 西玉河浴佛瑞像	斯 2113A:"于阗玉河浴佛瑞像,身丈余,仗锡持钵,尽形而立。其像赤体立。"
二、七世佛	
1. 微波斯佛	斯 2113A:"微波施佛从舍卫国腾空而同来,在于阗国住,有人钦仰,不可思议。"
	伯 3352:"毗婆尸佛从舍卫国腾空而同来,在于阗国住,城人钦仰,不可思议。"
2. 结跏宋佛于固城住	斯 2113A:"结跏宋佛亦从舍卫国来在固城住。其像手捻袈裟。"
三、弥勒佛	
1. 漠城弥勒	——
2. 弥勒随释迦来漠城	斯 2113:"弥勒菩萨随释迦牟尼来住漠城"
四、其他	
1. 萨伽耶倦寺虚空藏菩萨	斯 5659:"虚空藏菩萨"
	斯 2113:"虚空藏菩萨于西玉河萨迦耶倦寺住。"
2. 南无圣容瑞像	——

三 汉地瑞像

瑞 像	敦煌遗书《诸佛瑞像图记》记录
释迦佛	
1. 酒泉郡释迦瑞像	斯 2113B:"酒泉郡呼蚕河瑞像,奇异不可思议,有人求愿,获无量福,其像菩萨形。"
2. 张掖郡佛影月氏王时现瑞像	——
3. 凉州瑞像(御容山石佛瑞像)	——
4. 濮州铁弥勒瑞像	斯 2113A、伯 3352、斯 5659(此三卷之漠州实为濮州)

注:1. 本表所录瑞像仅见于本卷正文,敦煌地区石窟瑞像当不在此数。
　　2. 敦煌遗书编号:伯即伯希和,斯即斯坦因。

附录二　　　　　　　　　敦煌石窟佛教历史故事画分布表

佛教历史故事画	洞　　窟
印度佛教故事	9,323,454
释迦降龙入钵	305,380
八塔变	76
优填王造释迦佛像	454
释迦救商主	454
释迦指示筑地出水	126
纯陀故井	9,98,146,454
阿育王石柱	98
阿育王高广大塔	45
宾头卢和尚	95
于阗牛头山图 （印度、于阗和中土佛教故事）	9,340,454
舍利弗与毗沙门天王决海	9,231,237,454
于阗护国神王	9,98,152,154
于阗佛教故事	108,126,154,345
印度、于阗和汉地瑞像	9,25,72,76,85,98,100,108,126,144,146,220,231, 236,237,313,340,397,449,454,东5
刘萨诃变相	72
凉州瑞像	55,76,98,296,297,203,东4,榆39
中国佛教故事 （张骞、安世高、康僧会、佛图澄、昙延）	323
唐僧礼佛	榆2,榆3
唐僧取经	榆2,榆3,榆29,东2
泥婆罗国水火油池 （王玄策出使印度）	9,98,108,454
昙无德等传戒	196
五台山图、文殊化现	9,25,54,61,144,147,159,220,222,237,361,榆19, 榆32,榆33,榆39,东6,五1
峨眉山图、普贤	25,144,159,361

注：本表洞窟无注明洞窟地点皆为莫高窟。其他洞窟的简称和全名：榆为榆林窟，东为东千佛洞，五代表五个庙。

图版索引

敦煌石窟分布图

本全集所用洞窟简称：莫即莫高窟，榆即榆林窟，东即东千佛洞，西即西千佛洞，五即五个庙石窟。

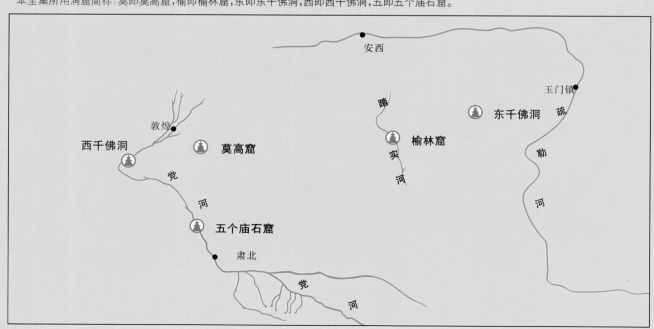

敦煌历史年表

历史时代	起止年代	统治王朝及年代	行政建置	备　注
汉	公元前 111—公元219	西汉 公元前 111—公元 8 新莽 公元 9—23 东汉 公元 23—219	敦煌郡敦煌县 敦德郡敦德亭 敦煌郡	公元前 111 年敦煌始设郡 公元 23 年隗嚣反新莽；公元 25 年窦融据河西复敦煌郡名
三国	公元 220—265	曹魏 公元 220—265	敦煌郡	
西晋	公元 266—316	西晋 公元 266—316	敦煌郡	
十六国	公元 317—439	前凉 公元 317—376 前秦 公元 376—385 后凉 公元 386—400 西凉 公元 400—421 北凉 公元 421—439	沙州、敦煌郡 敦煌郡 敦煌郡 敦煌郡 敦煌郡	公元 336 年始置沙州；公元 366 年敦煌莫高窟始建窟 公元 400 至公元 405 年为西凉国都
北朝	公元 439—581	北魏 公元 439—535 西魏 公元 535—557 北周 公元 557—581	沙州、敦煌镇、义州、瓜州 瓜州 瓜州鸣沙县	公元 444 年置镇，公元 516 年罢，为义州；公元 524 年复瓜州 公元 563 年改鸣沙县，至北周末
隋	公元 581—618	隋 公元 581—618	瓜州敦煌郡	
唐	公元 619—781	唐 公元 619—781	沙州、敦煌郡	公元 622 年设西沙州，公元 633 年改沙州；公元 740 年改郡，公元 758 年复为沙州
吐蕃	公元 781—848	吐蕃 公元 781—848	沙州敦煌县	
张氏归义军	公元 848—910	唐 公元 848—907	沙州敦煌县	公元 907 年唐亡后，张氏归义军仍奉唐正朔
西汉金山国	公元 910—914		国都	
曹氏归义军	公元 914—1036	后梁 公元 914—923 后唐 公元 923—936 后晋 公元 936—946 后汉 公元 947—950 后周 公元 951—960 宋 公元 960—1036	沙州敦煌县 沙州敦煌县 沙州敦煌县 沙州敦煌县 沙州敦煌县 沙州敦煌县	
西夏	公元 1036—1227	西夏 公元 1036—1227	沙州	
蒙元	公元 1227—1402	蒙古 公元 1227—1271 元 公元 1271—1368 北元 公元 1368—1402	沙州路 沙州路 沙州路	
明	公元 1402—1644	明 公元 1404—1524	沙州卫、罕东卫	公元 1516 年吐鲁番占；公元 1524 年关闭嘉峪关后，敦煌凋零
清	公元 1644—1911	清 公元 1715—1911	敦煌县	公元 1715 年清兵出嘉峪关收复敦煌，公元 1724 年筑城置县

图书在版编目(CIP)数据

敦煌石窟全集　12:佛教东传故事画卷/敦煌研究院主编;孙修身本卷主编.
－上海:上海人民出版社,2000
ISBN 7－208－03399－4

Ⅰ.敦… Ⅱ.①敦… ②孙… Ⅲ.①敦煌石窟－全集 ②敦煌石窟－佛教－壁画－图集
　Ⅳ.K879.21

中国版本图书馆 CIP 数据核字(2000)第 17875 号

ⓒ 上海人民出版社、商务印书馆(香港)有限公司

简体字版
策　　划　　陈　昕
责任编辑　　张美娣
设　　计　　吕敬人
美术编辑　　赵小卫
技术编辑　　任锡平

敦煌石窟全集

· 12 ·

佛教东传故事画卷

敦煌研究院主编

本卷主编　孙修身

上海世纪出版集团

上海人民出版社出版、发行

(上海绍兴路 54 号　邮政编码 200020)

新华书店上海发行所经销

中华商务分色制版公司制版　中华商务彩色印刷有限公司印刷
开本 889×1194　1/16　印张 15.5
2000 年 6 月第 1 版　2000 年 6 月第 1 次印刷
印数 1－2,500
ISBN 7－208－03399－4/J·29

定价　320.00 元

(限在中国大陆地区出版发行)